彰化學 043

陳來興的土地戀歌

陳來興◎圖文　康原◎編

晨星出版

【叢書序】

追逐一個文化夢想
——十年經營彰化學　　　　林明德

　　一九八〇年代，後殖民思潮蔚為趨勢，臺灣社會受到波及，主體意識逐漸浮起，社區營造成為新觀念。於是各縣市鄉鎮紛紛發聲，編纂史志，以重建歷史、恢復土地記憶，有志之士更是積極投入研究，而金門學、宜蘭學、苗栗學、……相繼推出，一時成為顯學。

　　這些學術現象的醞釀與形成，我曾經直接或間接參與其事，對當中的來龍去脈自有某種程度的了解，也引起相當深刻的反思。基本上，對各族群與地方的文化（包括人文、社會、自然等科學）進行有系統的挖掘、整合，並以學術觀點加以研究，以累積文化資產，恢復土地記憶，使之成為一門學問，如此才有資格登上學術殿堂，取得「學門」之身分證。

　　一九九六年，我從服務二十五年的私立輔仁大學退休，獲聘國立彰化師大國文系，此一逆向的職業生涯，引發我對學術事業的重新思考，在教學、研究之餘，雖然繼續民俗藝術的田野調查，卻開始規劃幾項長遠的文化工程。一九九九年，個人接受彰化縣文化局的委託，進行為期一年的飲食文化調查研究，帶領四位研究生進出二十六個鄉鎮市，訪問二百三十多個飲食點與十多位總舖師，最後繳交三十五萬字的成果。當時，我曾說：「往昔，有一府二鹿三艋舺的符

碼；今天，飲食文化見證半線的風華。」長期以來，透過訪查、研究，我逐漸發見彰化文化底蘊的豐美。

彰化一帶，舊稱半線，是來自平埔族「半線社」之名。清雍正元年（1723），正式立縣；四年（1726），創建孔廟，先賢以「設學立教，以彰雅化」期許，並命名爲「彰化縣」。在地理上，彰化位於臺灣中部，除東部邊緣少許山巒外，大部分爲平原，濁水溪流過，土地肥沃，農業發達，稻米飄香，夙有「臺灣第一穀倉」之美譽。三百多年來，彰化族群多元，人文薈萃，並且積累許多有形、無形的文化資產，其風華之多采多姿，令人目不遐給。二十五座古蹟群，詮釋古老的營造智慧，各式各樣民居，特別是鹿港聚落，展現先民的生活美學；戲曲彰化，多音交響，南管、北管、高甲戲、歌仔戲與布袋戲，傳唱斯土斯民的心聲與夢想；繁複的民間工藝，精緻的傳統家具，在在流露生活的餘裕與巧思；而人傑地靈，文風鼎盛，舊新文學引領風騷，而且成果斐然；至於潛藏民間的文學，活潑多樣，儼然是活化石，訴說彰化人的故事。

這些元素是彰化文化底蘊的原姿，它們內聚成爲一顆堅實、燦爛的人文鑽石。三十年來，我親近彰化探勘寶藏，證明其人文內涵的豐饒多元，在因緣具足下，正式推出「啓動彰化學」的構想，在地文學家康原，不僅認同還帶著我去拜會地方人士、企業家。透過計畫的說明、遊說，終於獲得一些仕紳的贊同與支持，爲這項文化工程奠定扎實的基礎。我們先成立編委會，擬訂系列子題，例如：宗教、歷史、地理、社會、民俗、民間文學、古典文學、現代文學、傳統建築、傳統表演藝術、傳統手工藝與飲食文化，同步展開敦請學者專家分門別類選題撰寫，其終極目標是挖掘彰化文化內

涵，出版彰化學叢書，以累積半線人文資源。原先預計每年十二冊，五年六十冊（2007～2011），不過由於若干因素與我個人屆齡退休（2011），不得不延後，而修改為十年，目前已出版四十餘冊，預計兩年後完成。這裡列舉一些「發見」供大家分享：

（一）民間文學系列：《人間典範全興總裁》，由口述歷史與諺語梭織吳聰其先生從飼牛囝仔到大企業家的心路歷程，為人間典範塑像；《陳再得的台灣歌仔》守住歌仔先珍貴的地方傳說，平添民間文學史頁；《台灣童謠園丁——施福珍囝仔歌研究》，揭開囝仔歌的奧祕，讓兒童透過囝仔歌認識鄉土、學習諺語、陶冶性情。而鹿港民間文學的活化石——黃金隆的口述歷史，是我們還在進行中的計畫。

（二）古典文學系列：《台灣古典詩家洪棄生》、《陳肇興及其陶村詩稿》、《台灣末代傳統文人——施文炳詩文集》三書充分說明彰化的文風傳統，與古典文學的精采。加上賴和的漢詩研究……，將可使這一系列更為充實。

（三）現代文學系列：《王白淵·荊棘之道》、翁鬧《有港口的街市》、《錦連的年代——錦連新詩研究》、《生命之詩——林亨泰中日文詩集》、《給小數點台灣——曹開數學詩》、《親近彰化文學作家》……，涵蓋先行、中生與新生三代，自大清、日治迄今，菁英輩出，小說、新詩、散文傑作，琳瑯滿目，證明了在人文彰化沃土上果實纍纍。值得一提的是，翁鬧長篇小說的出土為臺灣文學史補上一頁；而曹開數學詩綻放於白色煉獄，與跨越兩代語言的詩人林亨泰，處處反映磺溪一脈相傳的抗議精神。

（四）《南管音樂》、《北管音樂》、《彰化縣曲館與武館Ⅰ～Ⅴ》、《彰化書院與科舉》、《維繫傳統文化命脈

——員林興賢書院與吟社》、《鹿港丁家大宅》與《鹿港意樓——慶昌行家族史研究》，前三種解析戲曲彰化這一符碼，尤其是林美容教授開出區域專題普查研究，爲彰化留下珍貴的文獻資料。書院爲一地文風所繫，關係彰化文化命脈，古樸建築依然飄溢書香；而丁家大宅、意樓則是鹿港風華的見證，也是先民營造智慧的展示。即將出版的賴志彰傳統民居、李乾朗傳統建築、陳仕賢的寺廟與李奕興的彩繪，必能全面的呈現老彰化的容顏。

　　這套叢書的誕生，從無到有，歷經十年，眞是不尋常，也不可思議，它是一項艱辛又浩大的文化工程，也是地方學的範例，更是臺灣學嶄新的里程碑。非常感謝彰化師大與臺文所的協助，全興、頂新、帝寶等文教基金會的支持；專業出版社晨星，在編輯、美編上，爲叢書塑造風格；書法名家也是彰化人杜忠誥教授，親自以篆書題寫「彰化學」，爲叢書增添不少光彩，在此一併感謝。

　　叢書的面世，正是夢想兌現的時刻，謹以這套書獻給彰化鄉親，以及我們愛戀的臺灣，這是康原與我的共同心願。

·林明德（1946～），臺灣高雄市人。國立政治大學中文博士。曾任國立彰化師範大學國文學系教授兼副校長。投入民俗藝術研究三十年，致力挖掘族群人文，整合民俗藝術，強調民俗是一切藝術的土壤。著有《臺澎金馬地區區聯調查研究》（1994）、《文學典範的反思》（1996）、《彰化縣飲食文化》2002）、《阮註定是搬戲的命》（2003）、《臺中飲食風華》（2006）、《斟酌雅俗》（2009）、《俗之美》（2010）、《戲海女神龍》（2011）、《小西園偶戲藝術》（2012）、《粧佛藝師——施至輝生命史及其作品圖錄》（2012）。

【編者序】
來自土地的戀歌

<div align="right">康原</div>

　　人稱「臺灣梵谷」的本土畫家陳來興（1949～），出生
於臺中縣后里墩仔腳，一九五八年隨教員父親調動搬遷至彰化
市萬安莊，進入中山國小就讀。當時葉宏甲畫的四郎眞平及魔
鬼黨，或是流行的童玩畫作，都是陳來興筆下模仿與創作的對
象。

　　陳來興小時好吃又好動，頗具音樂、藝術的天份，喜歡
描繪大自然，在紙上畫出的色彩與線條，都相當流暢又協調。
長大後擅長以繪畫爲臺灣社會各階層的人物活動作紀錄，透過
畫作，可窺見本土社會的變遷，更可感受到陳來興對土地的疼
惜，對同胞的摯愛，每一幅畫皆是一首土地的戀歌。

　　從陳來興的畫中亦可了解其成長歷程，他在彰化商職就學
時，最喜歡美術課和博物課，啓蒙老師黃文德教學自由度與包
容力相當大，鼓勵學生互相觀摩，引導學生思考、發表想法，
並養成關懷環境的習慣，培養學生接近土地與人民，仔細觀察
社會的變遷。

　　一九七二年畢業於國立臺灣藝專美工科，一九七四年獲聘
於彰化縣秀水國中，爲期七年的工藝教師生涯。陳來興眼見臺
灣教育發生許多問題，自己卻無力可施，心中鬱悶不樂，於是
辭去教職，改賣麵包維生，並回到鄉間，過著牧羊、閱讀西方

小說以及存在主義哲學思想書籍的單純生活。

一九八一年至一九八四年陳來興離開家鄉，到臺北過著流浪的生活，白天在臺北街頭打工、擺地攤，晚上靠著繪畫，轉移思鄉和貧窮的苦悶感受。

一九八二年，他開始從事文學創作，撰寫畫評、散文、小說，一九九七年以短篇小說〈BMW500——一個戀物狂的獨白〉榮獲一九九七年《臺灣新文學雜誌》「王世勛文學新人獎」小說類首獎，獲作家好友林央敏、林雙不、宋澤萊等人的肯定。

筆者與陳來興的緣份頗深，早於一九九二年作家林雙不籌組「臺灣教師聯盟」並擔任會長時，筆者與陳來興同是教師聯盟會員，常常偕伴同場演講，不僅共同布置會場，更於演講會的休憩互動中，培養出深厚的友誼。講話純真、個性耿直、待人誠懇的陳來興，空閒之餘喜歡下棋，愛抽菸、嚼檳榔又愛喝啤酒，有顆猶如十九世紀後期印象派畫家荷蘭梵谷般熱情和悲天憫人的心，他無法接受扭曲低俗的功利社會，同情勞苦普羅大眾，也將自己置入困苦勞動中，體驗普羅大眾的苦勞生活，這些體驗皆成了創作題材。

陳來興熱切參與臺灣各項社會運動，從反核活動、臺灣獨立運動、環保運動等，抗議不公不義的事情，對反對壓迫的人致敬，並對一些為臺灣自由民主、為這塊土地獻身的候選人，捐畫拍賣籌備競選經費，更為他們站臺演講。參與活動之餘創作不輟。一九八一年被美國在臺協會AIT發掘，並受邀前往AIT開個展。陳來興的畫風，早期深受歐洲表現派影響，常常運用強烈的刺激色彩、誇張的扭曲變形表達生活中的各種矛盾。他畫過「五二〇農民事件」、「鄭南榕自焚事件」，以及近來「軍中洪仲丘事件」。陳來興用自己的繪畫思想和力量對

抗社會的不公不義，畫庶民的行動來表達對臺灣這塊土地的熱愛。從他的畫裡，可以強烈感受到細膩的觀察力與敏銳度，通過畫筆揮灑出周遭的人、事、物、環境的變遷，將臺灣生活在社會底層民眾的鬱悶表現出來。

二○一四年十一月，透過媒體得知「陳來興美術館」成立之際，我正巧爲《彰化學叢書》企畫編輯《陳來興的土地戀歌》一書，便特地至和美鎮柑竹路的「陳來興美術館」拜訪陳來興伉儷，參觀美術館，並欣賞病後重新拾筆後的作品。

在言談之間，陳來興滿腔的憤怒與無奈，說去年被藝術掮客的三寸不爛之舌迷惑，花掉三、四百萬賣畫的錢，以及浪費一整年的時間，有種受人設計的悲哀，感嘆遇到唯利是圖的人，世間的人情、義理都被拋到九霄雲外。

陳來興爲自己的天眞無知感到自責，說到激動之處，面紅耳赤，我勸他息怒，請他放下過去的事。二○○○年陳來興因高血壓腦溢血，導致腦部文字表達區的細胞受損，記憶力稍減，寫作與繪畫皆不若往昔流暢、敏銳，近幾年逐漸康復，又提起畫筆創作，沒有想到居然遇到這種事情。我擔心他過度生氣，趕緊將話題轉向編輯《陳來興的土地戀歌》一書的進度與內容。

本書分成五輯：第一輯〈畫家的文學創作〉，首先編入三篇陳來興的藝術觀〈美術生涯憶往〉、〈殘存的美感——畫家懺悔錄〉、〈畫筆下的沉思〉，透過這些篇章可了解其創作過程，以及創作中產生的美感經驗，是了解陳來興繪畫的敲門磚；〈「臺灣」！她就在你身邊〉、〈寂寞遼闊的嘉南平原〉、〈臺灣生活手記〉三篇則是陳來興以文字記錄了臺灣的當代歷史，例如：臺灣農民無奈地以血肉之軀與官商、政客和財團對抗，臺灣寶島從美麗祥和走向農民無田可種，漁民被海

彰化學

盜搶劫，臺灣政府卻沒能力營救臺灣人質的歷程；〈校長的拉鍊〉則是以小說形式，演繹出校園教育的問題，批判教育人員的不當心態、教育政策的偏失，升學主義掛帥下年輕學子所受到的殘害；〈BMW500——一個戀物狂的獨白〉小說深刻挖掘人性的醜陋，不管是社會環境的髒亂、文化的墮落、意識形態的紛爭等問題，都有深刻的批判與反省，也對一些逆來順受的奴性人物，提出諷刺與自嘲，是一篇頗具魅力的心理描寫小說。

第二輯〈土地戀歌，半線圖像〉與第五輯〈畫家沉思　家庭生活〉，是屬於彰化縣的地景與人物的繪畫創作，八卦山、鹿港古鎮、彰化市街、秀水街、西海岸的港口、柑仔井社區等地方，都是陳來興生活的場域，以及身邊生活的人物。陳來興常說：「我的畫沒有什麼大的主題，我畫自己所看到的人與事，比如：妻子、父親、兒子、學生；也會繪畫自己的書房，田野的稻穗、牆邊的木瓜、水牛與農民……。然而，我選擇自己喜歡又熟悉的質料、顏色與形狀來表達。我的畫不止用眼睛看，我用全部的感官去感覺；模仿眼睛所看到的只是做視覺的侍從，用全部的感官去感覺，可以感受到成長的喜悅……。」

第三輯〈自由民主，獨立護土〉則是陳來興藉著創作，在畫布中用最深沉、最激烈熱情的線條和筆觸畫出臺灣政治社會的不公、人民的苦，包括工業入侵農村的農民無力抗爭，將生活在社會底層民眾的鬱悶無奈充分表現出來。他的畫作運用暗沉的色調，筆觸在畫面上如雕刻般落下，每一筆都觸動著觀畫者的心。

此輯所收錄的繪畫作品，完全展現陳來興的畫作除了鄉土關懷與認同外，更緊扣時代脈動，關心農民、工人的心聲。當鄉下的農民為了生存，到臺北去抗爭，走在街頭遭受到統治機

器毫無人性的迫害時，他說：「像五二〇那夜，無抵抗的生命隨時可在龐大的藍色壓力下消失，我從錄影帶中，看到許多民眾的驚慌失措，民眾逃離的恐怖情形，一直在腦海中浮現。」於是他畫下了許多五二〇事件的作品，用彩繪畫出憤怒，為受迫害的民眾申訴，來抗議猶如希特勒的國民黨政府，他利用表現主義的技法，呈現畫家心中的痛苦與不滿。

第四輯〈臺灣風土，街頭巷尾〉，創作地點擴及全島，有農村的回憶、恆春、淡水、九份、霧峰、苑裡等地的風景、古坑林蔭、檳榔山、鳳梨田、港口、臺南赤崁樓；還有工地的夜晚、拉胡琴的老人、唱北管的人、夜間釣蝦場、電動玩具店、中產階級人物、養老院、古董商等形形色色的人，可以看出臺灣人的生活情況，以及地方的風物與歷史的軌跡。

陳來興不僅是目前在臺灣中生代的知名的本土畫家、作家，並受邀至美國、香港和臺灣國內美術館、文化中心以及畫廊展出，是具有代表臺灣本土文化和精神藝術創作的國際現代藝術家。

二〇一三年五月，陳來興又應美國國務院所頒布臺灣傳統週邀請，在南加州三個城市包括聖地牙哥、橙僑中心、惠堤爾（Whittier）藝術中心展出。這次巡迴展精選三十件油畫，展出代表陳來興現在和過去藝術創作中不同的幾個階段，幾種風格的變化，另外也增加展出陳來興在南加州這段期間所創作的現場油畫寫生作品，這些寫生作品是在南加州許多的海邊、山邊和景色優美的港灣與公園所創作。他在南加州近兩個月，每天清晨出門寫生到黃昏，所到之處如同藝術表演，現場都有許多人在參觀、讚賞。

《陳來興的土地戀歌》是闡揚彰化的磺溪精神，不管是文學作品或繪畫，都代表著一種為公理、正義而戰的文化精神。

感謝宋澤萊與林央敏的文章，由於他們的介紹與親自訪問，增加對作品的了解，同時感謝陳來興伉儷，提供許多資料，也感謝國立臺灣文學館陳慕眞小姐，協助搜尋陳來興的相關資料，於此一併致上最大謝意。

【目錄】 contents

【目録】 contents

【附錄】

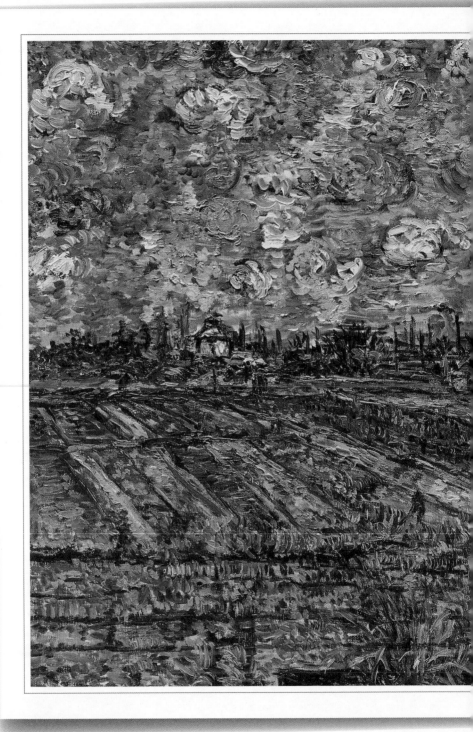

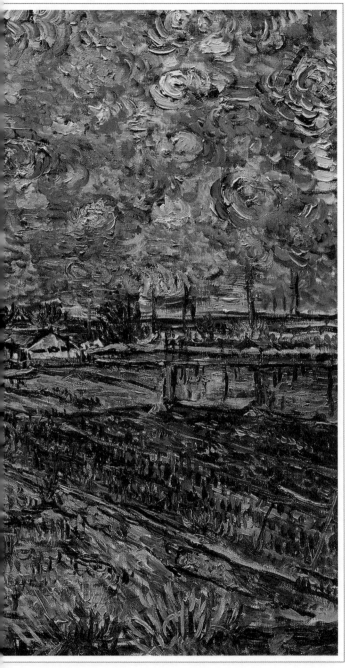

風景

輯一

畫家的文學創作

美術生涯的回憶

　　我，陳來興，一九四九年生於臺中縣后里墩仔腳。三歲
之前的幼兒期狀況，如今回憶起來，大抵都是模模糊糊的，只
能感到母親溫暖的體溫，及母性本能散發出的慈愛親情。關於
那可貴的回憶，也是日後母親經常幫人邊做裁縫邊敘述的家常
話。以後我有些圖畫經常出現不確定的物體，溫暖而抽象，大
概就是當時夢幻式回憶的片段。

　　父親於一九二三年在鹿港出生，雖然身為富家子弟，卻沒
有享受過一般富家後代慣有的尊貴與驕傲的生活。因為在那個
大家庭裡，掌權者把大部分的田產花費在子弟留日的學費，聽
說那人就是比我父親年長許多、同父異母的大伯父。當年大伯
父留學時，帶著平日在家鄉差遣的女傭一起赴日，憑著私自蓄
奴及有錢有勢的紈絝子弟必有的奢豪惡習，舉凡喝酒、抽菸、
跳舞、琴棋書畫樣樣精通，並以此為榮過著浪漫的上流社會生
活。聽說大伯父在東京上大學期間經常沿街拉琴賦詩，逍遙自
在。冥冥中我天生有種不學而悟的音感及模仿力，以及容易在
音樂中幻想聲音裡的畫面，並自然習得色彩、線條的協調性，
我想大伯父的天分一定有其影響力。大伯父在臺灣二度淪陷前
便因肺疾而去世，開業不久的醫院只好關閉，享年二十九歲。
我所能知道大伯父的種種事蹟，除了父母的傳言外便僅有一張
已發黃日治時代的舊照片，相片中的他除了英姿煥發的帥氣

外，還帶著日本軍國主義的嚴傲風格，我彷彿可從他臉上讀出臺灣近代史的片段縮影。

我天生有種超乎實用性的優越感，好像已成爲先天的宿命，也因此我常情不自禁的流露出愚蠢無知的驕傲。爲了撫平這無知的優越感及上一代身爲地主的罪惡感，使我頗爲同情勞工、基層農民及一切在社會幽暗階層勞動的人；另外也可能受俄國作家托爾斯泰晚年自傳的影響，或梵谷大師一生對弱勢者無限的憐憫，更加深對家世爲封建地主的自責。

所幸父親並沒有染上日治時期地主欺壓農奴的惡習。他天生慈愛、反應遲鈍、逆來順受，以致於在家世衰敗的過程，在新政府三七五減租大量沒收土地中，一直木訥地沉默寡言。一九七六年當我畫著彈鋼琴自娛的父親時，他的神情有種時代濃縮殘存的美感，而靜靜自他僵硬指尖溜出的琴音，不知覺間，竟將神情、姿態、顏色、線條及倉庫改裝成國小教員宿舍的氣氛全融合進單純的琴音裡。那樣說不出的溫暖，讓我差點將眼淚滴落在粉蠟筆的圖畫紙上。

父親可能因逆來順受的個性被上級長官看穿，或因他由日制初商檢定合格試教的關係，常常被調動；在他成家後不久，便離開了故鄉到臺中后里的鄉下國小教書謀生。我們全家被分配住在校園內一棟日治時期建蓋的宿舍，因此現在每當看到任何日式木製建築，便好像看到自己童年家居一樣親切，當然它也不知不覺的浮現在我回憶式的圖畫中。記得當時我很喜歡趴在榻榻米上聞著腐舊的草香，傾聽母親在廚房裡邊炒菜邊唱的日本歌，或是傾聽架高的地板下，貓與老鼠奔跑的聲音。在我日後畫著母親的畫像中，也多多少少的融入那樣的感覺。

我從出生，便是個貪食而好動的小孩，母親說我常趁她不注意時爬行到後院裡撿食掉落的番石榴。由於毫無節制的撿

食，差一點因番石榴脹滿胃而爬不動。母親驚叫了一聲立刻放下手上的裁縫，手忙腳亂的不知用什麼方法才救了我一條小命。等到我有記憶後，貪食的教訓並沒有使我得到警惕，反而不小心的一再重複那貪婪無止盡的食慾。想起來這樣不知死活的壞習性，雖然表現本能的原始活力，但也因此對母親感到非常內疚。一九八○年我回想式的畫下了母親在日式宿舍裁縫的情景，腦子裡幼小口慾的險境迷霧式的一再重現，我只能專心的帶著不知足的懺悔心把它畫入畫布上。至於番石榴要命的警惕卻未起任何作用，反而果實的香味讓我回憶起後院的所有植物，包括在低矮磚牆外盛開紅花的燈籠花樹、高大的木麻黃樹及香蕉樹。

隨著年紀的成長，我的記憶便愈來愈明朗，由於當時臺灣的自然環境非常好，沒有農藥或工業廢水的污染，我們鄰近的鄉村相當美麗，不論大河小溪都充滿了水中生物，隨便拿個竹製畚箕到小溪流中撈捕，不到半小時便可撈到很多大肚魚、蝦子或泥鰍。現在人們不斷的破壞自然，污染水源以獲得經濟短暫性的奇蹟，是多麼愚蠢而膚淺啊！他們沒有把上天賜與的自然資源算進生活的品質裡，也正由於舊時農業經濟成本及勞力付出都很大，慢慢地，大家就把犧牲大自然的資源變成一種理所當然的事，為的只是貪圖目前的利益。

在那個政治恐怖而大自然卻是美麗可愛的童年時期，每個孩子都順應自然學得應付生活的本領，例如：我的泳技完全是被兇悍的水蛇追出來，被河裡的螃蟹夾屁股夾出來的，所以，後來我看到游泳池的活動便覺得十分陌生，尤其看到戴紅帽吹口哨的救生員或教練正勤教小孩子游水的基本動作時，或是人工養殖釣場時，我便感到水源嚴重污染的悲哀，而且強烈感受到時代轉變太快的荒謬感。日後我有些描繪人工泳池的圖畫，

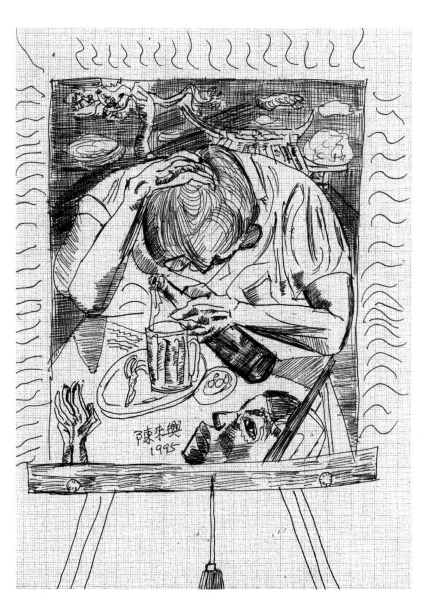

陳來興
1995

彰化學

多多少少有種不安而奇怪的感受，心中質疑著健康而幸福的人工親水生活是多麼缺乏文化。每當我想起小時候在菜圃上釣青蛙的情景，只須綁上一條蚯蚓便可以在半小時之內釣一斤的青蛙，更增添我對逝去歲月的感傷。人們用極膚淺暴利掠奪的惡行改變了生活方式，並愚蠢的糟踏上天的賜福，為金錢不擇手段地破壞了美好的亞熱帶島國環境，挫傷一切的活力而張牙舞爪地出現在醜陋的現實中。它使我的畫面混亂起來，找不到一個可以讓人心安的主題。壓克力、霓虹燈、鋼筋水泥、瓷磚、鐵皮浪板，及人們平庸低俗貪婪的油脂嘴臉交織在凌亂的畫面上，霸占了每一寸本應和緩呼吸的空間。

　　小學三年級，我就讀彰化海邊的草港國小。這是一個極可愛而淳樸的鄉間小學，緊鄰校園低矮的圍牆便是一個美麗的農村，村子裡有十來戶的住家，農人們過著日出而作日落而息的勞苦田園生活。記得我經常趁母親不注意時，從寫作業的督促聲中偷偷溜出去與鄉村的野孩子玩耍。在土角厝的四周玩捉迷藏遊戲，在大樹下盪鞦韆，並沿著有大竹欉的田埂上追逐嬉戲，直到被體力旺盛的母親抓回去寫習題為止。我自由欣賞農村裡的家畜、動物，有跳躍在枝葉間的黃鶯與不斷飛舞的蝴蝶、金龜子及各種美麗的昆蟲。尤其攀爬在木麻黃樹幹上白點黑殼的天牛，更是我的最愛。然而，當時我只是天真而好奇的喜愛著，並和其他兒伴一樣把牠抓來玩弄。

　　我畫出的第一張畫，主角是一隻碩大的白鵝，當時正好是小學三年級，我不想把八開的圖畫紙用蠟筆填滿，而且大白鵝在小孩的目光裡是那麼大，大得想把牠趕進我的圖畫裡才能滿足我幼小的驚訝。級任老師非常欣賞，並將圖畫張貼在教室後的佈告欄，從那時起我便很喜歡畫圖，經常用鉛筆在國語課本或算術課本的空白處塗鴉，惹得老師和母親都生氣了。當然

以後老師也有張貼我畫農村的圖畫，但那是當我的國語或算術的成績使他滿意之後的事。小時候我畫畫和學母親唱日本歌一樣有自信，我可以毫不思索畫下鵝脖子伸縮自如的線條，像溜滑梯一樣，日後每當看到畢卡索大師晚年輕鬆而有自信的線條時，我便相信他不但返樸歸真，而且絕對是個樂觀的人。

記得我常不顧母親的警告，跑進村子裡玩耍，在三合院的大廳門前，癡癡的望著村子裡的乩童伏在神案前瘋狂作法，並迷戀著他手下狂亂的咒文。有時望著池子裡悠遊自在的水牛，傾聽從榕樹樹蔭下傳來的老人拉胡琴的聲音，那樣的感覺是那麼古老而神祕，至今印象仍非常深刻，所以，我在一九八〇年經常以廟前大樹下老者交談群像為繪畫主題。當然不是完全被現實情況吸引，部分是被一種很抽象的鄉間神祕而古老的美感所著迷，尤其在農事完全依賴體力勞苦的年代裡，鄉間的任何休閒或音樂都顯得多麼珍貴。我畫的顏色無法詮釋那樣的感覺，當然也不足以感受那樣的滄桑，而是那種鄉間黃昏水池邊是否仍可以飄出一些琴音的期盼。我的期盼不知不覺的融入現實的速寫裡，過去在村子裡閒蕩的經驗一再重現，日後在廟口老人群中，竟是將那情景畫了下來。

一九五八年，我們又因父親教員的調動而搬家至彰化市萬安庄，同年我進入彰化市中山國小就讀。這小學比我過去在鄉間看到的任何小學的面積都大得多，在那年代裡，彰化市仍然是個美麗的都市，市內到處可見到日治時代留下迷人的大小建築，雖然路面已鋪上了柏油，但仍有牛車緩慢的行駛在鳳凰樹下，就像老畫家日治時代所畫的油畫一般樸實美麗。記得四年級時我非常愛哭、害臊而膽怯，每次受到同學欺侮時，只能用弱者不甘願的哭臉來回應，我想我多變的畫風也多少和此性格有關。我塗鴉的習慣並沒有停止，常常模仿當時流行的漫畫週

刊上的圖畫，葉宏甲先生所畫的四郎真平及魔鬼黨，或是流行中的童玩圖案都是我樂於模仿的對象。雖然任課老師表面非常生氣，但也讓她找到畫壁報的人選，而我也得以避開升學主義下嚴格的懲罰。五六年級時，我常從補習老師的家逃走至彰化夜市場閒逛，目瞪口呆的看著蛇店的人殺蛇，那血腥的場面及圍觀的人潮充滿了小市民的活力，我流連忘返，直到深夜才被辛苦的補習老師及母親合力找到，事後當然免不了一陣竹罰。我很不喜歡背誦我不了解或沒樂趣的答案，然而也對我那麼喜歡畫圖，卻不了解為何而畫的動機，只覺得在圖畫世界裡充滿了想像力，或是可向別的孩子炫耀自己模仿能力的快速與正確，而這可能也是我日後雖不清楚寫生的動機，仍十分徜徉在寫生的自足與快樂的主因吧！

直到現在，我仍完全無法了解自己為何就讀省立彰化商職，我極不喜歡存錢或記帳，也不喜歡算算術；然而卻因經常逃避升學補習而入錯校。當然在那些日子裡自己絕無法了解父母的心意。我對金錢數目一直沒什麼概念，卻迷迷糊糊的進入商校。雖如此，但畢竟我還能應付功課，甚至把當時流行的漫畫也畫進了帳簿或分類帳裡。珠算老師的面容一直是嚴肅的，讓打珠算充滿緊張氣氛，當然技能科除了訓練對數字的反應力及正確性外，很少有思考的空間，所以他的嚴肅便理所當然了。單調乏味重複練習的商業技能科，使我的腦筋與注意力一直無法放鬆下來，就像一卷卡緊的發條一樣，每當我無意看到珠算老師光亮的皮鞋時，我總是撥錯了珠粒，難以跟上口令般的數字，以致於唸算的聲音猶如飛旋湧上的咒語。

當然美術課與博物課是我最喜歡的課程了，我喜歡各種動物，並喜歡在動物的圖片上著色。喜歡在美術課裡畫靜物，把蔬菜水果畫得好像很好吃的樣子。任課的老師黃文德先生總

是非常客氣、和藹可親的樣子，他教課的方式總是鼓勵多於批評，臉上露出可愛而尊重學生的笑容，不像其他任課老師道貌岸然，故意用嚴肅不苟言笑的表情來維持教室表面安靜秩序。我總是比其他的同學更快的把靜物畫好，我大膽的畫著輪廓，然後便很快的著色，用很快的速度呈現了水果蔬菜及瓷器的特色，不像別的同學總是在那裡猶疑不決的、小心翼翼的、吞吞吐吐的一直修改，他們怕畫畫的情形，簡直比記錯帳或打錯算珠的害怕還嚴重。

我對於大人心目中圖畫的正確性很不在乎，直到現在我還一直認為「感覺」的正確是比任何事情重要。大人們非常注意尺寸、規格、像或不像，但黃老師並沒有如此要求我，他總是帶著欣賞的眼光讚美著，即使我把人物的頭畫歪了，把木瓜畫得太大了，他也不嫌棄的鼓勵著。如此的態度使我自信心大增，所以後來在他所主持的美術課外活動中，我因受過比例正統的訓練而畫出令人滿意的標準尺寸時，並不是因受到責備而改正的，反而是在基礎訓練下很自然的表現。

在彰商六年的時光裡，美術課外活動猶如商校訓練壓力後解放的樂園，在那裡我不但習得傳統上不得不有的圖畫基本訓練，也得到如鳥巢般的溫暖與親切。現在回想起來，我特別喜歡當時的校舍了。那是日本時代留下來木製的二層樓建築，老舊的木材上處處殘留著歲月的痕跡，它不因時代的改變而減弱了她的幽雅與樸實的美感，尤其美術課外活動的校舍更是迷人，教室旁有高大茂密的木麻黃樹及鳳凰花樹，斜坡下是長滿相思林的童軍營地，每當夏天一到，便充滿著不絕於耳的蟬叫聲，現在偶爾翻閱當時的圖畫，好像那蟬叫聲與自己滴下的汗水混合渲染在舊舊的畫面上。黃老師幾乎是天天陪著我們，當然他也很喜歡畫，他用美術課本中馬白水先生畫水彩的步驟先

行示範一遍給圍觀的同學看，並且一邊畫一邊舉例講解。夏天天氣非常熱，我常看到黃老師滿頭大汗，鼻頭嘀著危危欲墜的汗珠，通紅夕陽的光線映射在他的眼鏡上，我們不論四季，幾乎天天都畫到天色非常昏暗，直到螢火蟲飛出來才回家。常常因此而無法把商科的作業做好。有時黃老師還利用星期天替學生出車資，帶領約二、三十名同學到八卦山附近的廟宇或大佛風景區畫畫，事後便圍著草地同樂，如果羞於表演節目，也可以展示自己的圖畫供同學們欣賞並做簡單說明。

　　黃老師教學的自由度包容力很大，幾乎什麼樣的水彩技巧都可以隨學生的興趣而運用，並且鼓勵學生藉著互相觀摩的時空發表自己的技巧與想法。所以我想美術課外活動對很多彰商美術學生產生那麼大的吸引力，除了黃老師認真教學外，最重要的是每個人的藝術都是被尊重的。我想起自己第一張畫出彰商操場角落大鳳凰樹的水彩畫，色彩繽紛可愛所帶來的自信，黃文德老師的誇獎是最主要的原因。他鼓舞了我，允許我在水彩畫上發揮直接而個人式的幻想。當然我們這樣漫無目的日以繼夜的勤練素描與水彩，成果輕易顯現在各個寫生比賽中。我經常上臺領獎，但卻由於常常偷翻閱黃老師攜帶的世界名畫畫冊，內有梵谷、高更、塞尚、雷諾瓦、莫內、畢沙羅，甚至有畢卡索、馬諦斯的大作，這些當時被列為初學者不宜多看的禁品，是那麼深深的吸引著我，以我們高中美術學生的觀點來看，它是那麼不合理，但卻深具魅力，這種強烈的感覺，使我在朝會的司令臺上受獎時，總感到十分慚愧。

　　這是我第一次感到圖畫比賽的荒謬及虛榮性，人們經常用一種無法感動的標準去衡量一般的模仿技術，就像得獎的圖畫比賽，我只是表現出高中生寫生的能力，缺乏如梵谷畫的感動力，可惜的是，水彩範本中的標準性，不是只供描繪的基礎

練習而已，卻不幸成為比賽的結果。當時水彩畫對我而言只是技法與童稚玩色遊戲的萬花筒，它遠不如看了高更的圖畫後來得感動，像這樣的感動當然也免不了產生表面式的模仿，使我無法安於現狀，像高中生沉迷於美術範本一樣步步為營。現在每當看到自己硬是強說愁的作品，我便自然的感到那樣的成果是否是心靈的真實表現？或只是名畫中形式上無意義的轉接與組合？我在進入國立藝專的當時，曾經被新鮮有趣的前衛畫風所吸引，並且也毫不深思熟慮的進行那表面性的模仿。我知道自己在課程上，用著從黃老師傳授的技法，靈活而快樂的畫著素描與油畫，我輕易的沉浸於畫得栩栩如生的樂趣，善用材料的特色。然而大量規格化、模型化的學院教育，卻死死的禁止自己感覺的渲洩。基本上我不否認學院教育的嚴肅性，然而制度、分數、整齊劃一規格化的要求，使得個人獨立、活潑的感覺，變成為符合學院標準化的不誠實結果。

　　我活生生的靜物寫生，被一名像推銷保險業的美術教授修改得體無完膚，顯然他的修改一點也沒有強化我的特色，而是像剪樹的園藝工人或剪高中生頭的教官方式對待我心愛的圖畫，我險些哭出來，被修改過的圖畫像切割的大理石一樣那麼呆板而缺乏情感，我沒有採取任何直接反抗，只是用中南部乖學生的壓抑來藐視它。當時我突然強烈的想念黃老師及梵谷大師的圖畫，並且用那樣溫暖的過去來轉移眼前的委屈。曾有陣子我毫不考慮的隨喜歡逃課的人逃學，為了不喜歡看到那名穿西裝、留西裝頭的人，也不喜歡看那素描工廠的產品。我在臺北鬧區的咖啡廳裡得到短暫的紓解，盡量不去想藝專的事。我毫無秩序的大量閱讀西方的小說、流行進口的存在主義哲學書籍，並且不斷的與偏激的同學共同討論相互安慰。現在回想起來，其實我並不是有意與學院的美術教員作對，而且我的能力

可以輕易的符合學院的標準，然而超越的部分卻無法見容於畸型的學院尊嚴，除了整齊劃一的模型，我幾乎沒有什麼值得學習的東西。美學、藝術概論、色彩學的老師只是照課本死唸活唸的混時間。當時因受西方現代學的吸引，一度想嘗試寫些東西，但我漢文的描寫能力並不好，所以只能寫些半生不熟的東西。但不管如何，日後我繪畫小時回憶的油畫作品，也許正可彌補當不成作家的遺憾。

在軍中當兵的歲月裡，我曾經偷偷的半寫生半想像的描繪午休中的老兵，心裡除了同情這些國破離鄉來臺悲慘遭遇的長者外，同時也描繪那樣失根人生的寂寞。雖然我在國小四年級時，曾經遭遇八七水災的大災難，但與他們相比，好像只是不小心掉到河裡又爬起來一般。我好像只是藉著圖畫，用想像的方式來寫短篇小說。每當晚間站衛兵時，我望著天空的繁星發呆，不禁想起梵谷〈星夜〉這一幅畫來，同時也強烈的想家。好幾次我想脫下衛兵裝備，傾聽著軍營草地裡傳來的蟲叫聲作畫，但還是強忍著心裡強烈的繪圖慾望，只能偷偷的在留守營區時把它畫下來，可惜那時的感動早已離我遠去。軍律的限制，像蒸籠裡的包子饅頭一樣，由不得人越矩一步，這使得服役中的我理性感性相互掙扎著，偶爾癡癡望著躺在通舖上的阿兵哥，仍忍不住畫下他們陽光中的睡姿，疲憊壓抑的深咖啡膚色，散發出異常年輕既自然且真實的活力。

長期寫生中，我自然習得掌握整體圖畫的氣勢，我想讓空氣、對象的質感、量感、顏色、線條一氣呵成，我的筆觸快速的配合那種活生生的感覺，急切的想讓所有的東西同時從畫布浮現而出，而不是有步驟的填色模仿。那樣一氣呵成的感覺像颱風眼一樣隨時在胸中凝聚成豐富的畫面，就像等待洩洪的水庫般迫不及待。然而久而久之卻造成一種快速技巧的習慣性，

那樣的習性使我無法平靜的觀察對象，不知不覺便失去該有的用心及想像力。軍中寂寞而單調規律的生活，卻出奇的使我觀察細微，而它時常令人感動，在那國民義務的監牢裡，藝術好像是人性釋放的唯一通道。至今我仍然時常自責那習慣性快速的描繪能力，生吞活剝得像無法滿足的口慾一樣，往往只能使視覺沉浸在快樂與無知的描繪裡。

我了解到旁觀式的圖畫工作者，很容易沉迷於圖書遊戲的快樂裡，尤其接受到最新的美術資訊時，就像膚淺的知識分子只能紙上談兵，並依賴那樣貧弱的知識推理而培養墮落性的優越感。我想如果我要畫出一名汗流浹背沉默的挖地工人，我至少也要親手拿鋤頭去做做看，否則我怎能感到在勞力與藝術間互動的微妙關係呢？在藝專時代裡，我因勤於泡咖啡館，勤於喝酒解悶，經常把家裡寄來的生活費在五天內花完。為此，我不得不利用每天一大早送報的收入來還清債務。我經常載滿報紙，騎著腳踏車經過沁涼多霧的田野，望著種滿紅蘿蔔的菜圃發呆，它是那麼自然而豐富，遠遠離開教條僵化的藝專。這裡沒有標準分數、比賽口味、石膏像、塑膠型的裸女、穿中國古裝的模特兒，突然我的感覺被釋放了，有幾次我想暫停送報的工作，快速的畫下經過的風景，但卻被眼前辛苦掘地的老農阻擋了，我想我無法用大學生浪漫好玩的情緒來面對他。

也可能因為這段送報的辛苦經歷給我的教訓，退役後，我並沒有像其他同學去做廣告設計或是教畫。在知心好友的慫恿下，我至中央山脈的環山果園充當臨時工。雖然我帶著退伍後強健的身體和純真的好奇心前往，但因水果收成的時間已過，所以只能卑微的在果樹下除草，並沒有機會去做粗重挑水果運米的苦力工作，想來真遺憾。不過三公里陡峭的山路，驚險萬分，兩邊懸崖萬丈深淵，路寬僅三四尺左右，我是否能勝任

呢？我絕無法以一般登山者或輕浮觀光客的態度來面對，朋友慶幸我來對了時間，否則他真不知我如何在如此險路上負重勞動，會不會發生墜崖的悲劇？誠然，他苦工日記式的來信是誠實的，我雖然很願意逞強以彌補沒落貴族後代的愧疚，但還是非常害怕，好像還沒上工前便已流滿知識分子的冷汗。我真懷疑，我是否有資格和真正的勞工，站在一起共同體驗基本苦力的滋味？還是我因軟弱才有機會在旁邊畫畫？那麼畫圖不只是表面的玩意呢？顯然我有意拋棄知識分子不知天高地厚的優越感，一切從頭做起，卻因擺在眼前的挑戰，突然使自己成為不懂事的白癡，工寮裡原住民勞工好像用嘲笑的眼光看著我，他們雖然沒說什麼，但卻深深了解我的困惑，我也只能在雜草中揮揮鐮刀，心裡有種受屈辱的痛苦，然而這一切一切當然也都算進果園資本家計算的成本裡。以後每當我畫著基層勞工時，多多少少還帶著弱者的怨氣，心情非常複雜，我了解那畫作裡缺少什麼？不甘願的讚美苦力嗎？或是受不了對象嘲笑的眼神？也許那樣的遺憾才能使我繼續畫畫，如果我不自量力的去從事那驚險的苦力，事後可能反過來嘲笑自己的藝術而放棄繪畫也說不定。

　　我了解我內心深處缺乏一種不顧一切去嘗試的力量，而那正是創作的基本根源，為了追求心目中的美感，高更甚至拋棄幸福的家庭及有著優渥收入的證商工作，獨自來到南太平洋群島的大溪地，也唯有如此孤注一擲，才能畫出那麼獨特的畫作。一九七四年，我在臺灣南端找到一所美麗的國中，校園內有我童年時的一切。然因不敢違逆母意而轉進彰化市住家不遠的一所可怕而醜陋的國中教書。它的校舍是那種九年國教倉促成軍的方型鋼筋水泥的三樓建築，校園由約兩公尺高的水泥圍牆圍繞起來，裡面除了校長室前兩棵大椰樹外，並沒有任何迷

人的大樹，而且還經常被校工修枝剪葉成難看的幾何形狀。

　　當然在為期七年的國中工藝教員的生涯裡，我是個不快樂的人，其間所產生的圖畫、小說當然也是那麼不快樂，我甚至不懷好意的畫著如戲劇般嘲弄式的圖畫，或寫些對教育現實荒謬感觸的文章，來平衡心中的不滿。當然這樣的不滿應由自己負全責，權威、不合理的制度、升學教條、黨國標語口號及自己不得志的課程，全盤發洩在我的圖畫裡。我畫出放牛班的孩子突然跑到樹下乘涼的快樂表情，管理組長懲罰不守校規孩子的無奈慘狀，以及午休中的辦公室教員的睡姿，它配合著窗外明亮的大操場，在紅色標語大字下，幾名被罰勞役的學生拖著砍樹後的枝葉屍體揚塵而行。我只能把隱藏於心中的惡意畫出來，以減輕心裡的不愉快。我也不去考慮如此畏縮式的嘲諷是否符合藝術家的良心或國中教員的正常心態？然而，走錯地方的懦弱，不敢不顧一切去追求心目中美感與真理的逃兵，也只能如此，好像也藉著這樣暗諷去從事教育工作。然而我還是無法忍受這樣教條、威權反臺灣反人性的教育假象。我也無法原諒自己用抑制本性的方式來從事共犯教育。終於我離職了，不顧前途和一切，當然這樣的解放還包含償還曾經一度失敗的工人屈辱經驗。

　　然而那樣辭職的快意卻使我完全失去生活保障，人海茫茫何處去呢？在還沒找到臨時餬口的工作之前，我只能依賴畫圖的快樂來平衡失業的恐懼，畫一些流浪的癩皮狗來安慰自己，此時我想起畢卡索藍色時期的幾幅傑作，尤其那幅站在廣闊西班牙平原賣藝家族，表現無家可歸的安排真是令人感動。我的辭職應特別感謝妻子無言的支持，當時她的外表看起來雖然相當平靜，但心裡的害怕是可想而知的，雖然那樣鎮靜並不是故意表現很勇敢的樣子，而是婚前我常向她坦白自己以後經常不安定的變化，請她

多加諒解接受。當然那樣的心情也一一的進入我的畫布。我故意把人物畫得很模糊不清，企圖暗示出，人物的心情，我一直相信背景並不完全只是配景而已，它應該成為主題直接或間接的助力並促使你所畫的主題更加豐富而自然。

　　一九八一年至一九八四年我在臺北過著流浪的生活，為了吃飯為了畫畫，我只好到處打零工、擺地攤、洗刷大樓、送報，這樣的工作只能勉強維持最基本的開支。多餘奢侈的支出我便無能為力了。為了逃避酒債，我不惜搬了好多次家，換了好多地方，一點也沒有勇敢老師的氣魄。白天我擠在烏烟瘴氣的臺北街頭工作，晚上只好依賴藝術來轉移思鄉及貧窮的苦悶。每當遇到自己原創力枯竭時，只好外出找人喝酒，並且用窮困潦倒美術家的傳記來安慰自己的懦弱。當然我藝文界朋友的增加也不完全是我藝術的魅力造成的，而是由於炒作美術品的收藏家趁窮畫家生活困難時大力施行他們的手段，後來，我曾經在寫過的短篇小說中表達心中的不滿，也是由於這些畫商的惡行所引起的。失業後的尊嚴、不如意的畫價、辭職的矛盾、應付生計、還債、忍受恥辱……交織在我不如意的失業中，同時想逃離脂粉化、奸商化的主流藝壇回到彰化家鄉的懷抱來。早年因同情社會大量不公平、弱勢者被壓榨、黑道特權橫行、社會是非顛倒，由此自然而然的關心起政治來。

　　我想既然藝術是人類正義的化身，是社會甚至是國家的良心。那麼，繪畫就該義不容辭的表現出社會的真相，我無法想像在臺灣，絕大多數的美術工作者在激烈而悲慘的警民衝突，在中壢事件，在美麗島事件，在五二〇事件的大型抗暴事件和栽贓冤獄中，還能假裝成什麼都不知道、不清楚，繼續畫他們的山水國畫、美女、荷花、梅、蘭、竹、菊、中國古代宮廷畫，好像臺灣社會和他們一點關係也沒有。難道他們真的愚蠢

到不知社會上和他們息息相關的人已發生了流血悲慘事件？還是他們真的不管世事？不沾人間煙火？或跟象牙塔裡的處子一樣閉關自守？或是他們衡量世局，投機逢迎，故意不聞不問，以免對自己將來藝事前途有不利之處？

　　一九八九年，我忍不住畫下了五二〇事件的慘狀，全副武裝的暴力警察狠心的向坐在地上唱歌的大學生、手無寸鐵的人民，用棍棒打破他們的頭終至血流如注；我無法用極為寫實的手法來描繪，一切是那麼突然，那麼兇殘。在幾次素描的草稿及幾度落淚的抖動中，我終於放棄了具象的描寫手法，改採如影像速度感的象徵手法，構圖、顏色、動作、背景、線條、體積量感，全憑畫室裡粗糙的想像來進行，然後再從圖畫過程裡尋求可靠的主題及其象徵的感覺。在繪畫工作中，每想到那些無辜的受難者，便對自己躲在鏡頭後的浪漫感到十分可恥，當然也因自己無共赴災難而變成對藝術行為感到可恥，四百年來臺灣的藝術表現得太殖民化，缺乏它獨立自主的風骨，主要起因於藝術工作者絕大多數是活在龐大的殖民政團控制下，有意或無意消遣自娛，因此懦弱不義的氣息便自然的發酵成畸形技術工藝，在功利掛帥下爭寵媚俗以滿足統治者的惡質要求。

　　一九九二年三月臺灣教師聯盟成立，我毅然決然的加入，自認為臺灣如果不能獨立建國，藝術也絕無法獨立自主。當然我們也不敢企望在如此現狀而獨立建國，臺灣的藝術將是人民良心的代言者，但也唯有美術家擁有他們不依附權勢的骨氣，不依附討好商場世俗的勾當，美術家才可能維持起碼為人的尊嚴，而它的教育功能才對臺灣產生正面的作用。面對臺灣泡沫經濟帶動下的美術文化假象、畫廊、文化中心、美術館、美術比賽的林立，及其形成表面名利的誘惑，真正的藝術家便需要學習如何來拒絕，在此情況下，我別無選擇，只好一步步的

走，同時自覺有責任宣揚國家建立與臺灣美術文化之相關性。從俄國大作家托爾斯泰一生的言行裡，在社會完全不公平，政客和貴族階級統治集團的大機器裡，如果依附不義政權而製造假藝術，那是可惡的，那麼藝術只是供專制統治化裝門面粉飾太平的一種麻醉人心的代用品而已。托爾斯泰晚年放棄了他的私產，天文數字的版權，並且與俄國最苦的農民站在田地裡一起勞動，我們便不難了解藝術真正的意義了。

因此我體會了社會運動與美術工作者應有的親密關係，並自覺使命感與藝術之間存在著一定的關係，如此才可防止口號化圖騰化的危機，也才不致於使文化運動又再度落入政客手裡，而成為以社會改革謀取個人私利的藉口。我想托爾斯泰一生的言行已成為良心者最有力量的效法對象。藝術應有絕對的責任透過藝術品去促使人們互愛互信互義，我真慶幸逃離了不義而重利的流行畫壇。如果不是妻子大力的精神與物質的支助，從她的皮包裡得到買畫具和餬口的零用錢，我可能無法拒絕不愛臺灣但卻有錢有勢的粗俗暴發戶盲目的追求，而淪落為有財無魂的人。所以，目前我只能依賴本分過活，重新獨自閱覽並一再修改模糊不清的部分創作，使它成為真正心愛的畫。並且藉著創作，忘卻庸俗世界的瑣碎牽掛，在這樣的工作裡，如同宣揚臺灣獨立建國般感到萬分寂寞，但對於因過去不安的人生轉折起伏糾纏不去的羞恥感，也可藉此自發性的獨白獲得徹底的洗刷。

畫筆下的沉思
──生活札記選粹

1

讀克利的日記選，很受感動，幾為之不忍釋手，他那些讀來像詩一樣的筆記，源自自己最內在的思考，我想，人的思考力和想像力，必須借助於絕對的寧靜，和對人世間的關愛才能被激發吧。

2

只有在寧靜的時刻，我才能一再的反省自己，並審視自己畫過的圖畫。往往，那些能夠打動自己的，都是原本存在於自己性情，在一種自然情境下所流露出來的作品。

今天，我繼續讀克利的日記，他對於周圍環境的關愛，是那麼打動著我，並使我想起卡繆的日記。是的，在我這個年紀，只有藉著生活的一些體驗，才能激發起創作的活力！我感到自己漸漸失去這種活力了，因此，我不斷提醒自己：寧可做一個無時無刻不想脫逃的囚犯，也不要讓自己只徒然坐在角落，無望地數著鐵欄，忍受長期的監禁。

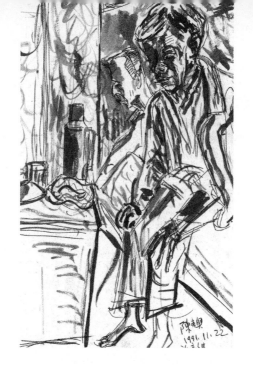

3

很多學畫的人，認爲「寫實」的畫毫無意義，只是自然的模仿。問題是說這話的人，從來沒有好好模仿過。

過去的藝術家至少都已成功地模仿過了。而現代的畫家卻都失敗了！我覺得急切求變的人，從不對人類的好奇心和感官，有所公正的判別，他們執意求變的結果，反而對人類本身喪失了信心和忠誠。

4

一件藝術品的時代性，並不是藝術家所刻意標榜的，而是旁人所歸納出來的。藝術家與生俱來的職責是關心萬物，把自己完全奉獻給工作。那些反覆標榜著時代性的作家，無非都是些淺陋的三流貨。

5

　　造成對自己繪事的不滿，原因是我對繪畫的專注不若以
往。只要一天離開繪畫，就過了一天不幸的生活。

6

　　我現在幾乎對人類的漠然與不關心，帶著失望的憐憫。

7

　　無法打動人心的畫，已經暴露了作者根本上的弱點，問題
不在畫，而在畫以外了。

8

　　我為何會這樣寫、這樣畫呢？是有其必然的原因，而且清
楚得無法告訴別人。

9

　　我憑什麼戴上假面具，不說實話？我們憑什麼自私自利，
推卸責任？難道我們這一生所付出的全部心力，只在卑下的保
衛自己嗎？經常我聽到旁人在討論或批評一件事，其內容不外
乎一些瑣碎的利益，可憐的誇大或歪曲，這時，我會大步衝向
工廠，埋頭做自己的事，但是我的心卻因為人們的貪婪與愚蠢
而痛苦著。

10

朋友是智者的回音板，沒有他，我將聽不見自己的聲音。

11

整個下午，我都在戶外寫生。一點十分，畫教育學院鳥瞰圖，陽光強烈，風很大，畫架好幾次被風吹倒。我把調色板端在兩膝上，左手舉傘遮日，右手拿畫筆，這樣花了兩個多小時修改靠圍牆邊的綠色植物，希望能夠把它生動地表現出來。

畫油畫，必須不斷修改使它自然逼真，第一遍也許看不出什麼，等顏料乾了以後再畫第二遍，感受就不一樣了！

畫圖時，我常覺得很孤獨無助，我的對象，是必須透過努力的觀察，才能深入其內在本質，了解其實際情況。

12

正當我被遠景所吸引，聚精會神描繪遠處的鳳梨園時，有個年輕人在一旁問我：「你是不是職業畫家？」「是的。」我回答，兩眼仍盯住畫布。年輕人以一種尊重的態度，專心一致的看我工作，我眼角的餘光感覺到他的專注。「畫圖師，你等一下，我去拿一罐涼的來！」不一會兒，他拿了一瓶冰汽水請我喝，我向他道謝，喝汽水，心裡有難言的愉快。

那人不一會兒就走了，我感覺人與人的關心，有時是建立在某種默契上面。

　　今天，我把畫拿到辦公室讓同事們欣賞。坐在自己位置上，我看著同事在驚訝、讚嘆和評論。

　　其實，那時候我的心是非常緊張，血液加速循環，興奮使我並沒有專心聽別人的意見，我那時的感覺，就好像在別人面前脫了衣服，展示自己的肌肉一樣。但唯一能讓我安心的，是我已經在畫上盡了最大的努力和天分。

　　我從他們看畫和無意間的交談，感覺到他們每個人的性格。

　　許老師問：「陳老師，你這一張畫畫多久？」我說：「八十小時。」工作時數似乎有些誇張，我只是想藉此表明我的工作態度。

　　張老師也問：「這是油畫嗎？要賣多少錢？」這並不是畫家想像中的重要問題。我在一陣沉默後，很困難地回答說：「隨便，但我現在不十分需要錢，也不忍心把我的畫賣了。」我接著又補充道：「再說賣了畫，就好比賣了兒子一樣！」

　　他們笑了！驚奇的笑，有個生意人樣的教員勸我一定要賣，他說：「賣畫對你並沒有損失，反而是一種宣傳呢！你的名氣也許就這樣傳揚開來吧！」我繼續接受讚美，也忍受著眾人的諸般反應，然後，接著和同事談起自己的藝術、天分，也剖析自己性格的浮躁與理想的追求。

　　最後，我卻不免要質問自己：這樣的行為是值得頌揚的嗎？這一切宣揚的動機是什麼？

　　越是深自反省，我越對自己的虛榮感覺到痛苦，就像受到侮辱的窮人一樣。

　　這時，窗外正下著細雨，我無法遏止自責的心情。

14

我要畫的是內心的自然，而非重複拷貝自然。

一般人往往掩飾內在的真實，而陷於盲從的渲染模仿之中，那些廣告讚美的藝術品，它們的價值也並非「不容置疑」。

15

所有寫生的東西，都缺乏人的想像。一項技藝固執的重複，最是損傷人類原本的天真與好奇。

沒有好奇心的人，世界不過是單調規則的重複，顯得疲憊而無生氣，我們必須每一刻都保持鮮明的好奇心與想像力。

16

人對於既成的價值觀念，往往易於輕信，這就是形成腦子腐化的最主要原因。

17

當我繪畫的靈感湧現時，我必須全副心神貫注於自己的想像力，我實在沒有餘力去照顧自己的妻兒。我既非無情義，也不是對自己的家庭不負責任，而是繪畫變成我的生命，我必須傾全力珍視它、維護它。

18

我們畫家所畫的東西，從來不去體會他們所看到的，描述
力也很低弱。他們所面臨的共同情境是，終日忙於一些與畫藝
無關的繪畫活動。

幸好我尚有自知之明，每當自己有這種傾向時，我會即刻
改正過來。

19

在我機車前面，一個婦人背著小孩，逆著風，很吃力的騎
著腳踏車。「是不是她的小孩生病了？」我這樣猜測。

一個畫家必須以飽含熱情的心，來觀賞這個世界，然後用
冷靜的筆觸，把它表現出來。

20

每當人們誤解繪畫時，我內心感到一陣無以言喻的刺痛。

我想，我需要更勤奮地工作，更孤獨地生活。我用工作來
印證自己的思想與概念，並藉此忘卻內心的不快。當我獨自一
個人的時候，我感覺與真理更加接近，心靈也愈為充實。

21

為什麼寫實的作品容易使我感動呢？我明明是一個偏重感
受、喜歡幻想的人。一張強有力的寫實作品，為何會使我一直
念念不忘呢？

22

　　畫家應該像那些超乎時間與空間的精靈一樣，畫自己的感覺，把自己放在所描繪的對象裡面。一味的描模並不表示誠實，甚至我有時覺得那是虛假，是缺乏良知的。

23

　　當你年紀大的時候，生活很容易變成刻板的公式。假使你還能發瘋的話，那真是很大的幸福了！讓有心人去發現這個祕密，否則一旦聲張開來，它又要變成時髦的玩意了！

24

　　時代愈進步，人類也似乎愈加盲從。有時候，人也像機械一樣的被分類，被刻意安排著去表演一些悲傷或快樂的情緒。
　　如果，文明僅僅是如此，你要這文明做什麼呢？

25

　　小孩子的行為，直接使我感到一切的可愛。那一片未經雕琢、整理過的自然，使人嚮往。

26

　　看見母鳥築巢，哺育幼鳥，我想到母親。
　　母親像一座山，在落日的餘暉裡。

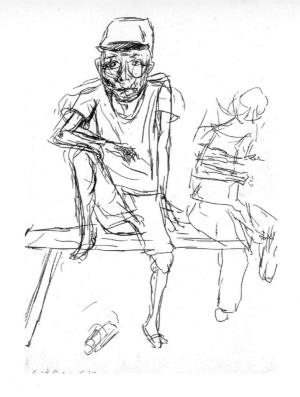

　　我企盼永遠的青春，像那群受母鳥哺育的幼鳥，永遠沐浴在母愛的溫情裡。

27

　　每天我只管畫自己的畫，擠出顏料，擠出孤獨畫家的感受，歷來的畫家，是否都像我這樣生活呢？

　　我的想法常常漫無邊際，人們認為不可能的，我都想過，我感覺自己必須經常保持這種新鮮的心情，像剛出水的鰻魚，滑不溜丟的，超越於常軌之外。

28

　　寧可我的朋友是酒鬼，而不是法官；是無業游民，而不是

教師。甚至，我寧願自己沒有朋友。這樣，我可以有更多獨創的想法，不受規範，也可以減少聽到那些熟悉的教訓。

有什麼不可以呢？生命本該如此！沒有什麼不可想、不可做的事情。

就是那句話。千萬不可以穿著相同的樣子，不要永遠只使用一個菸斗，不要對偉人讚美，以免他們擾亂了自己的獨創性格。

29

有時我呆坐畫室，瞑想著自己的未來，肉體便洶湧著一股熱潮。

名利的確誘人，但超越世俗的名利，畫家應該將目光投射到更遠的地方。我寧可自己以喜悅的心情，去回想路邊的一朵小花，一株蒸發著香氣的木瓜樹，用健康的心情去推開心中那一扇窗，讓陽光穿進來。

30

今天讀完了梵谷傳，我流著淚，心裡面充滿感動。

我想一個真正的藝術家，必須要有完整而獨立的人格；要同情人類，具有悲憫的情懷，要承受一切的打擊和痛苦。

31

一個孤獨的畫家，最理想打發時間的方式，是抽著菸釘畫布。

32

　　智慧的貧乏，乃源於我們從書本上得到了太多的知識。昨天傍晚，我獨自在荒路上游蕩，面對著落日的時候，忽然有這種感受。

　　大自然可以啓發人眞純的本性，它才是一本最耐讀的書。

33

　　我所想要表達的，是我們的鄉土氣息。把從前生活的環境變成圖畫，肯定而大膽的來面對它。

　　在我的想法，畫畫是最自然不過的事，不須刻意，只要用感情。

34

　　那些畫中國現代水墨畫的人，以一種脫離現實的純粹美感來表現，對我而言，並沒有搔著癢處。我只關切我周圍的世界，用繪畫來抒發我對人類的關心。

35

　　如果你想成爲藝術家，你必須推翻所有既成的概念和想法，包括你自己。

臺灣生活手記

之一

1

① 我終於畫出來了！哇！
② 我想要告訴你太多了，我一時說不完，在我心裡，連接著那麼多片段的可愛感覺。
③ 我實在不適合成為一名社會主義的畫家。
④ 我是多麼興奮想去告訴更多的人，來看我的畫，至此我不得不承認，我是多麼孤獨啊！

2

① 今晚畫了三張畫，有新的嘗試，但並非得意之作，常常我們對於油畫有著流傳的觀念（即厚重感），但如果一個人沒有厚重感，怎麼辦？他只要忠實於自己的感受罷了，我聽到很多人對於我藝術的批評，它使我勇往直前的慾望受阻礙？我常懷疑自己所做所為，但沒有一個母親會懷疑他的孩子，難道我們要懷疑我們所能感動的景物？一草一木，甚至是一隻動物，將不斷的激發著強烈生命的力量，我永遠也無法放棄一次感動，它經常駐留在我的心坎上。

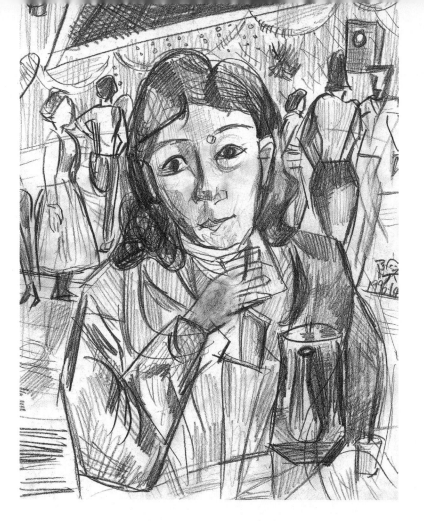

今天下午終於把卡爾薩斯的傳記看完了，它的確是一本不可多得的好書，我向著為全人類付出他的關心的卡爾薩斯致敬。看完了此書，我的性情變得多麼柔和，我覺得自己的處境不論是快樂或是哀傷都變得美麗起來，我暗自鼓勵自己多為他人著想，我面對著自己的感動是如的著迷，面對著我生活上的愚昧，不論是發生在自己或他人，感到無限的憐憫。

② 今晚接到來自鹿港的一個想委託他們子女給我教畫的家長電話，說真的我愈來愈對教畫沒有信心，但我又沒有勇氣

於電話中拒絕他們，我想不管如何，一個想接近藝術的人是值得鼓勵的，畢竟在還未能完全了解掌握藝術真諦的人是無法在藝術的追求上嚐到爲人的重要，我們將透過怎麼樣的方式去接近生活的真理與平凡的心並嘗試去親吻世界呢？這並非是藝術家的專利，任何人都可以找尋他們途徑，雖然這樣的方式有著這麼多的不同，但我們可以學習專注與珍惜的態度，我將如何在藝術教育的過程中改變一個人，這是多麼值得重視的事，我已發覺到所有可能向著寂寞學習，並且快樂的與他人相處的道理。任何力量也無法阻止，我透過藝術的力量學習尊重生命，我常常因爲感動而有哭泣的慾望。

③ 人們爲何需要那麼多的財產呢？人們在經濟富裕之餘是否想到缺少那些的大眾呢？我們爲何不能考慮到財富能做更多有意義的事呢？優美的性格更應與別人分享。

④ 沒錯，我看到採果子的人，他們多麼渴望占有成熟的果子，需要和傷害往往是並行的，愛的定義是什麼？這是個多麼複雜的問題，它是一種需要或是一種責任呢？如今我覺得我漸漸的失去對家人的關心，我在畫畫的樓上感覺到孤單的一個人在樓下不知在幹什麼？我愈來愈覺得我應該多和她一起生活，我爲了建國而憂心重重，疏忽家庭，實在很對不起他們。

3

① 今晨很早就起來，畫了兩張油畫，完全使用畫刀，效果很不錯，當我有一股強烈的需要，我才可能畫出東西來，我們的藝術常常凝聚在生活中未經注意，而不易被察覺的地方。

② 至今我坐禪還不能專心，我也不需從坐禪裡得到它對身體的好處，我只需在生活中的某一段時間內忘卻了一切，包括自己常有的「生存的感覺」。人在一切否定中，是多麼困苦的掙扎啊！習慣的力量延續著生活，卻也使人漸漸的遠離自己的本性。

4

① 在一棵木麻黃樹下，聽風吹的聲音是一種多麼好的感覺，我從那一團綠色團的動感中感覺到一股強勁的自然生命力。

② 通常極強的感覺很難以文字來描述。

③ 彷彿感到一種無限的遺憾，對於失去生命的任何東西，當然也包括我撿回來的松果。

④ 人們在懼怕中回憶。

⑤ 絕交是個多麼奇妙的東西。

⑥ 受傷可以增強自我認識。

⑦ 我曾經真心愛過什麼？我也不知道。

5

① 早晨練習彈了約一個半小時的鋼琴，我選擇了貝多芬（Bethoveen）的名作給愛麗絲，我深深為這首曲子感動，我彈得並不好，因為我還在練習，中餐我在隔壁吃了，因為胃腸不好，我不敢吃太多，整個下午我幾乎躺下來看林肯傳，我深深的為林肯的慈悲寬大而感動得不能自制，他面對國內的混亂仍然堅持著他人道的原則，為了使黑人過

著平等的生活，爲了恢復聯邦制度，他做了很多努力，他雖然娶了一個很不好的女人爲妻，使他陷入極度不幸的家庭生活，但無可否認的唯有如此才可激發他努力自己的政治前途，我最感動於他還沒有當美國總統以前，還有他在家鄉當律師的時代，他從不收取優渥的律師報酬，他完全抱以維持自己最低生活程度的代價而收費，對於發生在窮苦人家的案件，他完全投入奮不顧身仗義直言，甚至是分文不取的，他的這種態度使他陷於窮苦的家庭生活。

他平常最喜好莎士比亞，常常大聲朗頌他的詩至忘我的境地，他常常陷入極度憂鬱的沉思中，尤其當他孤單的躺在自己心愛的搖椅時，他是那麼沉默，有一股深深的孤獨的嚮往，似乎蘊藏著一股溫厚而慈悲的心態，他冷靜的外表，一雙敏銳而熱情的眼神無時無刻不流露出一股誠實無欺的善良，我在看傳記時也相信如此。在他成長的過程中，他目睹著人們對待黑人兇殘的眞面目，他因而痛心疾首，「人們時常在愚昧中喪失了他們的良心，而露出了野蠻的面目。」他親自看到了白人虐待黑人的慘狀，黑人的家族眞是禽獸不如，一個女黑奴有五個孩子被賣了，他的丈夫被賣到遠方，她永遠看不到自己的家。林肯深深的同情他們，他爲此陷入極度的沉思，他想南北戰爭並非南北利害關係的對峙，眞正的意義一定是人性善惡之爭。他在他的總統任內，直到他被暗殺去世時，他並不快樂，內戰所帶來的悲慘，人們的自相殘殺，使他萬分的痛苦，也甚至不得不在堅持自己的原則下隨時準備辭去總統的職位，他慈悲爲懷的性格實在不願爲了爭取人類自由平等，釋放黑奴，而走上戰爭之途，他想爲何不能以和平方式來解決人類的紛爭？我讀到這裡深深的被他那種謙卑而偉大的性

格所感動，也爲了他的困難立場而同情著。

　　直到晚間約八時左右我將林肯傳看完。晚上我騎機車冒著寒冷的天氣去買唱頭，爲了聽布拉姆斯的音樂，我花去了四百八十元買了一個唱頭，從此我可以聽到許多好的音樂，我時常沉迷於好的音樂裡不斷的感動著。我一遍一遍的聽，在我的感覺裡出現著現實以外所不能企及的美好世界，在藝術的世界中我再度的溫暖，我常常沉醉在一種慈愛的幻境中，音樂圖畫化解了多少人生中的不幸感覺，現實中的悲哀頓時融化成一股熱愛生命的力量。

② 從舊曆新年至今我未曾動過我的畫筆，因爲藝術仍然無以解除我內心的空虛，我常常沒有新鮮的感覺，我一直被承襲已久的繪圖習慣左右著，每當工作時間來到時，我一再的逃避，從最近我常常光顧棋社的處境可以看出我已漸漸的喪失我那種突發似的創造力。我又抽起菸來了，雖然抽菸已實質上不良於我的胃腸，但我又不能自制的抽起菸。今晚看了孟克的圖畫深深的爲他內心的世界感動著，我想我應如何畫出一個人誠實的心境，即使它是醜陋不堪的。但那並不是重要的，我需要的只是誠實而非美麗的外表，我目睹現實世界中最悲哀的事實，現代的人爲了多得些錢財可以完全不顧道義和眞理，臺灣最大的悲哀是人們在愚昧中喪失了道德的本質，人們整日追求錢財而非人格，這是何等可怕的潛在因素！我在傍晚散步時心中不斷的納悶著，雖然我極度同情著困苦的人們，但對於愚昧，還是無法容忍。

　　「我們實在可以在困苦的處境中活得更聰明些。」這是社會問題，但我也無法否認它正是個人問題的總和，每天看到那麼多千篇一律的人們爲了獲取更多利益而做出了

各種不同醜陋的生財技倆；人們不斷的蓋房子，雖然他們早已解決並舒服的享受住的方便；人與人互不信任，使問題愈變嚴重。我不得不相信人間實在是一大悲劇，難怪有無窮的宗教信仰，然而這些人除了假借宗教的理由歛財以外，他們還相信什麼呢？想至此我陷入極度的失望中，這樣的處境使我不得不假借實踐藝術來逃避人生的悲哀，然而藝術並不是失望者避難所，在我極度的陷入藝術的狂妄時，我幾乎存在著一種無以自擇的迷惑。我想我為何而畫圖呢？再好的繪畫，對這世界並沒有什麼有力的幫助，人們流行淺薄的功利主義是無法在藝術中尋求改善之道的，我感到一種深深的悲哀與同情，至今我仍然無法理解有那麼多有著誠實的心靈與不斷實踐的偉人都在努力，但世界仍然充滿罪惡，而我為自己或為我的土地所貢獻的努力是多麼渺小與荒謬啊！

在我這種極度寂寞的處境中，我的確只能感覺到一種現象，那是永遠也無法消除的悲哀，我可以感覺到住在我家隔壁那個孤獨無依的老兵的處境，尤其在這新年裡，他眼睜睜的看到鄰居的家庭團圓情景，而他與在大陸的家人離別了三十幾年，命運已註定他將如此孤獨的活下去直到消失；我目睹這種情景，便自問，他到底做錯了什麼呢？他有什麼大的罪惡？犯了什麼大罪，使他的命運遭受如此淒慘的待遇？我看到他孤單的坐在自己客廳的椅上看電視抽菸，不時對著吊在牆上的女明星照片發呆，我想他除了遭受不幸的命運以外，他並未傷害任何人。天啊！這種處境是需要人們去彌補的，任何一個活著的人都有責任，尤其造成這種悲劇的為政者更應深深的反省，我們怎能在一味的追求功利中忘卻同情世間的不幸呢？我們怎能以優渥

的生存條件為藉口而遺落了生存中的悲哀呢？人們的愚昧何時停止呢？人生的價值不應建立擁有多少的土地房子錢財，在一陣陣的慶賀的鞭炮聲中，人們更應好好想一想，人們應負的責任是什麼？有那麼多不幸的人們亟待人們伸出援手，尤其在這嚴寒的冬夜裡，為此我不得不懷疑藝術的價值。

之二

一九八三年一月十三日

▲ 最初的感覺永遠只在那一刻中獲得完整的滿足。

▲ 下午經過高速公路交流道附近的小路，發現農田上的甘蔗全部砍光，我內心一陣沉默，我感到一種現實的悲傷。

▲ 晚上我發現我的小孩凱軍，正注視著站在他床上的鸚哥，我感覺到一股說不出的感動，只要我再留意，我將很容易陷進生活的感動中。

▲ 今午在陽臺上雕刻石頭，我望著石頭許久，心中想雕刻的東西實在很多，所以一時頭腦便混雜起來，無法掌握一個確實的題目。後來我決定刻我的手，雖然這並非是我喜好的題材，可是後來我想通了，題材並不重要，我好性急，即將以辛苦呈現的手來逼出我胸中的慾念。有時我會感覺到盲目的造型練習或色彩練習是危險的，因為那樣只是在做一個不得不做的東西，所以，我並不在乎是否可以把我的手外型雕得正確，更重要的我要感覺到它將從那鬼石頭裡釋放出來，我可以感覺到自己的靈魂在指縫間飄盪。

▲ 用功而貧乏，比便祕還可憐。

一九八三年一月十四日

▲ 今早五時半起床，天還沒亮，我騎車載著秀免到八卦山慢跑，我們把車子停在山腳下，就沿著這亮亮的柏油路走上山去，一路上我感覺到八卦山的樹木仍在亮著的路燈下，透出被浸溼的迷人氣息；在樹梢交叉的地方不斷發出一股迷人的力量，正與一層炊煙似的霧氣交錯著。我們大半時間都在天未亮前的光線中慢跑著，操場上同時也散布著來自四方的市民，他們也繞著運動場跑起來，腳步聲由遠而近，步鞋與焦煤層磨擦的聲音在清晨裡聽起來那麼清晰，我一邊跑，一邊看著籠罩在黎明前的黑暗，大地有一種非常古老而原始的感覺。我與秀免的步伐一致，因為我們一直希望能一起跑，我們互相傾聽著彼此的喘氣聲、腳步聲，甚至是自己非常明顯的心跳聲。多麼新鮮的感覺，我們彼此雖然沉默，可是富有活力。天漸漸的亮了，雲縫的後邊透出淡黃的色彩，我們在運動的滿足中漫步走出綜合運動場，然後慢慢的爬行到八卦山後山，看到一大堆人，絕大部分是中年婦女，聚集著七嘴八舌的吵鬧著，我立刻感覺到團體中有一股很強的勢力，使得一個人在群體中孤單的力量退卻，即使這樣孤單的力量是需要的。我們沿著階梯走下來，天色完全亮了，真正的早晨到了，我們看到一些喘著氣的人走上階梯，他們好像隨時隨地都會向我們打招呼，我對著他們微笑，感到有一種多年來所沒有的親切感。

▲ 從家的後窗望出去，看到遠處的竹林，在寒冷的冬風騷動著，近處田邊的雜草叢裡一棵矮小的木瓜，長出結實的果子，我興奮的感激生命賜給我這一刻的豐富。

一九八三年一月十八日

▲ 回想前天，母親來我家時為我及她孫子（即我兒子）專注補衣褲的樣子，那種安靜情景使我想到以前我還在家的日子，一種超乎言語述說的感覺突然強烈湧來。晚上我用畫布來印證這樣的感覺，畫面的情節已不足為信，但我仍然保留心裡面對母親的那種可貴而溫暖的感覺，每當走進蔗田，或是牛棚邊，我將再度湧起那樣的感覺，我經常獨自的沉浸在那孤單的溫暖中。

▲ 下午接近天暗時，來盛突然間帶了他的相機來訪，說明要我指點他去陳益源古厝拍幾張照片，並且要寫一篇介紹稿，縱使它是千篇一律的介紹稿（我持這樣武斷的看法）。說起來也是有道理的，在今日裡，人們能否在缺乏對生活用心及堅持己見，用心去關心在他良知內所發生的動向呢？除了名聲重複誘惑之外，為何人要一再強調人們已知的事物，如果那個古厝並沒有出名，是否有人還願意主動去發現它的可貴而去採訪？

　　這樣一想，我和他行動之間的聯繫變得一種說不上的尷尬，一方面因為我突然中斷平日營運妥當的活動方式，一方面我也沒有多大的需求來此古厝，除去弟弟的採訪細節。如果那樣也可算是採訪，我倒願意空手走一走吧！到底我們真正能有多少深思的過程，針對陳家古厝有一新的看法？難道那只是如同一個毫不知情的觀光客的遊覽嗎？記者都相信他們擁有的資料愈多，他們的準確性就愈高。沒錯！可是資料並非都是正確的，人們的頭腦的準確性到底怎麼呢？況且它需要更多的勇氣去支持。

　　還好我的不快樂很快就過去了，我在空曠的古厝紅

磚地上漫步著，有一種荒涼但卻有種充滿人的感覺，因為我此刻正強烈感受著先民活動所留下的遺蹟，啊，就在這塊方磚地上不知有多少人的腳走過去，以前這裡舉行過多少場宴席？有多少的人在這屋簷下待過？想過多少的事情呢？這些過往，如今已變成一場空。時間真是奇妙啊，它永遠只與人活著的時刻配合著，如果說永恆是結果，倒不如說只是過境的襯托，天曉得天下事什麼時候才有結尾呢？

我是寧可被萬物的表象欺瞞，而不深究其理的人，這都是講究感覺的壞處，可是人活著不就是一個天大的感覺？沒有感覺怎麼知道生存的可貴呢？我看著四合院中一樑乏人照顧的葫蘆藤，看著仍然掛在朽腐竹架上已失去水分的葫蘆瓜，感覺到生命力殘存的力量，卻隱含在一種荒涼的安靜之中，四處沒有一個人，只聽到牆邊的竹林裡傳來竹葉被風吹颳的聲音。

一九八三年一月二十七日

▲ 今日收到GEORGE的來信，非常的高興，因為我等了好久，所以覺得很寶貴。GEORGE的信裡說他最近的生活情形，特別是談到最近新交到女朋友的情形，我很替他高興，似乎人們在最窮困時，仍能充滿著對天地及生活的感激之情，而那也是我生存的來源啊！

▲ 二十世紀裡人類最嚴重的傷害是不斷擴張的方便，這是我在晨跑中唯一深刻的感受。

▲ 困苦教導我對這世間充滿了愛情。

一九八三年一月二十七日

▲ 現實理性的重複，是人類在恆定的價值標準裡必有的現象。

▲ 在這一生中我真正需要的是什麼呢？

▲ 我有大部分的時間禁不起現實的誘惑。

▲ 我感覺到狂烈的需求。絕大部分的時間，我的意志力甦醒，我就藐視自己，因為我感覺到自己可以為自己做主的時間只是那麼一剎那。

▲ 所有的政治活動必然與個體的真實成對比。政治活動中所忽略的東西將與他力量的聚散成正比。我可以看到為數太多的評論，但那些早已談過了，已經失去了原本在活動之初興起的一股活力。

▲ 人生如夢人人會說，但到底有幾個人真正做了一場夢呢？

▲ 黃昏的光線中，我快速的描寫中山國小校園一個角落，我從古老的兩棵大樹的間隔中望向那古老日式的樓房，鉛黃的泥土與建築的牆壁之間的配合，已超乎於視覺的滿足，我感覺到一股孤單深厚的親切感，那樣的親切，正絲絲入扣的與我的畫面交織在一起，我並不在乎我描寫得怎麼樣，全身幾乎沉浸在一股自信的激流中。

▲ 今日下午我決定讀索忍尼辛的《癌症病房》，這是一本厚厚的書，需要慢慢的想、慢慢的看，今天一共讀了一百頁，情況還不錯，也許我是需要藉著多看些痛苦的人來安慰我自己吧！我的艱苦說穿了常常只是因比較而來，如果我能夠滿足於我目前生活的狀況，我想我是可以過得好好的。每天四時，我出去畫圖，其實不全然是外面的題材吸引我，大部分的原因是當我找到一個地方安定下來畫

圖時，我已擁有把自己感覺完全化成顏色，完全對景物的一種尊敬，一種溫暖的回味，我知道我工作時，我是多麼有精神，好像超脫自己重新又活在這個世界上，我常常需要緊緊的抓住我的邊緣不放手，我厭惡重新回到一般的世界，在一般的價值體系下，我將變得微不足道。

▲ 晚上阿宜打電話來，我無法立即決定要不要去他那裡，因為我已在心中預想到，在目前的處境下，我極力避免這樣和一個人碰面的。可是儘管內心已下決定，我也難以當面拒絕，因此我渾身不舒服。後來因為想和他解決一些事情，我們便在他家見面了，見面的時候，我看他抱著已出生半年多的女兒在前廳裡走來走去。終於他坐在藤椅上，並且手抱著可愛的小女兒；這是我看過阿宜變成一個父親抱著女兒的情形，感覺很好，比較像一個人樣，之後他邀我喝酒，我便斷然的拒絕了。理由是我現在沒什麼錢可以喝酒，他也立刻接受我的拒絕，並且不再糾纏了，但表情沉默而嚴肅。我看見他的臉色在光線不好的走廊下變得像一頭發怒的貓兒。我故意不去看他的反應，只是內心為著自己斷然的決定而高興著，回到家裡，坐下來想一想，覺得自己做得太絕了，可能會讓他覺得痛苦，可是有什麼辦法，長痛不如短痛，我必須割斷所有不快的疑慮，包括可以毀滅自己一線生機的決定。孤獨才有機會讓我感覺活在充滿著活力的時空中。失去了職業的屏障使我獲得為人的真實，安全、庇護是創造力最嚴重的阻礙。

<h2 style="text-align:center">一九八三年二月八日</h2>

▲ 近幾天來常常覺得很疲倦，好像對於習以為常的繪畫活動

漸漸的失去了興致，同時強烈的需求著一種可以鼓舞自己生活中的力量，可是那樣的東西也漸漸離我遠去，我承認我孤獨的壞處，可是沒有孤獨，我怎能感覺到自己以外的世界呢？

偶爾看到弟弟快速的行走穿梭在古厝各廳房的廊樹拍照著，他的白色運動帽是那麼唐突，出現在我的視界裡。我獨自的想著剛才看到古厝牆壁所貼出的佈告，所謂古蹟的維護者的心情，一種綿延不絕的生活延續的感覺，如果新聞的配合僅是一般的陳腔濫調，那麼真正在人的內心裡存在的古蹟又是什麼呢？人們所賴以寄託的並不是一個文化外表的遺產，更重要的，這樣的遺產真正能在人們心中產生什麼樣可貴的情操？

▲ 晚上忙著計畫即將著手的事業，其實它也算不上什麼事業，說穿了僅是餬口的工具似的，這是所有從事文化活動人員最後的底牌，除此以外人們只能看見所有文化活動言過其實的一面，真正有助於人類的藝術並不是盲目的提倡可以辦到的，而所有盲目的社會文化活動皆聚集著主事者本身也麻痺的口號言詞，當代文化最大的危機莫過於廣告充斥並占據人們良知的判斷，使得人本身的力量容易中止。我即將開的畫室也不一定能逃得過這要命的劫數，因為我要教別人藝術，事實上我怎麼可能在這種約定行為中去教導人藝術呢？他們能感覺到的什麼東西我甚至都還不明白呢？

▲ 人愈活愈艱難，因為想得太多，而慢慢的失去力量，所以如果沒有足夠的幽默感，那將很難活在未來的歲月裡。

▲ 我慢慢的感覺到隱藏在石頭裡的獵物是需要憑著我的力氣去爭取的，對於堆在我家門口的石頭我是沒有耐心的，我

得準備我的工作而聚集我的力氣。

▲ 在晨跑中我看到別人震動的肌肉，在晨霧中呈現出一股無以言喻的活力。

▲ 窮人和富人之間的差別只是在一層不必要的烤漆中。

▲ 明天我還是要活下去，但是今天我仍然懷疑著。

▲ 我們沒有什麼好擔憂的，反正好歹日子是一樣長。

一九八三年二月二十一日

▲ 最近我的心情很亂，沒有什麼目標可尋，悠閒中所擔心的，常常變成一種負擔，失去生命應有的活力。

一九八三年二月二十二日

▲ 人這麼渺小是事實，但他腦子的世界卻是那麼神祕得無微不至。

▲ 孤獨看起來那麼嚴重而自在，但我卻在一陣微風中感到它內在的聲音。

▲ 寫作而不流汗，就像在寫一椿廣告。

▲ 我下定決心打開一個可以維生的出路，這樣的祈禱使我在人事中找到一個微不足道的庇護，我開始深沉起來，發覺到自己心中有一股沉重的力量，這樣的情況在我一生中將不斷的重演！

一九八三年三月一日

▲ 現代人是可怕的，威權固定的環境產生的唯一不變的價

彰化學

值，並且日益脫離在最根本的性靈上所產生應有的發動力，每次聽到我們的世界日益爲粗心方便所取代的同時，我們也可以感到我們的心理與四肢的無能。

▲ 教師應隨時配合兒童的需要，在任何可能有效運用的條件下，有效的刺激他們的創造力，來塑造有人性的人。

▲ 在迷信中我看到人們的慾望及對生活的慌張，同時感覺到有一股粗魯無比的活力。

▲ 靈活而堅持。

一九八三年三月十一日

▲ 早上我到後面的水溝旁去晾剛洗好的衣服，突然發現隔壁圍牆裡的木瓜長得又肥又大，散發出誘人的味道，我立刻感覺到有一股在眼前活躍的生命力。

▲ 因爲最近我正試著買汽車，整個心中充滿了如何賺錢來謀生，這投機式行爲與企圖，使我失去了平常在生活中毫無幻想的活力。

▲ 懺悔是人類性格中較陰沉的東西，我感到它和鳥類脫毛是一致的。

之三

1

今早我起得很晚，我躺著看以撒辛格幾篇短篇的小說，我看得入迷，所以彷彿快速的看了很多篇，以撒辛格的小說看起來是那麼引人入勝，我可以毫無困難並且帶著溫暖的樂趣將

它看完，他的幽默充滿著波蘭猶太人悲哀的背景，同時有著充滿愛的小人物的同情心，多麼可愛而富有人性善良的作品，看完他的小說，我心裡充滿著人間的溫暖，我讓這樣的感覺縈繞在心裡許久。我感覺，如果我還眷戀著自己的生活，對於這人間有著同情的關愛，我最好有幾句話可以說，我有著寫小說的衝動，哪怕是一件無關緊要的事，我也將賦予更美好的生命與意義。對於這個念頭我思維了很久，我常常看到一些真正好的文學作品，心中興起了一股蓬勃的創造慾望，除此之外我已對生活毫無企求。雖然我想到可以有一部好的轎車，全新的，而不是中古的，但我完全沒有考慮到我的靈魂是否需要它，我只是一種好奇，這跟走在街上想進大飯店飽嚐一餐的心理相去不遠。

我總不能完全活在聰明無知的生活中，人們趨向罪惡與善良兩面的力量總是相等的，我早已看出我是無法生活在自己掌握中的人，我無法忍受在絕對完美的生活中，這和一種絕對幸福或必得有著疾病的感覺是一樣的，我希望人生需要一些或大或小的缺陷的襯托才覺得完美的可貴，在每一分每一秒裡我們靈魂有一種劣根性一分分的向著罪惡的深淵試探，在人生的路程上人們真正擁有的東西實在不多。我不得不承認人生平等的性質，人們在某處獲得很多必然在某處失去更多，今日我所接觸的，所目睹舒適的富豪者，大都失去了他們救助窮困人的心胸與同情心，尤其以撒辛格的小說裡看得最清楚，確實改變人們粗陋的慾望與俗不可耐的習性是極端困難的事，尤其在人們極端無聊的處境之下，那是最容易產生可怕的事，顯然人們是需要生活的刺激，人們在缺乏靈魂的安慰之時，可能參與各種花樣的聚會，賭博、酗酒或是淫樂將隨時發生，我想可以在精神改變人們，提升人類正義誠實的東西也唯有接近藝術之

途，除了戰爭及鬧飢荒，我們將寄予對人類當今的處境以更深切的同情以外，科技、競賽、積財慾望的發洩已造成今日人類可悲的處境，人們彼此以各種方式相互殘殺、虛假的現實主義盛行著，至何日才罷休？以撒辛格的小說指出了一條可貴的路子，對於人類寄予更大的關愛及同情，同時也把自己的一份算在內，我們並沒有以聖潔之心自居來看待同類，我們只是覺得既然我們都要活下去，怎麼才可能使我們活得更好呢？我們都應靜靜坐下來想，我們往後的日子應怎麼辦？就像以撒辛格裡傻子金寶不屑於他心中善良以外的嘲笑，假如我們每人都像傻子金寶一樣，世界並不見得更壞，我們人類在急切的知識探討中及一切競賽，包括體能、科技、武器、文明、藝術……等所能推動的進步之後，卻使人們更加疏遠他們的同類，在滿目欺騙威脅之下，滿足於時代進步的假象，其中我們的毛病出在哪裡呢？我們在這一世紀裡引以自傲的成就，其實並沒有真正改善多少，我們悲哀的處境，好像已經超越了我們的本分，我們缺乏一種真正使人類進步的智慧，這些智慧早在古代的偉人已經證明並實踐，我們盲目的追求科技以為它可以使人類舒適舒服，我們完全縱容於私慾的自由發展，我們缺乏一種犧牲自己的力量，那是人類真正快樂泉源，現代的孩子由自然得到的益處並不多，因為大部分的孩子從小即被培養著競爭的學習態度，他們一再訓練腦子，但缺少智慧，大部分的孩子休閒時都在看電視，人們為了營利，以廣告代替真正教育的引導，現今人類的處境已到了無可救藥的地步，我們已不能再糟了，以撒辛格的小說提供我們去正視並思考這些問題。

2

我時常暗地擔心著我的孩子在這樣生活風氣中將變成什麼樣的人格，他們缺乏一種善良與富有創意的引導，（因爲我的疏忽），我將採取什麼樣的方式來引導他們？在我的想法裡我不喜歡他們因注意功課或是按時練琴的情形而忽視了智慧的發展，他們可能可以在小小的頭腦上引導著一種思想方式，他們從事生活方面培養深深的同情心，對什麼都感到關心與興趣。他們與其他孩子一樣也是電視迷，這是我最擔心的，可是，天啊！電視裡演的是什麼節目呢？我極擔心小孩子在滿是打殺的武打節目中，將受到怎樣不良的影響呢？製作這種節目的所謂演藝人員有沒有問問自己的良心，他們的節目將給下一代帶來什麼樣的不良影響呢？我常常看著他們與其他的小孩演練著電視上打殺的鏡頭，從我家的門口水泥地一直殺到巷口，每個小孩都一樣，因爲每個小孩都看電視。我發覺這是個可怕的風氣，我們每個大人都應有責任立刻制止，可是這是現代功利主義的產物，這力量太可怕、太大了，我無法禁止他們，在這個時期無法以禁止來代替眞正的教訓，我想我最需要的做法是想辦法轉移他們的興趣。

3

我不知他在做什麼？
只見隔牆的木瓜樹結著一顆一顆果實。
我寧願什麼都不想。
我的頭空空，只聽到窗外的風聲。
難得的安靜，只聽到心臟在跳動，

彰化學

我寧願都不想，不要快樂也不要煩惱。
我不知自己在哪裡？在白天或黑夜？
我只感到桌角的油燈，散發出無窮的溫暖，
我何時停止我不知道，
但我寧願什麼都不想。
人生的歡樂一滴不剩，
而悲哀也褪色並化為烏有。
我不管你們怎麼想，
我只是什麼都不想，
讓空洞去空洞吧！

4

今天我突然想到該送點什麼東西給隔壁那兩位孤苦伶仃的老退伍軍人，每次看到他們去學校上班孤單的背景，使我感到一種為人的責任，我應該多留心他們一些。除了那背景以外，有一個家對任何人是那麼理所當然的事，但對於他們是天大的困難，他們極可能孤單的離開人間，一聲不響的，就像枯萎的野草。想到此我對人世中所標榜的幸福，「安和樂利」感到一種莫大的羞恥，希望它不要再發生在我們的心裡，良心是需要有較深刻的認識來支持，它並不是只是一種單純就夠了，任何一隻動物都很單純，大自然的「弱肉強食」固然是一項歷久不變的真理，可是我寧願彼此幫助，不論是對自己或對別人。

5

今天電視中報導有關演藝人員的藝術展覽，他們說，這些

可以幫助提高演藝人員的藝術水準，這是多麼荒唐的說法，誰說藝術家必須依靠這些虛假的幫助呢？一個只需誠懇實在的演藝人員，哪裡需要這麼多無關緊要的玩藝？據我觀察在臺灣幾乎大部分的演藝人員都隨隨便便做著節目，把低俗的人格缺陷表露無遺，他們這樣的作法，是一種在商業利益下的障眼法，很容易欺騙愚昧無知的群眾，我看了非常氣憤。

之四

1

① 每天我藉著不斷的找尋刺激來填補生活上的寂寞。

② 好死不如歹活，所以我必須勇敢。

③ 我看到他從巷口走出去，只一晃什麼也沒有了，只留下一片混亂的回憶。

④ 看到那學生那麼關照他的烏龜，不禁感動異常，他不是很願意借給我烏龜，我可以從他的眼神看出來。

⑤ 昨天在上課中突然想吃點葡萄，我的腦子裡立刻想起葡萄棚底下的情景。

⑥ 昨晚參禪時，腦子裡仍然滯留著圍棋的盤面使我感到非常不愉快。好像整個人被圍棋的黑白子牽著走入迷魂陣似的，我真想不通圍棋明明是那麼具有魅力的，我永遠無法戒掉它就像抽菸一樣。

⑦ 解脫在虛無中迷妄的痛苦，並非逃避而是更天真的來感覺世界。

⑧ 現在我仍然處在險些發生車禍的餘悸中，我厭惡一個人因懦弱而幸福，在安樂中我看不出真正人性的根底。

⑨ 抵抗是使自己更加愛人愛物的唯一活路。

⑩ 在參禪過程中唯一可以使我感到可貴的是，我活在一種自在無拘無束的自由中。

原本的溝渠已乾枯了，農田一片亮麗、田土乾燥遼闊。

⑪ 今天下午又向學生借了一隻體積較大烏龜，我想我的小孩會很喜歡牠的，我把牠放在機車的袋子裡。我利用空閒的時間把狄更斯的《孤雛淚》看完，非常的感動，可是那樣的感動與其說接近當今的社會性，倒不如說它更是反映了人間廣泛面，整部小說充滿著人性中的光明與黑暗，我想貧窮和罪惡的產生，中產階級以上的人也難脫其責任。

⑫ 昨晚在棋社看到太多性格非常腐敗的人來來往往的走著，不禁感到一股無以言喻的難過。

⑬ 昨晚很晚才回家，心裡覺得很難過，我漸漸的在疏遠我的家庭，我應該自我提醒。

2

① 因精神失常回家靜養的廖老師桌上的空茶杯隱隱約約傳來一股腐朽的臭味。

② 從孩子們的臉上傳來了發育中的豐富。

③ 抵抗是消除懦弱的特效藥。

④ 今日陽光亮麗，田野裡非常乾燥，遠遠的看到菜圃上工作的女人。乾涸的河床上仍然可以看到捕魚的漁夫。

⑤ 從走廊望過去，一個體型矮壯豐滿的女工，裹著頭巾杷混好的水泥遞給砌牆的男工。

⑥ 推開窗戶望著國小的大操場，一個人也沒有，顯得無比的荒涼，遠處一排椰子樹樹葉猛力的搖動。

⑦ 上課時聽見工人敲磚的聲音感覺很好。

3

① 今早看見我們隔壁那位假釋回家的司機，騎著機車穿著運動服出去，看到他那種無奈的表情，有著深深的感觸。

② 昨晚和秀兔、枞軍去看《搭錯車》，電影拍得很好，回到家已晚上十二時了，一回家便睡著了。

③ 堅持的感覺好像是一切的特性，宇宙中必然會有一種永遠堅持的性格。

④ 痛苦是使人類性格完美的根本。

⑤ 那篇文章已耗去我太多的精力，我一看到它就頭痛。

⑥ 願我的心更寬厚，願我忘卻自己的煩惱。

⑦ 中午沒睡，與同事們下棋，第一節三孝工藝課覺得很愛睏，看到窗戶外樹影搖曳的情景。脫下了外套，以免睡著了，圍牆邊的竹林令人感覺非常荒涼。

⑧ 早上七時多才起床，非常疲倦。

⑨ 我愈來愈覺得工藝課的煩躁不安。

⑩ 多麼安靜的時刻又來到，我想可以寫些自己的感覺，奈何我心中感到一片茫然不知如何是好。

⑪ 天色漸漸暗下來了，我能坐在此想些心事，真是奇蹟啊！

⑫ 小孩子離開了學校，頓時校園變得空曠起來，在人群中或遠離人群都將在內心中產生無比的孤單啊！

4

① 擺脫和付出也是同樣的作用，我們被毀滅恐懼著，但生存

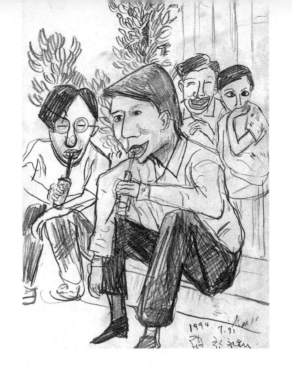

與毀滅原本就是一體兩面，我們的永恆與短暫，原本亦是一體兩面，我們在永恆中尋求安定，安定亦形成於複雜但具有節奏的生活中。

② 煩惱是不專心造成的。

③ 那樣豐富的感動使我從那塊田地上嗅出一些味道，而忘卻為人的哀傷，在那絕對孤寂的心中傳來了一股親切的旋律，好像就在眼前。

④ 表演與自然的態度之間存在著微妙的關係，表現與表演，卻變成絕對的兩回事！

⑤ 畢竟讚嘆那中年女工的臀部的男人並不多。

5

① 我對於萬事萬物的尊貴在於天真的凝視，並不帶有任何企圖。

② 我將減少任性的想法，我也輕視一切的引誘。

③ 我並不是生活在富有創造力的時空中，所以我也缺乏一切應有的興致。

6

① 我遠遠望著對面的巷口，在幽暗的地方，一個步履蹣跚的人，手持著正在咬食的饅頭，他穿著厚厚的衣服，嘴裡不時飄著白白的水蒸氣，他的背影像是一個退伍的老兵，是的，他一定是，我不會看錯，想著想著，他已在轉角處消失了，那地方照耀著一片明亮的陽光。

② 她低頭望著在玻璃桌面上的小說，一面剝著一片片的橘子吃，辦公室裡只剩下幾個人，兩個女老師在那裡吃著早餐，並改著考卷。

③ 一切的寂靜使我深深的懼怕著自己緩慢的呼吸即將停止，在那種完全無雜念的境界裡已經使我忘記自己的存在，在那深沉的境界，已經忘記一切，我們還想什麼呢？就像奄奄一息的人無所求似的。是啊！我已經忘記一切，就像連那最後一口氣已無所謂了。

④ 我們一般所擔心的恐懼悲慘及不如意，都是宇宙永恆的本質中的一個假象，我們常習慣於戴著假面具看假東西，而當拆下面具照鏡子時也不再認識自己了，似乎世間真與假之間的對立，都有一定的習慣性在背後支持著。

⑤ 我將想像到一種未可預測到的未來，那樣的未來，帶來一種無可預料的可怕，但只有一種情況可以把握的是我將不再為恐懼所驚嚇，我將可以為一粒米而死，假使它是那麼容易，我聽到的只是一聲雞叫，卻留下了永恆的感覺。

彰化學

⑥ 時間將緊縮在那一聲的感覺中，只是那一瞥眼間，好像經過了好長好長的時間，在人間看不到的地方，一切將轉變為不只是聲音而已。

⑦ 生命中的困境也鍛鍊出生命的信心。

⑧ 固定的生活形態阻礙著人的創造力。

⑨ 那個已退休的老兵在他住的後院裡澆著他的辣椒，然後刷牙漱口，他開了紗窗門走出去。第二天傳來老兵去世的消息，他出殯的時候沒有什麼人。以後很久沒再看到任何人去澆辣椒，他們的房只剩下另一個老兵，星期天早上我看到他在屋頂上曬棉被。

⑩ 他以極端忙碌的姿態在填補生活中油然而生的恐懼，他在片刻中的滿足抵償了辦公中的無聊。
無聊經過壓縮也將擁有一股強烈的爆炸力。

⑪ 他做了一條紙船放進浴缸裡，連續做了三隻一樣的紙船，如此打發了一個早上的時光，他到底為何那麼做，我們也管不了那麼多，下午他並沒有再進浴室，在深夜時，他的紙船早就變成一片搖曳的紙漿片了。

⑫ 他試想把寫筆記當成圖畫那麼隨意，他也從坐禪的調息忍耐中看到自己在安靜無為中的快樂，然而他也需要改變一下，人無法從出生到死一直不改變，那就是他創造的態度吧！他邊梳頭邊想著這些問題。

⑬ 為了訓練攀爬或是運動力，他封閉了通往二樓的梯子，甩了一根粗繩綁住窗架代替，一個月後，果然感到一種生活的刺激使他想起回家的快樂，但在一個冬天的早上，發現他的屍體僵直的倒臥在水泥道上，以及披在他身上粗粗的繩索。

⑭ 假想把房子裡的椅子、沙發、床都拿去丟掉，人們將如何

困苦的生活，獄卒想出了虐待人的方法，他成功了，很多失去自由的人開始受苦。

⑮ 他為著即將展覽的事發愁，雖然他也了解到展覽所帶來暴露性的快樂，可是他也知道自己對群眾吸引力消失的原因，於是他開始喝酒，也不再去想展覽的事，就在展覽開始第一天，賀客迎門，人們找不到他，一星期後人們在一條污穢的水溝中撈起他的屍體。

⑯ 辦公室裡所帶來的不快樂是可以忍耐的，最近他也必須忍耐著從隔室傳來打乒乓球的聲音，那樣一來一往清脆中夾帶著職員逗笑聲，已使他無法忍耐並深深的厭惡著，終於他起身而出，第二天早上人們發現乒乓球桌被破壞了。圍觀的老師學生們驚訝的想著為什麼？但不管如何想，學校又添購了新的乒乓球桌，半年後他終於辭職離開那學校。

⑰ 為著自己的無情只好把真誠轉移在自私的黑暗中，人們將冷漠的活在這世界上，而且將永遠不改變。

⑱ 他遠遠在教室門口站著看報紙，傳來了一陣陣咳嗽的聲音。

⑲ 那個停電的晚上，他在黑暗中找尋他的蠟燭，他想算了吧！明天再找，他就去睡了，但他睡不著，他在黑暗中恐懼發抖，早先想黑暗與明亮的開朗念頭已消失殆盡，他必須尋找蠟燭並非為了找尋，而只是使房裡發亮，這也是他身旁已熟睡的妻兒所想像不到的吧！

⑳ 他常常帶著自己的小孩坐在田埂上看稻田，他想在稻田裡烤番薯，雖然很多人笑他遊手好閒，但他也去烤了，那天下午，他放了風箏，和小孩在田裡賽跑，他們不斷的跑。
一直到雙腳軟了趴下去，伏在田土裡喘氣。

㉑ 他獨自拿了一個籃球去玩，沒玩幾下便累得上氣接不到下

氣，他暗暗的因失去了以前勇猛的體力而嘆著氣，末了，他只好抽出自己的小刀將籃球割破，然後步著累人的腳步走回家去。

㉒ 我與黃禮聰下完棋後，心裡感覺並不愉快，我在上樓監考的樓梯上感到一種說不出的荒唐，隨即在執行監考途中，想起卡夫卡小說中的情節，那像《一個推銷員之死》之類的小說。

㉓ 在惶恐中找尋著失去的重心，遠處淡淡的光芒稍能平靜那不安定的心。

㉔ 他看見玻璃窗內正吃檳榔的加油站工人，我們的加油站在十二時機器失靈，趁著那個空閒，加油站的工人圍著下棋，有的站在門邊抓頭皮。

7

① 早上私自去詹先生處睡了一下，想解除昨天的疲勞，沒想到更加疲勞。

8

① 昨與宋澤萊深談很晚，非常愉快。騎車回家時突然失去前燈，我在黑暗的柏油路上緊追有燈前行的汽車，非常緊張。

② 我將感到與深厚的泥土融合爲一，我將爲那種感動哭泣。我常常在寫生的末尾有種掉淚的感動。

③ 臺灣、臺灣我愛你，這塊生長的土地，縱使我爲你犧牲我也願意。

9

① 今早大部分的學生忙著搬土種盆栽，有的老師忙著打乒乓球，窗外的陽光格外明亮，辦公室對面的一片竹林已被砍倒了。

② 藝術就在身邊，它就是生活的結晶。

③ 傷害與滋養在人生中成相對發展亦沒有目標。

10

① 柏油路旁種著幾棵玉蜀黍，田裡一片褐黃的泥土，我佇立在稻田旁，心中感到一片平靜，我感動於面對泥土的一片尊敬。

11

① 我站在一片田野旁的柏油路面上感覺一片寂靜，從豐厚的為泥土感動之中我感覺到一種無限的踏實，在這樣感動中，看見一片剛出芽的碗豆花，看見遠遠工作中的村婦，真使我活在一種超乎於時空限制的感動中，我願為一種強烈的感覺消逝而生存。

② 為人最大的煩惱是在表象的生活中，為表象的細節纏住而迷失。

③ 突然間在我的心田中生長著一股強烈抽象而延續的活力，我同時也看到一個農婦默默的從遠方走來，在黑暗的校園中嗅到清冽而寒冷的空氣，黑色建築物一角的上空一顆星星明亮而清澈。

④ 美容師是個多麼奇怪的行業，但卻可以迷失在看不到純真的快樂中，它來自於人類原始的裝飾性，表現出愚蠢的天真。

⑤ 在放任而超越平常生活規則的今日，我的內心洋溢著一種專注的熱情，是的！我可以忘卻自己而陶醉在一時的廣泛感受中。

⑥ 疲倦為一般富人的特性，而成為貧苦大眾的奢侈。

⑦ 我們的悲哀是人們的內面精神力量逐漸薄弱，甚至消失，我們的一切流於形式，這是我們的危機，同胞們我們不能再沉醉於那樣的生活。

⑧ 時間改變了人類生存外在的軌跡，卻永遠改變不了人們的本性。我們常常可以感覺熱鬧與寂靜原本是一體兩面。

12

① 今年只剩兩天了，這兩天來天氣非常的寒冷，（但這不包括開豪華轎車、住豪華公寓的人在內），在這個日子裡，窮人愈能感覺出天氣的寒冷，科技給人類的保護在它狹窄而能預料的範圍內進行著。啊！人們將愈來愈遠離大自然，人們抵禦自然的力量也愈來愈薄弱（指體力而言），我在想我做了什麼？想做什麼？過去如何？往後如何？這是一個多麼普遍的問題，我感嘆著，並且讚美著。

② 才華是一切自信的來源。

③ 在冬天裡格外的感覺出在黑暗中的力量。

④ 氣象報告也可以運用在人的心理。

⑤ 遠遠的看去一片農作物的迷霧中，感到生命的可貴。

⑥ 困境使人的面目更清楚。

寂寞遼闊的嘉南平原
──五二〇畫展的獨白

　　我小心的走在田埂上，隱約聞到一股農藥的味道，從施秧後的水田裡，再也想像不出青蛙跳進潔亮的水裡的聲音。新興的鋼筋水泥樓房的包圍下，腦子裡擠著一股複雜的回憶與現實鄉村的混亂。電鍍水從工廠裡流出來，大自然徒然抵抗著人工化的污染。我不得不重新感覺我那自信天真的畫面，水牛、老農舍、竹欉、稻堆，所有我可以聯想的畫面，立刻被複雜的污染籠罩著。我必得透過現場的描繪，了解感受實際的情形。農夫們望著植物、稻穀、蔬菜的生長情形那樣的美好心情和稻穀出售後被剝削的破碎心情是如何的不同。在畫室裡我只能依賴現實與回憶殘存的一些印象來描繪我對環境的感覺。許多鳥兒都聚集到一棵大榕樹來，發黃的木瓜好像隨時可以掉落下來，我想太多活生生的感受已經超乎我施工於畫面的能力了。米勒充滿了對大地的感激而畫出了〈晚禱〉的虔誠，同樣的在梵谷的〈食薯者〉的陰暗裡亦可聞出食物的香味與勞動的實在。在我腦際裡映出了無法分析的一種活動。環境生生不息的變化，更增強了我對它的迷戀。我必得透過油彩的努力，使顏色融入我的感覺裡。心情、意見常常比視界的客觀來得強烈，農夫勞動中的背景，與汗水泥土的味道融合為一。我強烈需要那樣的感覺，它使我不合理的表達了心中的感受。然而我也不忘記以

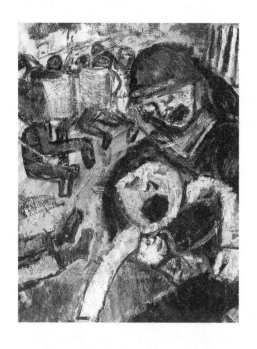

旁觀者心意保持了一份孤單。

　我到底能掌握到什麼樣混亂的景觀？臺灣到處充滿著不協調的視界、唐突的招牌、鐵架的餐廳、色情理容院紛紛興建起來。它激起了本來預備平靜的心情。在十九世紀的農村社會裡這是無法接受的事實。我無法想像一般迷戀瑞士的山水那樣來接納這塊醜陋而表面化的視界。然而我亦無法逃避，因為它就在你的眼前、活生生的人們、掠奪性的謀生方式，我已無法在擁擠車陣的污染中感受陳達的聲音，也無法從電動玩具店的前面回想牛車走在路上的悠然自得，現實瞬息萬變，突然兩部機車撞在一起，很多人圍著議論紛紛。六合彩開獎的前夕人們瘋狂的等待，投機心態多麼一致。我目睹太多我不願看到的場面，但又捨不得以極快的速度描繪下來，因為它就在身邊。我已無法想像人們為何站在虛假的荷花水彩畫作前欣賞不停，也無法想像太多無聊乏味的畫作沾在他們附庸風雅的興頭上。人們好像努力忘卻身邊最親近的人與事。人們必然把藝術的包裝與生活的變化劃分得清清楚楚才算了事。但是我只感到那種混亂中的活力。我一邊畫著剛下班的公務員，一邊想像著他們到底在想什麼？這樣重複一成不變的生活方式，到底給他們帶來

什麼樣的心情呢？病房裡的病人只希望病情好轉，所有複雜的生活價值變得那麼單一化，我一邊畫著他們一邊感受到生命的渺小與脆弱。就像五二〇的那一夜，毫無抵抗的生命隨時可在那龐大的藍色壓力下消失，我從錄影帶上看到很多民眾驚慌失措、逃跑的情形。那一幕幕的驚懼深深的停留在我心底深處，那樣的震撼已超過我平時所能掌握顏色形態的能力，似乎有種抽象暴力式的感動一閃即逝。當我把油彩刷進畫布時，我感到無比的激動，那和閒逛的心情截然不同，從描繪生活周遭的妻兒、朋友、鄰居、車站、病房、修車站、農舍，擴大成社會事件的表達，已超脫現實想像，但是為何驚悸卻如此真實？我避免以說明圖的方式來表達五二〇的感受。同時我也想到夏卡爾畫面中那無法說明的精神性，畢卡索多次拿掉了他畫面瑣碎的部分，卻呈現了心理的張力，從孤單的賣藝流浪者畫面，我們可以感受到抽象的部分。我不能如同畫壁報式的來處理那種激烈的現實，我感覺到的映像已混合了個人內心因素，同時感受到強烈和緊張但不知為什麼？因為我自知我不能成為真正清楚合理的有潔癖的畫家、不能成為像畫建築製圖的安置。在我心中已充滿了隨時爆發的活力，介乎於抽象與現實之間並找到它正確的位置。曾經有多少時間我沉醉於蘇丁晚期的繪畫裡，自然的所有在熱情的催促下變成了他要命的線條及顏色。警察、盾牌、陰藍色裡的緊張及驚慌的群眾一切一切構成了我表達的需求。甚至無法顧慮到構圖的安排，因為一切一切已超乎了我認知的藝術。我不斷的塗、一直到它安撫在我內心的凝結點。而那是什麼？它幾乎已變成一種信仰，一種努力的成果。

　　在臺灣，大部分的老百姓無法親自感受到他們藝術家的作品。原住民的裝飾、百步蛇的造型是每個原住民所熟悉的動物圖案，而用具的形狀每個原住民都能親切的感受認同，然而我

們的大部分所謂藝術品到底帶給人們多少的感受呢？爲了立刻賣錢而畫的玫瑰，與一名花農對玫瑰花的體會相去甚遠，美術學生所畫的蔬菜、水果，並沒有引起菜農、果農的共鳴，人們對具像的體會，混雜著七情六慾的感受，然而它卻在藝術家的僞裝下犧牲了。華德迪斯奈將動物人格化使所有的孩子們快樂起來，每個人都能感受到可愛和諧的世界。美國近代雕刻家席格爾的成品使人感受到紐約的冷漠，因爲作者誠懇的表達它最親近的感受。藝術家的眞誠必然引起眞誠的回報。那是虛假藝術或虛假藝術家無法想像得到。藝術的自由與放任必然維繫在一定的眞實努力中，它融合了外來的刺激及原本的動力產生創造性，引導著人們內面的精神力量，才可能產生共鳴。

　　在中國石濤的山水畫作中，使中國人感受到山水的情感，超過了視覺的模仿而引人遐思。模仿往往只是減低了感覺層次，新寫實繪畫裡，如果無法充滿感覺空間，它只不過成爲技術性的劣作。在建築工人聞到自己汗水的味道，到底如何具體？同樣的在藝術家的體會中如何像旅遊圖般的說明呢？人類的感覺領域裡有著共通性暗示性，它不同於一般日常生活中的麻木。因此馬諦斯顏色平面化，並不只是因平面而平面，而是內心對平面的充足感而使它豐富起來。感受藝術品已經無法像吃飯那麼簡單。它包括看不見的成分。你必得從生活經驗中去聯想並激發靈魂的空間。在康丁斯基的《藝術的精神性》裡，我們發覺現代藝術的活潑多變力量大部分由精神層面來鼓動。臺灣長期的功利主義及有獎徵答的教育方式盛行，使太多的人忽略了感覺性的關心。我們太多人對身邊的人、事、物缺乏感情。這樣成長的結果當然使大部分的人無法感受到眞正的藝術。也只得落入偏狹的附會風氣裡。

　　大部分的人認同藝術與名聲卻無法眞正感覺到藝術的內

涵。流行的風潮於是乘虛而入，臺灣成為仿冒歐美現代藝術的樂園，外來的刺激無法消化成本土的需求，逐漸產生了一片慌亂。難怪太多的工人、上班的人無法體會臺灣的藝術。

每當夜深人靜，我便感到所有的安靜實在包含著一種預備變動的潛伏，就像我重複式的繪畫歷程所帶來的疲倦也隨著年齡增強著。偶爾打開窗戶，從亮麗的陽臺上望出去，四周充斥著加工廠、農田及遠處的炊煙，鄰居們的活動，太多平凡而動人的景像實在使我不得不隨時準備將它們畫下來，我將如何把揀辣椒的老兵背影畫下來？我將如何把菜農翻土的勞動情形畫下來？平日所積壓的描繪基礎固然幫助了我能掌握的形色，但看不見而能感受到的部分又是什麼呢？我總是孤單的看、想，因為那是心中的需要，繪畫的生活主宰了我的動態，使我不得不辛勤的工作。我們已不能把繪畫當成低級的裝飾來浪費寶貴的生命。繪畫必然產生它一定的意義，它原本和生命聯在一起的。為了符合比賽的標準，如何能盡情表達呢？為了配合附庸風雅的潮流如何真情流露？

群眾如何透過藝術才不致於造成藝術界與社會階層的隔閡？在托爾斯泰的《藝術論》裡的國民藝術的論點已談得很清楚了，當他離開衣冠楚楚的交響樂演奏會後，才在俄國農民的歌謠裡聽到自己土地的聲音。在臺灣所有的文藝界人士群聚臺北，形成了藝文圈狹小的打轉，整日沉醉在國家歌劇院、藝術中心，及各種如同鄉親聚餐的畫廊酒會中，鮮少有機會感受中南部，或東部勞動者的心聲。在都市的享樂、縱慾裡，我們已失去嘉南平原的現場感受，或是鄉村的改變，雲林縣裡芒果樹蔭夾道的畫面感受。我們太多人沉迷於咖啡、茶香蒸氣式的沉思。大部分的農民、勞動群眾甚至上班族群都認為：「他們都是無法理解的藝術家。」無法想像的是其中大部分的人仍然沉醉在那離開四十年的中國幻

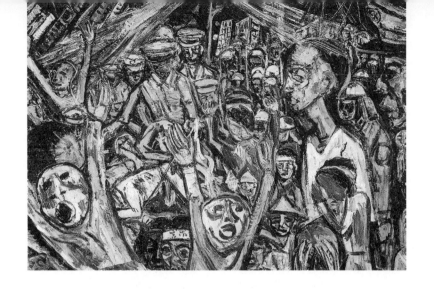

夢裡，或是仿冒著歐美最前衛的藝術範本，人們可以隨時改變他們的想法與立場來符合藝文界的新潮流。他們也同樣認為大部分的民眾不懂藝術的奧妙，可是撇開了藝術書本、各種招數不談，他們幾乎對生活沒有任何感受。

　　一名老農站在田埂上對天候是如此的敏感，而車體底下的修車工人最能感受油污的特色，只是他們無法以藝術慣有的媒體表現出來。而我們大部分的藝術工作者把太多的精力放在缺乏臨場經營的文字及無謂的辯證裡，以致於疏忽了人類最基本的直覺，難怪洪通的出現使大多的藝文人士感到震驚。大部分的人把寶貴的時間消耗在冷氣房持酒杯，穿體面衣著的應酬裡。他們乾乾淨淨的聆聽西方交響演奏，並故意的陷入一種潔癖式的沉思裡，彷彿他們已來到夢寐以求歐洲世界，想不到夢醒之時卻仍在臺北的土地上。他們感覺已遠離了這塊土地，在淡水河口聽不到長江潮水的聲音，在恆春的沿海更無法想像杭州的西湖，在臺北的霓虹燈下、華燈初上之時，也與上海十里洋場相去甚距。文藝圈的人士在筍農、養殖業、果農辛勤工作之時，卻相擁的宿醉於虛幻的文化裡。如今虛幻的中國意識可以實現了，為何大部分文化人士只是觀光式的虛晃大陸之行。

他們不敢上廁所、人生地疏又沒有冒險的膽量,所以他們只能躲在北京大飯店的套房裡,趁著陽光高曬之際一遊長久的宿願:長城及敦煌、大同雲岡。

不久他們又回到臺北,但他們卻鄙視臺灣文化的粗陋。我從幾天來深入雲林農民生活的觀察裡,及從附近鐵工廠、製革工廠的小工或女工的辛勤工作中,從未感到藝術家的優越,相反的我懷著一份感激在他們無奈而踏實的能耐中,感受現代藝文圈所流行的文化,所盛行的知識或藝評,竟然是如此缺乏現場的投入及了解,於是文化變成了一副面具,變成一個假的風潮。

不管如何,臺灣的一切不合理、一切不協調都已成為事實。它是多麼令人又愛又恨的地方,臺灣藝術的獨立包含著廣泛的外來刺激,並且融入它本有文化的命脈裡,雖然文化古蹟,被有計畫的毀滅,但臺灣永遠充滿活力。它有它自己的尊嚴。今天臺灣現代美術面臨的問題是我們的藝術家到底是不是真心誠意的認同這塊土地,是否對臺灣充滿了憐愛?

五二〇發生以來至今除了那揮不去的惡夢外,令我感到住在這個地方似乎必須透過悲劇的方式來撫平這些傷痛。責任、事實的歸屬永遠不會改變。我只是覺得人民一味逃避政治,不敢面對不公不義,而妄想隨時處在選擇狀態投機,絕對無法真正愛臺灣,我們太多的藝術都是在消耗生命,都是化妝臺上的灰塵。五二〇的繪製,除了撫平個人心中強烈的表達慾,也可能只是粗糙的開始,但我希望藉著這樣的關心,喚醒自己及身邊的人們。

——刊載於 一九八九年五月十三日《自立早報》

「臺灣」！她就在你的身邊

　　近年來，臺灣的繪畫界，掀起了一陣陣風潮，也造成了各種特異的現象。其中，存在著「世界」與「本土」的游離；「臺灣」與「中國」的迷思；「藝術」與「政治」的聯結；「歷史」與「社會」的觀照等等，充滿了躍動迭變的生機與亂象，是臺灣美術發展歷程中一段重要的過渡期，畫家、業者以及社會大眾，是否能清楚觀察出自身的立場與心態？

　　臺灣的藝術家大都認爲鄉土繪畫缺乏中國五千年深博文化的背景，僅能發展成爲地方性而缺乏國際性的前瞻。中國大陸尚未開放觀光前，爲了這個原因，很多人不斷的外流到他們眞正認同的國際性藝術大都市，如紐約、巴黎……出國遊學的那天，學妹學弟都來歡送一尾即將游入大海的小鯽魚。充滿國際性的夢想家突然離開了那狹窄的「臺灣大旅社」，來到競爭激烈的國際標準大檢驗場。

游離在「世界」與「本土」、徘徊於「臺灣」與「中國」的這一代畫家

　　安身之後便開始注意最前衛的風潮，什麼是最新的、什麼是最有名的，什麼樣的列車可以搭，什麼樣的列車不能搭，他們個個都非常用功精明，想起臺灣那麼多藝術朋友殷切的期

望，便一刻也不能怠慢，努力實驗及研究，不斷思考做論文，取得更好的學位。同時也開始尋找最有世界水準的畫廊，他們不斷送交新作的幻燈片，而且也不惜熱情的把自己的大畫作直接扛到畫廊去，這種唐突的行為把天真的美國人嚇呆了，但卻什麼忙也幫不上，高尚重要的藝術經紀人，禮貌性的微笑，但一點也不可愛，因為他們的內心與日俱增的厭惡著，每天不得不接幾百個想成為「世界級」的藝術過客。幾年以後雄心大志逐漸退火、失望了，臺灣帶來的學費也花得差不多了。臺灣經濟大景氣時，我看到很多失敗的國際藝術家回臺了。除了有錢的臺灣人盲目購畫的吸引之外，臺灣的髒亂、物質化、色情化，更使高尚的藝術家失望了。自從中國大陸開放觀光之後，這些跑錯地方的藝術家突然驚悟了失敗的原因及答案。

很多人越過臺灣海峽跑去看偉大的漢、唐、宋、元、明、清的帝王建築，長城、大同雲岡，跪在敦煌石窟前感動流眼淚，平常喜歡中國山水的人，突然爬上闊別四十年的黃山找到他們人生旅途的宿願，看那偉大的山嵐飄逸於無遠弗屆的意境中。

很多藝術家住進了北京五星級的大飯店（因為只有較好的旅社才有現代化的盥洗室）討論著，並一致認為只有中國博大精深的文化做資本，才可以去紐約或巴黎和洋人拚一拚。他們嚮往崇拜中國文化，但卻找不到一個乾淨安全的藝術社區，因為每個人都要上廁所，但沒有人願意不小心踏到大便，他們遊歷了「偉大」的國家之後，中國的神祕、古怪又開始助長了他們念念不忘成為世界級藝術家的大志。中國的窮苦落後、道德淪喪，又經不起物慾誘惑的痛苦，使他們不得不急忙的整裝回臺，並到處鼓吹所謂「中國現代藝術的世界前瞻性」。

臺灣的「本土」題材，常隱然有政治壓迫的顧慮

　　他們開始舉辦各種有利於成為「世界性」的座談會。座談會的那天他們準備了很多茶點，找來知名的美術人士參加，加上媒體大量的配合，於是中國熱便像傳染病一樣席捲著「地方性」寂寞的藝壇。

　　很多臺灣老畫家被批評他們的東西太老太日本化了，而且運氣不好，日本又是文化不夠精深博大的國家，縱使臺灣老畫家誠懇畫出了日治時期臺灣風景及靜物的氣質，但僅是地域性的安慰。當然鹿港的龍山寺、艋舺的廟宇、臺南赤崁樓、文武廟，臺灣不管大大小小的古廟，論年代、論規模，都無法和中國北京、長安古蹟比較，而且又被破壞得差不多了，更是證明了小地域或小臺灣藝術文化前途的暗淡。

　　尤其是專門畫臺灣各種景物或人物或靜物的畫家，不管他們付出誠懇的代價多麼真實深入，不管他們的鄉土多麼樣板，只要有畫到水牛、古刹、稻田及雜亂社區的人都成為「世界中國畫家」攻擊的箭靶。本性可愛但自尊自信心薄弱的藝術家，徘徊在慾望與良知的拉扯中，但卻迷糊的忘了自己是誰？小臺灣變成大中國再變成大世界，就像吹氣球一般擔心著薄弱的大圓體吹破了怎麼辦？住大旅社的人心理可真複雜，但不管如何，真理將向現實低頭，有樣學樣而且又符合統一國策，何樂而不為？他們認為梵谷如果一輩子只待在荷蘭的努昂而不曾到過巴黎，他可能只知畫農民的小腿及炭石，而不知藝術是什麼？也不可能只吃馬鈴薯而成世界級的大畫家。左拉、塞尚、魯梭、秀拉，都來到巴黎，喝酒邂逅才能成為世界藝術的主流。

　　臺灣四百年所累積的滄桑文化怎麼可能與中國五千年的大文化相比？美國建國的歷史只有兩百年，又是盎格魯撒遜文

化的尾巴更不用提了，可是偏偏就有很多想成爲世界級的臺灣藝術家往美國跑。信仰中國文化的臺灣藝術家好像是不得懷疑的理所當然的眞理權威，而一味執著鄉土、臺灣的關愛，便有大惡不赦「臺獨」或政治畫家之嫌？生長在臺灣的藝術家可眞倒楣，美國藝術家從沒有鄉土或「大英國」之爭，每個人自由自在、天眞誠實的表達自己的美感，沒有派別地域之爭，只有好壞程度的認同，但在這小臺灣可眞麻煩，連表現最起碼自己本土的周遭人、事、物、藝術都有政治壓迫的隱憂，然而大中國主義，世界級的過客，都口口聲聲的說自由與自發，創造與現代，這種矛盾好像已成爲難懂的時代大死結了。

　　一個誠實的美國藝術家表達了現代美國的本土觀感，形成了活潑的普普藝術，沒想到臺灣很快的盜版，並堂皇不恥的在臺灣美術館展出，當然所有模仿加工的藝術很快的都拉肚子消化不良，但媒體配合大肆報導，原本美術教育貧乏的臺灣人民更是昏頭昏腦不知所措了。

媒體影響著創作者的心態及觀賞者的視野，更帶動著市場的取向

　　不知是天氣的關係還是怎樣，臺灣藝術家除了憎恨他們所住的土地以外，認爲臺灣太沒水準、沒氣質。特別是很容易見風轉舵，不論是盜版還是留學，大部分都很注意關心市場的取向。所以任何派別任何類型的藝術都無法持久，當然，能持久的必然是很容易賣錢。好像淡粉紅、淡紫、金黃、乾淨、高雅的風景名勝，特別是各種花卉，隨著四季、玫瑰花、菊花、梅花、蘭花、水池裡的荷花，只要色彩很朦朧、很渲染、很沙龍的樣子，最重要的一定要乾乾淨淨，才能配合董事長光亮飽

滿的額頭及進口瓷磚的高雅。畫展那天，所有可能串聯運用的人際關係都使盡，花籃從畫廊或文化中心的前門兩旁排滿了，如果是在二樓或三樓舉行，便沿著樓梯排上去。社會上名流高人、企業家、銀行家、新發財仔、藝術家、評論家、記者如同探親大會聚集捧杯開扯，人們望著附庸風雅滿足的笑聲，藝術家打扮得非常乾淨時髦！並且非常客氣、非常謙虛的樣子。想不到一心一意想成為中國現代藝術家或世界級的藝術家一下子變成了低俗成功的交際家。很少人專心看畫，很多人只知道滿足一種莫名其妙的高雅，有面子的交際，但卻不知實際的真正內容是什麼？

　　畫一張一張的賣出去了，「經過精心的設計，但從來沒用心過」。媒體報導著畫展當天的盛況。配合慣用的文章：什麼清新飄逸、煥然一新、意境深遠，極盡可用上之形容詞來粉粧這藝術大食譜，它直接取代了美女泳裝照的位置，畫廊好像變成為「中國」或「世界級」的畫家，不到幾個月的時間變成了俗里俗氣的獻藝者，然而這些周旋過程變成了生存、安全的大保障，大部分的人寄望在幾個熱門的畫題，諸如裸女、花卉、鄉土風景，他們知道如何構圖、配色、拉線，即使熱愛鄉土的收藏家很快的滿足他們的胃口。

　　當然在那展覽期間便不能太貶低鄉土繪畫的特色、地位，最好是什麼也不說，但仍然要注意賣畫的情形如何，才能決定自行推銷的路線。

「本土藝術」的定位，尚存留頗多尋思之處

　　杜象因為畫得太好了，才感到觀念、思考的重要，他成名的「便器」得到了大眾的體諒，成為觀念藝術的啟蒙者，然而

那種容易被誤解的天眞，卻成爲搞花樣耍點子的臺灣藝術家的「六合彩」。有時我想媒體宣傳的可愛與可恨其影響程度幾乎是兩極的。世界各地的文化藝術相互交流，眞實與虛僞互動的酵素幾乎是複雜而無法估計的。臺灣如果沒有世界前衛藝術的刺激與影響，也許畫家只是封閉的畫自己的畫。刺激與習慣改變已經成爲創作最基本的原動力。

而在堅持與不斷的工作中，卻有一份說不出的寂寞，這份寂寞是可以體諒外來藝術辛苦的過程。很多人藝術書看太多，容易把繪畫像零件分類一樣的放在不同的取料格子，當然這樣的分類也只是分類而已，梵谷的誠懇與激情人道的關懷被列入後期印象派的格子裡，他與馬諦斯的野獸派是不同的格子，當然這樣的取向主要根據藝術的形式，這些幾乎已經遍歷形式藝術飽學之士，卻從無法體會藝術家眞正的用心所在。然而這種流行成爲大眾有跡可尋的藝術知識，經過印刷、講課不斷的流行起來，這種流行便成爲住在臺灣想成爲中國或世界藝術家的藉口。當然它需要有好的學位與資格。我從來沒想過眞正想畫些東西的人也需要那麼複雜的學問。那些非洲可愛的原始藝術家怎麼辦？當然，不可否認的本土藝術家，由於過分專心容易造成門戶的偏見，就像黑色種族、外鄉人被歧視那種狹窄，這種狹窄對我而言並不等於外來藝術文化刺激的排斥，當你看到愛德華哈波的藝術，你一樣可以感到他住紐約社區光線的敏感度，並不亞於一名農夫對氣象的推測。

高更大溪地的畫作、色彩與造型充滿原始的氣勢，孟克的畫作充滿了北歐陰冷黑夜的神祕性病態。這些無以言及的氣質是眞正用心的藝術家的天性。牛奶的滋補與溫暖，不及於辣椒的刺激，這是人類共同的味覺，人類相同之處，也唯有透過實際經驗的共通點，才能相互溝通。今天臺灣人居住臺灣但卻

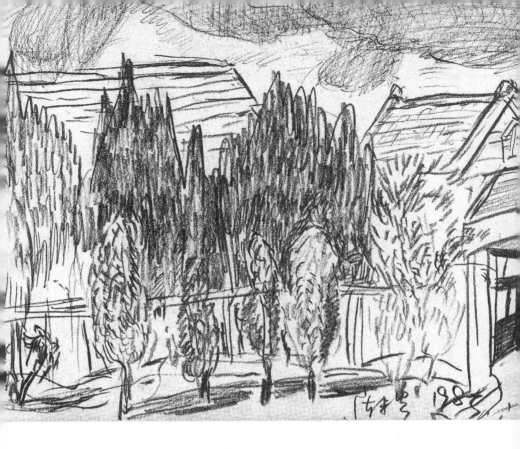

害怕臺灣，甚至憎恨臺灣這原因出在哪裡？那種不敢面對現實，逃避現實，卻又以「狹窄」嘲諷的過客心態是真正造成所謂區分「鄉土」、「現代」、「中國」、「世界」最主要的荒唐原因。居住在臺灣每天接受祖國「大中國」的媒體鼓吹，已使本土居民大多數渾渾噩噩的產生價值大錯亂。在文學裡，所謂「鄉土論戰」，何者為本土，何者為「外來」，這是整個畸形怪狀的政體之下的產物，本土藝術或鄉土藝術這是人類的天性，甚至文化交流相互影響也是世界文化交流不變的道理。與其說是那麼多藝術家忙碌奔波於國際與本土舞臺那種大小通吃的複雜性，不如說那是一種失去信心與自尊的心態。試想當一名外來的觀光客，當他遊遍臺灣卻看不到臺灣真正的藝術與誠心在哪裡，他們心裡將做何感想？

藝術的發展在臺灣社會裡造成許多奇怪的流行病，令人無法適從

外來藝術有其成長的背景，從約幾世紀前的古典藝術到外光描繪的現實感受的藝術，其間經過多少的時間。直到自由創作無拘無束過程其辛苦是無法省略的。今天臺灣的藝術，已經變質像超級市場般的輕薄，應有的努力與辛苦都被夢幻、善變、誇大所取代了，每個人好像很容易走進超市取得他所需要的，但卻從來也沒想過他只是走進去付錢取一樣東西而已。

當然藝術的發展在這個奇怪的政治社會裡必然引來更多的笑話。所謂自由創作、中國結與臺灣結的大論戰，已經成為司空見慣的流行病，但大眾流行於看報紙、看電視，其間錯亂的影響力便很難使老百姓變成善良正直的人，那麼我們還需要那麼多的藝術做什麼？藝術變成投機附合的伎倆還有什麼藝術是領導生活可言？

我們可以蓋一間世界最大的美術館：「當然這全得由老百姓的稅金來負擔」，我們可以製一面世界最大的國旗甚至是佛像或超級大飯店，但請問我們美術館裡要放些什麼？國旗那麼大，但國格有沒有那麼大？佛像那麼大，但佛理何在？

如果世界性的藝術被猶太富商所操縱，那麼這些想成為國際級的人是不是要滿足猶太商的「最愛」？我們很容易為一種共同流行美的標幟統治（並不一定有美感），百分之八十以上的人都喜歡一種看起來很漂亮很乾淨的風景人物或靜物，每一個遊客靠近街邊畫家的人都喜歡獻藝者把他畫成電影明星或選美標準的俊美，當然這種求鳳眼、櫻桃嘴古典的美容心態、偶像崇拜的追求，在臺灣一言堂只求標準答案不求思索的國民教育裡，很容易產生一窩蜂的流風，我們的教育只報喜不報憂，

只求一種附合國策的口號，每個人接受教育事實上只是接受一種教條、一種團隊結合的戒訓，從來也不思考。

像美國近代了不起的電影〈現代啟示錄〉，這部富嘲諷越戰的偉大電影，在臺灣政治標準裡，卻變成揭發政治醜陋面的壞電影，我們的電影，強調忠孝節義的口號標準，但卻是一種隱藏教訓意味的政令設計，電影藝術需要真正去思考人間、人性的問題，不是被忽略，便是千篇一律的樣板化，我常常在想當你受到大眾口號誘惑時你再也不可能清楚的思考問題了，我們的社會已經在這四十年教條樣板教育下搞得每個人淺薄輕佻而急功好利。美感的範疇很寬很廣，今天我們已經不再是可以用一種如同中央標準局制定的美感來統治限制人民活潑的想像力。我們的文藝政策如果尺度、自由度不放寬而一味依附國策的配合，那麼人們將顯得更無聊而都賭博或打電動玩具去了。難道美術只限於可以取悅眼睛的水晶而毫無新鮮可言？我們現實生活真正的意義真正的顏色、造型在哪裡？那麼藝術又如何反應啟發這個那個時代？當然本土主義、大中國主義，外來、內在的，形式、實質的，唯美、現實的，在一個民主國家裡本來就是很自由的生態。但是不論你站在什麼角度，最主要的仍然取決於你所站立的土地是什麼。

新表現主義發出批判的活力，成為這個時代的一個新代言人

我們很少人能真正身體力行、言行合一去實行一種真正由誠懇、努力再努力去表現一種新穎的美感，所謂真正的創作行為卻不停的分門派別，道聽塗說的亂戴帽子，什麼政治性的、非政治性的，什麼現代的古老的帽子戴來戴去，丟來丟去，沒

有人真正畫出感人的東西，卻是不斷的開座談會為了利益、地位，爭來爭去。我看剛從車底下爬出來的修車工人，全身汗水油污，辛苦的骯髒的，但卻活得很實在無時間說謊。我感到農民、知識分子抗爭的那種尊嚴有人性的坦白，但卻是脆弱的肉體，驚覺民間的活力在生氣了。

這些真正可以使人相信的真實，本身是一種真正的美感我看到了。深刻的人間動力，我畫下來了，不斷思索表現，配合著亢奮的回憶，這時我已無遐去想像花卉、美景的休閒生活，我要畫的並不是農村表面的景觀，更重要的我要畫出當今臺灣農村人口外流，機械取代的那份繁榮但寂寞無奈的內心世界。當然這是很難用文字來說明的，我也畫出了在當今環境如此污染，車子、油煙、化學的空氣、污穢的水質生活下的臺灣人。

我想這種反映累積才有真實可言。抽象畫只有在不敢真正面對現實情形下才變成真正的逃避，但我一點也不排斥、逃避。只想問他們要逃到哪裡去？在所有具象主義完美豐富的一九四〇年代的歐洲，請問他們還能再畫什麼才不至於重複陷入固定的泥沼？這是巴黎抽象藝術家共同面對的難題。極限主義已經發展成一種無聊的商標時，當然人性的問題，冷漠轉向溫暖的再度被提出來了，新表現主義的藝術發出它諷刺批判的活力，在這個時代裡幾乎已成為一個代言者，在藝術的演變中，物極必反，原是人性最自然不過的事。但這些創作需要透過更多的努力及反省，今天臺灣盜版風氣浮濫、膚淺、流行的風潮，已經變成了成名的伎倆，在缺乏努力及良心的節制裡，全被簡單的忽略了。

執政者大部分缺乏藝術涵養，造成社會的急功好利之氣

　　藝術本來是活潑自由的美感，有藝術涵養的政治家，可能導引群眾走向一個和諧互愛的社會。反之它可能是大喊口號卻不斷鬥爭奪權的一種互相設計及報復、陷害。

　　今天臺灣或中國執政者，大部分缺乏真正的藝術涵養，所以才會使社會變得那麼暴戾、急功好利，為了便利，為了所有人都看得見很現實性的成就，執政者可以快速的摧毀很好的古蹟、很美的樹林來蓋銀行大樓或證券市場，從來也不知怎麼帶領國民走向真正美感的道路，真正可以配合百姓美感的生活環境。人是動物的一種，試想毀滅了大部分的自然環境、花木、草皮、小橋、溪流，換成水泥、鐵架、高樓、柏油路，人會變得怎樣？當然走向殘忍、自私、功利的風氣。居住在臺灣的人民大都活在吵雜、人擠人、低級工業、人工官能、物慾橫行的世界裡，人們眼光膚淺、急功好利，都市、鄉村都沒有好的規劃、沒有好的執行，難怪會變成中國派、世界派夢幻騎士的攻堅藉口。

　　中國文化不管是好壞對臺灣都有相當大的影響。但絕對不是一種失根的取代，臺灣因氣候、地理、人種、生活習慣、文化有她自己獨立的特色。如果執政者為了自己既得利益、為了專制而引導人民走向大旅社心態、走向物資氾濫的大享受。藝術教育無法與本土的生活配合，那麼這裡的居民無論在此生活多久都無法認同這土地上發生的價值，人民活得沒有尊嚴、沒有自信。試想用中國五千年宮廷藝術的代表——故宮博物院來引導臺灣藝術。那麼臺灣豈不走向古董卻沒有個性自主性藝術的死胡同？

五二〇抗爭事件，暴露本土文化的被漠視、壓迫

　　今天臺灣美術界的畸形怪狀，其實是有很清楚的原因可尋的。爲何五二〇抗爭事件，那種重要關心大部分農民生計的事件，執政者及人民不但反應那麼冷漠，而且媒體卻不分青紅皂白大肆批評圍剿，顚倒是非。而天安門事件、大陸水災，我們的電視、新聞卻大事同情關心的報導？這不是本末倒置？難怪民進黨批評國民黨爲「外來政權」，臺灣大部分人民夜以繼日努力打拚繳稅盡義務、養肥了這個政權，卻被執政者如仇人般的對待。

　　這些養尊處優的所謂「中國現代藝術家」，看到了那麼多受壓迫的老百姓卻從來看不到他們挺身而出說幾句公道話。既然那麼愛中國、那麼欣賞這古老的大帝國的文化。爲何中國大部分百姓過著失去人權、自由及落後的生活，卻沒有看到一個臺灣製的大中國藝術家願意身體力行與苦難同胞並肩生活？同舟共濟？爲何每天還在臺灣做夢？臺灣好像不知欠了多少外鄉人的債，永遠也還不完。

　　今天提倡臺灣藝術如果只是落入一種流行的大口號，那麼跟國民黨提倡中國藝術、中華文化的大口號其本質有什麼兩樣？臺灣本土藝術是什麼？臺灣的美感是什麼？其實就在眼前，在你生活的四周，當你看到全身流汗曬黑的農民從田裡走上來時，你對他們的辛苦毫無感動，哪能談本土的關心？你對寂寞淒涼的老退伍軍人，不能體諒同情他們可憐的遭遇時，你有何本土關心呢？今天我們高唱臺灣獨立卻不能同情關心原住民的處境，那麼這種強勢文化對弱勢文化的漠視壓迫豈不是和外來文化壓迫本土文化的心態是一致呢？認同臺灣並不是認同派別思想觀念行爲相同的人的利益，而是尊重關心活著的一

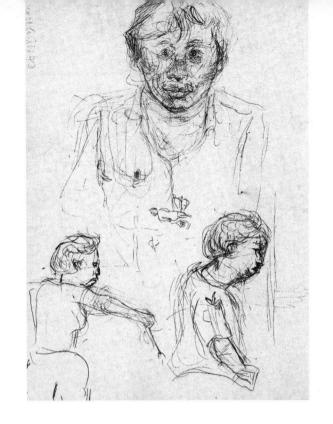

切，甚至是尊重不同價值觀的一切。今天可以為人類感動認同的藝術，其根本出發就是本土藝術。因為本土是人性生活裡最真實自然的土壤。

人性共通的體面不在遠處，往往就在身邊

這種誠心的審美並不因時空有何特別待遇。我們欣賞了梵谷的〈食薯者〉同樣可以體恤臺灣農民的生活。我們欣賞美國現代藝術家安迪瓦霍的藝術同樣可以想到當今臺灣社會走入數字化、商標化、偶像化的人性大諷刺。那種人性共通面的體會並不是一定要到世界大都市才可體會到，並不是到紐約、東京、巴黎才可看到世界性的大藝術，越是了不起的東西，越是靠近身邊。我們對於深奧難懂的東西本身存在著競賽及挖掘的

心態。這種如同升學大競賽使我們的知識與心情遠離了普通日常生活的用心。我看到退休公務員白晰的大腿，那種蒼白貧弱感觸良多，辦公室裡的光線、學生的活力、校園的特色造成了內心構圖的需要，而這需要是來自於一種訴求如同詩詞的來源，並非所謂美麗辭藻的堆砌。更重要的它是一種敏銳得體的感覺，今天我們有趣的亦可感受到想成為世界級的中國畫家本身活得太不快樂了，他們的潛意識裡，仍然是臺灣現實與功利主義的延伸，美術對他們的人生來說只是手段而非目的。我在構思五二〇圖畫時，這悲劇所帶給我驚慌的回憶及想像已超過了美術陶冶人生的特質。就像我對農村都市變動的感傷。回憶與現實的差距那種不協調，永遠構成內心的畫面，如果我不是圖畫的方式，如同我不是「藝術家」，至少這種感受對我而言是重要的。

真正了不起的本土藝術，像人生經驗的結晶體

當我們欣賞真正了不起的藝術品時，好像是看到了人生經驗的結晶體，我們看到了賴以保障的理性或邏輯以外的一種冒險，而那種冒險那種新感覺的呈現，提供了迥異於大量習慣性以外的可能性。馬諦斯注意色彩韻律的搭配，使得印象派依賴外光及視覺活力，轉化成繪畫本身的特色及機能強化的可能。在那時代，他的發現使繪畫性格獨立起來了。畢卡索立體繪畫的觀念，啟發了視覺與動感結合奧妙的未來，它影響建築與電影，那種重要性已經不是傳統的老實、道德、說教可以取代。

但不管畢卡索、孟克、杜象、亨利摩爾、傑森波洛克、法蘭西斯培根、杜布菲，這些人類美感開創的先知的藝術多麼燦爛。他們根植一種最真實養料，那就是身邊的一切，當然是本

土的養料在感恩及現實的情懷裡，藝術家逐漸蘊育一種天眞，那種天眞早已超過了世俗競賽的心態。而那種個人式的性格成爲良心的代表，在臺灣或香港式失去根本文化的社會裡，人們很快的成爲膚淺的經濟動物。在這種處境下是很容易誤解所謂「現代藝術」的眞正過程。

試想當人們沉迷於冷氣，便利舒服的大超市、大旅館的算計中，當然熱衷於功利、投機的臺灣人便開始誤解現代藝術可能只是動腦下的點子、方法及巧思了。當然傳統的誠心被學院的教條濫用時，傳統值得尊敬的精神，反而被誤解了，當那種變成競賽依據的傳統與失去生命活力的藝術技倆變成了學習美術的可靠性及安全社區時，例如省展、臺展、全國展，這種權威變成膚淺現代派反對逃避的主因。這種太依賴官方或絕對權威的肯定所掛冠榮譽的自私心態，就如同一面獎章被重複頒了好多次，但卻看不到眞正得獎的價值，到底爲誰而畫？爲了一種流行得獎的價值？或是爲了個人高貴的堅持與誠實？

陽光下工作的人群形象，告訴我們一種眞實的道理

我看到收垃圾的工人全身汗流夾背的在大太陽天底下工作，我看到了菜農拿著鋤頭與蔬菜泥土奮鬥的情景，它教育了我了解普通人辛苦的實質。而一般功利的追求、比賽、聯展、省展甚至是高唱現代藝術的大展，對我而言卻成爲一大謊言。那些如同騎著白馬載譽歸國的知名畫家卻從來很少進入我目擊世界的田野。這些野心家想成爲領導者，成爲第一名的藝術家從來也不曾感受到謙遜的溫暖。他們整天沉淪於聯展、開會、喝咖啡及私慾橫行的集團裡，當然他們卑視傳統與普通、排斥俗套，他們想把自己的範圍與野心擴大，所以他們要不斷的出

點子，想出一鳴驚人的設計，如何展示給外國人看他們沒有的東西，畫水墨國畫的人就想如何利用西方人沒有的水墨特色結合現代觀念的大畫來使外國人驚訝，引起外國藝壇的重視。

畫油畫的人也許就想把臺灣本土的古董或臺灣特有的怪現象如檳榔攤、山產、電子琴花車、電動布袋戲之類特色展示給老外看，他們並沒有好的繪圖性格，但卻想畫出別人沒有但我們有的東西。太西方或太東方、太寫實或太印象、太野獸，其實他們根本出發的心態就是一種設計成得到大功名的企圖。整個腦子裡迷信著如同新產品推銷員的那種慌張、膚淺與急躁。

今天臺灣人容易極端的誇張或容易狹窄，其實有難言的苦衷，臺灣四百年的近代史可以說是外來統治的殖民地的歷史，如同老媳婦的命運，當他們要求自治獨立時，就空降外來政權利用當地大眾爭利、出賣、互相不信任的心理來統治、搞內部分裂流氓政治。一八九五年清廷戰敗輕鬆的把所謂化外之地「臺灣」割讓給日本，臺灣人過著五十年日式殖民地的生活。臺灣的現代化、工業化、戶政、土地政策從此進入一個有秩序的系統。一九四五年日本戰敗，臺灣重歸中國的懷抱，中國人對臺灣一向不關心，可有可無。

二二八事變的衝突、菁英的毀滅打下了外來政權愚民統治的基礎。就文化層面來說，臺灣文化融合了山地原住民文化、荷蘭、西班牙的經濟掠奪文化、中國古老保守的八股文化、日本明治維新的現代文明及中國近代亂世餘瘟紅包文化。使得這飽經苦難的海島，產生了多麼複雜的文化交融方式、臺灣土地認同方式也變得極為錯亂，住在土地上可憐的外省人也整天活在懷鄉、反攻無望的焦慮裡，統治者的承諾一再變質成神話或是玩笑之類的口號。

藝術真正的良性循環，是一種良心與自由的宗教

　　臺灣人的迷茫、自尊心的喪失、移民的旅社心態，如同賭場的過客，實在有難言之苦。這種普遍的麻醉從城市傳染到鄉村。今天企圖想透過文藝的吶喊喚醒失去自信的人是極困難的事。就像把華格納或貝多芬的音樂拿去賭場播放顯得極為荒腔走板，記得當統治者為了政權的發展及鞏固所喊出的口號及僵硬的教條戒律時，統治者已暗中節省了很多該為民努力的事情。藝術真正的良性循環是一種良心與自由的宗教。它是透過感覺性的啟發以靠近真理的直覺，今天我們高喊中國化、世界化、或是鄉土化、獨立化，其實全是一種教條，因為當你成立一種派別小王國時，強勢文化所帶來壓迫別人的痛苦一樣可以變成欺侮弱小的武器，就將從你身上開始。本土化、獨立性這是藝術的天性與特色，它不是用說教的方式可以解決的。

　　資本家透過大量的廣告說他的產品有多好多好，但他們為何不說這種節省體力而付出環保與大眾資源利益其代價有多大？當德高望重的藝術家成為評審委員的權威時，他們有沒有體會在競賽的教條規則的背後隱藏多少民間活力的可能性？要知道，連開始對藝術的意義及美術比賽的競爭都分不清的人，以那種固定的習慣成名的後遺症，也許就構成了臺灣美術史最重要的介紹，這其間人性、藝術、創作抄襲的出入有多大？今天我們所重視的鄉土藝術與其時空、主觀、客觀的因素有多大、多複雜？要想在這個失根的文化、口號的文化、虛假的歡樂與哀傷中重拾人民的信心，也唯有放開更能包容的胸懷，從最根本的自己延伸四周開始，而那種與生活真實配合的美感，也許正是臺灣藝術獨立的未來。

　　——刊載於一九九二年三月二十日、二十一日《自立早報》

校長的拉鍊

在這樣一個社會裡，對我而言，心懷好意是困難的，當然倘若有了惡意，在還沒變成行動前，對大多數人是無害的：譬如說，我無法忍受全部貼上瓷磚的樓房、雜亂無章的招牌壓克力看板、無情冷漠的鋼架、噴過膠水的髮型、塑膠電動玩具等。難以計數的不順眼的玩意，幾乎使我興起毀滅一切的衝動，好用來平衡心中的不滿，我常因為這些不滿而心懷惡意。

我對於權威，一種無法使人心服口服的權威，除了暗地裡不滿外，常常想要讓它出醜。當然只是無奈的想想而已，不用說這種惡意，在它變成事實之前，只能長期的忍耐，也許你會說：「他是個徹底不快樂的人。」是的，我承認，也因為我不喜歡隨波逐流，才寧願與壞心眼為伍。它不是一種普通病，它是可怕的心病，一般病歷卡上也難以檢查出來。

我常常有種自己不太清楚但卻非常強烈的情緒，它有時控制不住，便不禮貌的發洩出來，使得一些人目瞪口呆。也因為這樣失去控制的情緒，使我難有冷靜的行為，我無法有效率的按照計畫行事，加上借酒澆愁的惡習，使我過著一種惡夢般的人生。

對於一名不太合格工藝教員的我，我所說的不太合格，當然包括逆來順受的儒弱性情，每天我只能默默地坐在工藝教室裡胡思亂想，我知道自己的工藝技能太差，眼高手低，所以只

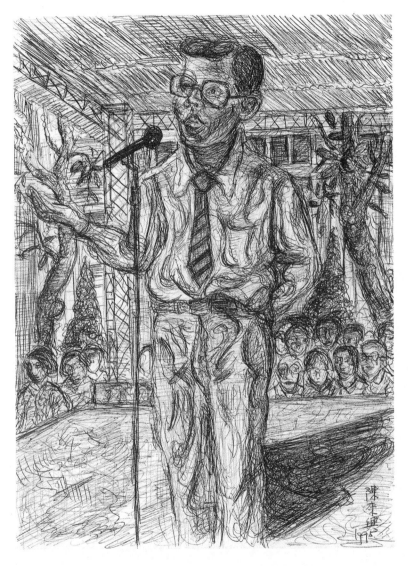

好亂寫些不實際的東西，當然它與工藝教學無關，純粹只是稍
稍用來平衡心理的自卑感而已。不過有時我會不自覺的望著窗
外迎風而動的木麻黃枝葉，在微光中癡望著幾隻跳躍的麻雀，
它或許多少能安慰著我的不快樂。

　　這是間有一般教室兩倍大的工藝工廠，我喜歡一個人待在裡面，我知道我是個不合群的人，毛病很多，所以只好私下靜靜的胡思亂想，聞著破舊發霉的味道，那種年久失修的水泥房，混雜著蜘蛛網與鼠屎的怪味，那樣的味道使我想起溫暖的童年，我一邊想起那溫馨的歲月，一邊凝視著生硬的機械，它轉移了我對人們的惡意。我喜歡看殘缺不全無法運作的機器，甚至喜歡看學生像群蜜蜂湧進教室，手舞足蹈的嘈雜，但是他們會面對一個低能的老師，一個突然從惡夢中驚醒的人。你說我這樣的心態，是不是很可笑啊？是的！我病得很嚴重。

　　我惡意的想法實在太多了，首先我無法忍受國中校門頗為唐突而醜陋的外觀，和它像監獄一般的圍牆，一進門看到校工不停的修剪著剛發芽的小榕樹，使我渾身不快，他瞇著左眼測量著每棵樹的整齊線，好像理髮師一般小心地把一棵樹木修成一個方型的塊狀，他喜歡把植物幾何化，把突出的枝葉快速的剪去，我感到心裡隱隱作痛，刀光剪影，割傷了我脆弱的心靈。然而那還只是普通公家機關建立整潔秩序必備的手段之一而已。同時我更看到校長理著簡短發亮的西裝頭從旁邊走過，以及成千成百的學生的小平頭，更加使我不快樂起來，校工的手藝、公務員式的西裝頭、學生們的小平頭，整整齊齊，無聊透了！

　　坐在辦公室裡，你不得不聽著同事們東聊西扯的，他們每天都談一樣的話，其內容不外乎，考試啦，賞罰學生的問題啦，他們斤斤計較著分數、編班、答案……這些無聊但有用的雜音，不但不能削弱我心中的不悅，反而更增加我對人的惡意。

　　太多次的朝會，我不忍心看著幾千名汗流浹背的學生頂著大太陽忍受強烈朝陽的直射，老師們坐在陰涼舒適的地方閒言細語，大家得忍受校長或各處室主任們冗長而無聊的訓話，當

然我說無聊也只是個人的說辭而已，很多固定永恆的威權，必須仰賴有規律的秩序，以確保領導統御的功能。譬如：齊唱國歌升降旗，象徵控制的有效性；圍牆圍住了所有校舍，宛若保護了幾千名師生的安全；我則依賴固定的課程作息來維繫中年教員不願變動的生活保障；管理組長面對幾千名發育中的青少年，得暗地裡布置眼線；小特務學生忙著打小報告維護校規秩序。這些都是天經地義之事，我還有什麼不滿呢？

不知有多少次的朝會，我總是情不自禁地走入學生群裡，學生們無奈的表情，暗地裡雀語蚊聲不時在我的耳際縈繞著，我彷彿感到司令臺上的人影逐漸模糊，這麼多人參加這麼心不甘情不願的大會，簡直荒謬極了，大家比賽著不能免去的忍耐力，我的惡意相信也多少得到了發酵與增強。

然而一切都是可以原諒的，想要規矩與秩序，當然必須建立一個團體堅信不移的威權，這有什麼大不了呢？畢竟這是一個學校啊！他們無法容忍一種散漫！為什麼校工要修剪榕樹？只因為整整齊齊的形象至少使人放心。再說學生們不把他們訓練得乖乖的，將來出社會如何待人處世？

是的！我承認！為了謀生，我無法逃離這種教條式的架構，然而十幾年來，我卻少有真心快樂過，除了我是名令人失望笨拙的工藝教師外，我的不快樂也隨著年資與日俱增。

全校的校舍建築，是一種九年國教統一規格的水泥樓房，外表四四方方，冷漠無情，它與美麗的鄉村田園氣氛格格不入，加上鐵窗、漆上紅色的鐵欄杆看起來像個大監獄，最難看的是那些寫在圍牆上的大標語。什麼精神訓詞，毫不客氣的漆上紅色的大字，其醜陋唐突的程度令人作嘔。雖然與我何干，但每當不小心抬頭看到它，我便受不了，想拿桶白油漆立刻把它漆掉。我的病情，我已說過了！在還沒變成行動前，至少對

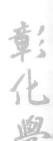

人對己是無害的，只是這些荒唐的周遭環境彷彿是用來增強著我可怕的惡意而已。在長期的教員生涯裡，我學會了對同事們或學生群無意義的微笑、斯文。當然有時我也不忌諱露出不體面的金牙迎向走來的人們說聲「早安」、「午安」或「再見」，儘管如此，無論如何這種徒具形式的禮貌是非常重要的，它可以在惡意還沒發作前保住我賴以維生的飯碗，我得學會順應環境，不敢任意放肆才是。

我穿著學校可笑的制服，一種官式的青年裝，看起來真有一般人所云的「辦公的樣子」，象徵著一種不可開玩笑的公權力，我看到老師們個個非常高興地品頭論足其尺寸合不合身的得意樣子，心裡卻很愉快，想立刻脫掉它，這種惡意的想法不知在心裡掙扎了多少次，最後還是退縮了，它好比一種可靠的護身符，我只好穿著它上班，並假裝一副很滿意的樣子，免得又讓別人起任何疑心。

每天最快樂的時光，就是偷偷的胡思亂想，不停的寫著小教員的札記或畫些什麼自己喜歡的圖畫，但它也無法削弱心中的惡意，十幾年來的潛伏，也只是潛伏，它是無害的，甚至是無意義的。因為我的性格非常懦弱，不想惹事生非，這樣的安全感在威權與制服下不容稍微露出一點馬腳，譬如說：批改那幾乎千篇一律的作業、考卷及生活週記，那些至少幾百人以上寫的週記，看起來好像只是一名學生寫的，往往令我倒盡胃口，但我不得不假裝很認真的樣子逐本批閱，深怕露出不耐煩的樣子遭人側目。在我看來，每天得背那麼多書本或考那麼多試的學生們，個個都像生產線上的機器。

可想而知，這樣的規律使學校行政與教學簡單化、省事化。它卻幫我有更多的時間胡思亂想，變成偷懶的有利藉口。然而不管我多麼會掩飾自己心裡的不快，偶爾也會意外的出紕

彰化學

漏。譬如說我總喜歡在沒課的空檔裡孤孤單單的走到一棵大榕樹下胡思亂想，傾聽著悅耳的鳥叫聲，望著操場上學生們活潑亂蹦的樣子發呆，有時情不自禁的拿出紙筆來畫下校園百態。這樣的情形，在一個正常的校園裡卻顯得很突兀，總難免引來同事們若有若無的異樣眼光，我是個敏感而脆弱的人，我已懷疑那些同事們的圍談，除了股票行情、服裝、汽車、補習、家庭外，大概就在談我吧！他們客氣的異樣眼光使我十分不安，雖然我不明真相。為了躲避這種不安，我再度回到工廠的小房間，鎖上門，猶如找到一個避風港，默默的繼續寫著一些東西，我想忘掉那些令我不安的疑慮，然而腦際裡浮現著師生們不解的訝異面容，卻像蚊蠅般揮之不去，我步入中年教員的安全感好像已亮起紅燈。一種難解的隱憂愈陷愈深，我後悔不該常到那要命而美麗的榕樹下去，雖然它是學校的公眾場所，但我的舉止卻不普通。我也後悔不該下班後常去附近小攤喝酒解悶。不管如何！事情已發生了，我只好故意忘記它，盡力克制自己可能隨時爆發的惡意，大體上說是成功的。但偶爾也不免自覺罪惡。你知道我的工藝技能本來就很差，一張釘了將近五十根釘子的小板凳坐起來仍然搖搖欲墜，我很少有勇氣向學生們承認，所以只好想辦法少動手多談些安全注意事項，或談些和工藝教學無關的人生大道理，就像本校訓導主任的訓詞一樣，有時我自己都不知道曾對學生說過什麼，也忘了工藝在職訓練的技能、教學方案，只是故意假裝道貌岸然表情，來維繫那可憐的局面及教員的小尊嚴。望著臺下許多天真無邪的小面孔，我感到坐立不安，無處躲閃。

　　十幾年當中，曾有幾次想衝進校長室，遞上可怕的辭呈，但走不上幾階樓梯，便已腳軟心麻了，有一次剛好和藹可親、笑容滿面的校長頂著他那可笑的西裝頭迎面走來，我只好故做

微笑鞠躬狀。「王老師，沒課啊！」他若無其事的微笑打招呼，隨風而過的背影逐漸在走廊的盡頭遠去模糊了，我也幾乎掉下淚來，想起多年來，每次都把要送給校長過節的月餅拿去辦公室與同事們分享的糗事，心裡就更加害怕起來，擔心著自己那可憐的聘書是否有問題，然而我們的校長寬宏大量，一點也不在乎呢！

不管如何，再荒唐的日子總是要過的，不要想太多，日子會快樂些，我喜歡回到家裡無目的的看著陽臺上種植的花花草草，我喜歡獨自一人只穿一條短褲，呆坐在黃昏的餘暉裡，欣賞著自己白皙的大腿及拍打著停在皮膚上的蚊子，我想起了勤勉的校工，想起了管理組長假日抱兒散步校園的情形，想起了像影片中的往事，在充滿惡意的心靈裡，我渴望著美好而溫馨的回憶。我會記起亡父在絲瓜棚下打發時間的情形，那種奉公守法安分知足小公務員的形影，勾起我無限的孺慕深情，也會記起小時候母親在裁縫車前工作至深夜的情景，如今她已白髮蒼蒼，眞是令人唏噓感慨。然而我知道這絕不是造成我有惡意的病態原因，我也知道，我唯一的毛病便是與現實格格不入，爲了享有私人世界的幸福，我不得不學會知足，委屈求全。

至今想起來，每個人包括校長、主任、組長同仁們自保的本質原本相同，我又何必在內心興風作浪？我應相互體諒，以和爲貴。

日子就像一筆流水帳，一成不變，我極厭惡那頻繁而無聊的校務會議，好像絕大多數的同仁們只是來喝茶改考卷做成績而已，校長以長者風範微笑的站在主席的位置，他非常客氣的不慍不火的談著他的希望，雖然微帶著鄉音，但發音總算是清晰，他非常沉著的宣布了一些教師們應力行配合的事項，會議室裡雖偶爾有低低切切的細語，但基本上仍是安靜和諧的，

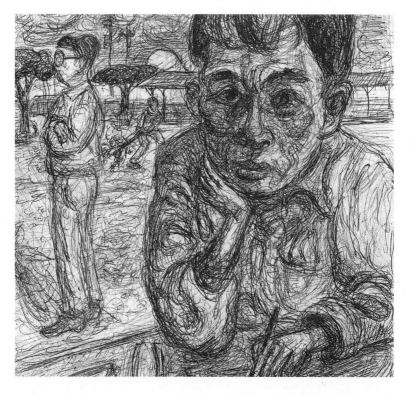

而我的毛病又來了，心想既然校務會議只是像聽訓的朝會，何
必浪費這麼多時間來應付場面？然而我又有什麼資格抱怨？幾
次想舉手發言，一想到長久積壓在心中的惡意，便一陣陣的害
怕起來，想起校長微笑的接納同事們偶爾的建議事項，不知自
己衝突了多久，然後帶著不了了之的憾恨，我只好悶悶坐在原
位，不自覺的玩弄起剛買來的手錶，那些時間多麼沉悶啊！尤
其聞著從旁座女老師身上傳來的一股狐臭，更是使人難受。但
又能如何？你們知道，我是個膽小怕事的人。我只好像白癡似
的假裝很專心聽話的樣子，校長眼鏡的反光傳來了一種冷漠而
乾淨的感覺，他總是面帶笑容，當然那是一團和諧的笑容，也
表現著主管官員應有的風度。

　　我們的校長得過多少次的榮譽獎章及各種不計其數的獎盃，它擺滿了校長室，閃閃發亮，與牆上家長會長敬贈的寫著「有教無類」的橫匾相映成趣，為了維護獎盃的乾淨與體面，我們的校工每天也如同他修剪榕樹般小心翼翼的擦拭著這樣整潔性的規律及保養有術的公務員生活。當然得獎的鼓勵及好名聲的自信，也是心理健康的來源，他總是和藹可親、有條不紊，幾十年來逐日建立的好形象、好權威，使得校務像修剪過的樹木或軍營式的草皮井然有序。在這個長期的秩序裡，很少有出軌的變化，一切是可以掌控的。我承認在這穩定的秩序裡，因缺乏勇氣，使得我的惡意很難爆發成行動。說穿了！我與校長同具有安全無事的心態，只是我的毛病一直使我渾身不快，同時渴望著報復式的小期待，也因時常找不到別人的缺點而悶悶不樂。然而世事無常，人生多變，再完美的事也會有點小破綻，它竟成我的出氣孔。

　　你知道，像我這樣隱藏著潛伏性病態的小教員，對於一點點微不足道的小漏洞是頗為敏感的，我承認自己心胸狹窄，喜歡鑽牛角尖。也許大多數的人都不在乎，也許早就忘光的事，我卻津津樂道。關於那次令我印象深刻的朝會，至今仍然使我笑得合不攏嘴，當然也只是偷偷的笑而已，我承認我不該有這種卑鄙無恥的惡意。那一次朝會我們可敬的校長像平常一般笑容可掬，道貌岸然的站在講臺上，我同樣離開舒適陰涼的教職員座席，走進學生隊伍裡，你知道，這種見怪不怪的行為在全校師生的眼中已習以為常，假如有一次例外，一次不去曬太陽，便違反了一般老師的習慣了。我像平時沒事一樣的漫步在隊伍的空間裡，那天天氣非常好，強烈的陽光使得大操場明亮刺眼，學生群裡照樣傳來無奈的細語輕聲，校長的訓話有條不紊、溫和響亮，他依循過去幾十年來的殷切的口吻叮嚀著學生

們，有什麼優點要繼續，有什麼缺點要改進，總是分點說明，並且附加了他的希望，講演中為了表現他學識的豐富，甚至引經據典，附帶名人格言。

本來這種習以為常，虛應故事的訓詞，至少要花去將近一小時的時間，雖然臺上臺下的人並不專心，但一切進行得很正常、很順利。通常在這樣嚴肅的大場合裡，不知什麼原因總有幾隻不禮貌的野狗在圍牆邊走來走去，全校師生也司空見慣，牠們在樹下走走停停，恰可增加枯燥中的樂趣。然而那一天，我總是覺得氣氛不對，起先我也不知確切的原因，但對於我這個有病的人，只要有點異樣便感到莫名的快感，學生們除了本分式的小聲淺談外，好像有股莫名的騷動，起初我以為自己的儀容有什麼問題，或是野狗們出了什麼亂子，十分擔心，但它都沒有問題。學生們好像都不約而同的望向司令臺露出不自制甚至是不禮貌的笑容，對於汗流浹背無奈聽講的群眾，這種突發性的異樣，當然十分令我好奇，而且那樣的笑容好像被嚴謹而刻意的控制住，有些曬得臉色蒼白的學生，突然臉色好看起來。

那樣的異狀立刻引起管理組長的注意，這些笑容雖然奇怪但還不至於影響秩序，所以組長也只好若無其事又落坐原來的藤椅上了。學生們也因為組長的注意，大家不得不收斂了笑容，但過不了一分鐘，學生群裡又開始發出此起彼落的笑聲，它像傳染病似發酵起來，而且音量已超過應有的尺度，我終於明白發笑的原因，當然這與演講者的內容無關，我看到校長的表情開始不安起來，但他故做鎮靜，一副無事的樣子，顯然的他不知道不安的原因何在，校園上空傳來了麻雀的叫聲好像助長了這不懷好意的氣焰，老師們好像沒事般的繼續他們的談話，我終於忍不住和學生們一起笑了起來，為了這件小事，我

至今仍對校長感到萬分抱歉。

原來只是他的制服長褲的拉鍊不知什麼緣故一直沒拉上來，啊！怎麼會這樣呢？我掩住嘴巴！假裝咳嗽的樣子，以免失態，心裡興起一陣陣的快感，這種快感像洩洪式的痛快已瀕臨警戒線！當然我已說過我是個懦弱的人，無論如何我絕不可大笑，我強制壓抑那種不能自己的快樂，一條微不足道的拉鍊，又何用我小題大作？我們的模範校長因忙碌的校務難免有疏忽，算什麼呢？我實在太沒水準太沒修養了，但我知道我比任何人都快樂，我的出氣孔竟然只是那區區的小拉鍊，我知道學生們好奇式的無聊笑聲和難耐的朝會痛苦成正比，人群裡隱藏著一股莫名的騷動，並且逐漸增強著。我想至此校長應該知道他自己的瑕疵何在；也許身為一校之長的他，根本不在乎；也許他已經知道一直沒有拉上來的拉鍊，但就讓他保持原狀以免引人注意；也許人們看不清楚那麼小的玩意；也許他是真正不知道原因吧！我只是看到他的表情有些異樣，但是演講仍然繼續，組長終於耐不住起身急走而來，孩子們低下了頭繼續發笑，他臉色很難看的望著我，他好像也沒有察覺問題的真相，而且也臨時找不到密報的學生，他的臉色以為我是騷動的主因吧！也許他這麼想，因為在他的認知裡，我是個不正常的老師，而且我每逢朝會就離群獨行，像走失的羔羊引人注意。

不管如何！事後回想起來，我那狹窄的惡意也因此得到短暫的解脫，最好笑的莫過於幾十年來校長辛苦建立的威權、尊嚴，竟然敗在一條不值一提的小拉鍊。

當然每個人都有一條拉鍊，只是拉鍊的小疏忽有沒有被當事者重視而已，最有趣的是事後的校長一直裝做若無其事的樣子，他當然不會懷疑他的訓詞有何差錯，拉鍊是小事，操場上的騷動發笑，無論如何才是大事，我已說過了，一切在掌控中

意外的失誤是無法讓人理解的。

至於校長有沒有發覺發笑的真相並不重要。學生無聊的笑聲並不足為怪，然而那種不利的因素雖不足以傷害校規的威權，卻總是一種遺憾，那頑皮的拉鍊，不重要但卻有意無意的破壞團體的和諧，更不幸的那天正是一個無風的大熱天，所以校長絕無法察覺他的長褲有任何異樣。

管理組長誤解性的不悅，也因長期以來對異樣人物的懷疑而加深。我明白這種相互的惡意，必須靠更多的修養與節制來控制，拉鍊的問題該不至於破壞上下的和諧吧！它一直存在著，也許只有曬太陽的人知道。

幾年後我雖然常常想起那可笑的場面，但也因此感到萬分的羞恥，因為我畢竟是為人師表，怎麼可以這樣沒水準呢？記憶中風波後的校長仍然是那麼和藹可親裝做若無其事的樣子，我便忍不住跑到自己的窩裡大笑著。我一邊收拾課後的工具，一邊想著校長的糗事。也許他當場真的沒察覺有何異樣，直到上廁所時才注意到那種不可原諒的疏忽，也許在辦公桌前當他打開抽屜拿出校印蓋章時，才發現什麼地方不對勁吧？啊！為何人的行為不能十全十美呢？為何發生這不該有的糗事呢？我希望那個模範的長官也因歲月的流逝而忘記那小小的憾事，也許那些被修剪得整整齊齊的小榕樹，不再有突出的枝葉，也許孩子們的小平頭永遠可以那麼整整齊齊的。不管校長快不快樂，總是引起我的胡思亂想，也許他根本不在乎，這種不傷大雅之事又何苦重提呢？

—— 刊載於一九九四年五月三十日《臺灣新文學雜誌創刊號》

殘存的美感
——畫家懺悔錄

臺灣很多自認爲鑑賞家的人,大部分像吃甜點一樣,選擇他喜歡的糖果,被鼓勵的糖果商也只好擴大廣告與機巧的商業設計……

1

一般學畫的人總有一些看法,也寫了很多畫外的文章,但到頭來只是龐雜美術知識的堆壘,鮮少能讓人感受其文字意象與其圖畫之間互動的關係。很多人朝著一些不實際的幻象進行,只因爲冷漠嚴肅超過其赤子之心而使得畫作變得像一篇企劃書。這些說明式的玩意或虛假的風格製造圖表,也因此更加拉開其爲人應有的感覺距離。

有些人在社會的大染缸中,爲了明哲保身,失去了對外界的天眞感受。他們並沒有因感動而強化畫畫的動機,當然也沒有任何主見,便像加工區的工人開始畫圖了。那種如同公務員般規律性圖畫勞作,當然依樣畫葫蘆只求得某種樣板式的美術目標。譬如他們會將一個海港的美景畫出來,描繪漁船、漁夫或碼頭上的搬運作業,僅僅如此而已,爲了使碼頭的情景逼眞,他們必須模仿其比例、質感、顏色、形態的比對。但它看

起來只是相片中的碼頭，至於碼頭上所能感受到海水鹹味的氣氛或是特別令他感動的重點及其純粹圖畫式的語言與作者面對當時現實面的互動關係，很少超過物像模仿以外的感受。在臺灣很多自認為鑑賞家的人，大部分像吃甜點一樣，選擇他喜歡的糖果，被鼓勵的糖果商也只好擴大廣告與機巧的商業設計。而使得美術品與其發生的背景與過程的互動關係在鑑賞家或評論家的牙際間流失了。

記得三十年前當我第一次走進彰商美術課外活動教室時，那種迥然不同於商校一般設備的氣氛，令我這無知的孩子感到一種莫名自由釋放的喜悅。當然我對美術一無所知，美術教師黃文德先生對我的鼓勵與長者的微笑掀起我天真無比的熱情，這樣青少年的活力包含自由自在的畫而被誇獎的喜悅。尤其在木造日式的老樓房裡，默默的畫著水果、蔬菜、瓷器、石像等靜物，聆聽窗外木麻黃樹林裡傳來的蟬叫聲，真是令人著迷，一時忘了唸商校的枯燥。少年的好奇心以及表現圖畫的快樂真是令人難忘，當時我只想畫得像屢次得獎的學長或是美術課本裡馬白水先生式的示範作品而已，稍有一點水彩渲染效果或是顏色的新鮮跳躍便興奮不已。在昏暗的光線裡，我偷偷的看到黃老師辛勤免費教學，額頭滿布著夏日黃昏的汗珠，深深感染著感激與努力工作的情懷，至今那遙遠的歲月場景仍歷歷在目。在純真的少年時空裡，也不知什麼原因，常常凝望西方印象派大師的作品流下天真的眼淚，尤其梵谷的作品更是令人心跳不已。

然而在那無知美術摸索的歲月裡，這些超乎美術範本以外，非理性但無比強烈作品的吸引力，開始在得獎自滿與天真熱情以外的休閒中，讓我掉入迷宮裡百思不解。梵谷、高更、塞尚、馬諦斯、畢卡索的作品，明明已脫離美術範本及寫生比

賽的標準那麼遠，為何又那麼令人激起無由來的興奮與感動？害羞易哭的我只得陶醉在那優雅的美術教室裡，不敢請教如慈父般的黃老師。

我只好把這股疑惑與壓抑深埋於少年的煩惱裡，卻無形中也違反常理般的變化在美術學生按部就班聽話的作品裡。這種對傳統無知的叛逆，對世界名畫的迷惑所帶來的麻煩，產生了很多無知的樂趣，同時也害怕著犯錯的責備。沒想到黃老師的寬容與鼓舞因而強化了我的浮躁與天真的表現慾。然而我仍持續著對美術知識包括西方畫派的演化及其歷史背景的無知，也不因黃老師的疼愛有所改變。直到考上國立藝專美工科，我才在僵化的學院素描課裡感受那股壓抑的原因。一名留著西裝頭熱心的教授走過來，很不客氣的修改我的石膏炭畫，他像土地測量員般的把我活生生的感受，炭色個性表情全塗掉了，那種規格化絲毫不留情的占領作風，樣板化無情的鎖鍊，無法讓我感受到學院僵化外的寬容與仁慈。突然我感到粗陋水泥加蓋的美術教室像牢籠般的卡死我自由快樂的心靈，迫使我跳窗向著廣闊的戶外逃去了。

我揮淚急跑直到西門町一間幽暗的咖啡屋才喘出一口氣來，我在想外觀的模仿既然需要嚴格的訓練，但嚴格的意義何在？它允許像鐘錶匠一樣耐心冷感的模仿，或是因其訓練而豐富自己內心的感覺？我並不需只依賴自由縱慾的輕鬆，而否定技術上應有的訓練，但是至少訓練應協調著心理表達的需求。印象派大師們不也如此自知他們應有的訓練與需求？年輕、苦悶的我，在學院龐大的壓力下學習著認知真理的態度。一度我曾想暫時拋開那美術生的苦惱，想寫些東西，一些自認為有意思的故事，但仍然充滿著國文聯考時面對文章的害怕，真怕遣辭用字的不恰當而遭人譏笑。我的腦子裡閃耀著圖畫的感覺，

但轉化成文字的能力卻非常不足。望著西門町噴水池的倒影及藝校附近的蘿蔔田，我感知美術絕對不是一種規格及精巧的模仿與套招。但是感覺的表現確實要透過不斷的辛苦與努力。我知道很多美術學生並不一定因畫水果、脫光衣服的少女有所個人式的感動，然而他們不斷認眞描繪皮膚的質感或是正確的比例，也不因此使他們眞實的感覺有所出路。那種課堂式的堅持，及無數無聊時日堆積獲得的文憑獎章，奠定了他們繼續畫圖的原因至今仍使我百思不解。尤其所謂的國畫課（不知哪一國的畫），必須以訓練基本中國水墨畫的皴法套招整合，像某中國古代師徒式的學習方式。只是八股式般的操作筆尖墨汁像××中國文人雅士般的畫圖，使我倒盡胃口。圍牆裡的藝校，像訓練軍隊般的統一標準，使我純眞的年輕心靈在規格化的教授眼裡變成一個笑話，也因爲這個笑話所帶來的麻煩，讓我走出那個訓練營。

2

　　我像一般臺灣男生分發入伍服役，兩年的軍隊生活，透過比學校多倍龐大的軍營規格化，不斷的壓迫我本已脆弱的心靈。一個口令一個動作，使我沒有時間來得及想著自己行爲的意義時，便已屈服口令而麻痺神經了。脫離了美術訓練營的藝專生活，對於軍隊的適應力更加差勁了，我無法接受一個沒有理由只須服從一切近乎暴力的行爲，但這種違逆人性反自然的生活方式，也同時增強稀少但珍貴的解放感。午休期間，我看到感人的睡姿，兵仔們油光深褐色的臉龐滲出了疲憊的汗水，我感到口令制服下機械式勞動的人們，竟然無防衛的顯出一幅動人的圖畫，尤其晚間輪班站衛兵時，望著微光中草皮裡傳來

的蟲叫聲,感到寂寞思家的時光裡,人類原本是那麼孤單無助,夜間彷彿讓人感受到制度化以外的美感,現實與圖畫引喻間之距離美感,尤其望著亮麗的星星,那樣不可思議而神祕的遼闊,使人感到無限的渺小與荒謬,我突然感到梵谷圖畫裡的星夜好像不斷的訴說著人類至情之語。

退伍以後,我猶如出獄般的快樂,我並沒有像一般美術學院的學生立刻投入美術教師的工作,因為藝校、軍營的夢魘使我害怕,也怕自己不小心變成那可笑而有西裝頭蓋的素描老師。我只異想天開地想休息。彷彿中,知心的老同學,突然帶我上環山果園工作,暫時紓解職前的苦悶,由於上山季節不對,當時果園裡主要的水蜜桃及蘋果幾乎已被採收光了,我們只是做個輕鬆的除草廉價勞工,友人來信中迷人的苦力汗水生活挑戰不復出現,但卻整日陶醉在園裡迷人漂亮的果樹及環繞果園壯碩母性的山脈裡。表面上看起來這並不是美術畢業生應有的工作場合,但在白天與無電燈的黑夜裡,大自然不可思議的豐富性卻淹沒並充滿了整個自由的心靈,不用說輕微的勞動,山岳裡度假的愉快,老友們知心的對談,相偕樹蔭下解便及癡望景色發呆,猶如置身於人間天堂般的悠然自得,勞動者愉快的知足,少有人間煩瑣的刺激,我雖沒有如老友來信裡描寫的汗水吃苦的體會,但卻在退伍後與就業前獲得短暫的紓解,得以輕鬆的面對不成熟畫家的苦悶。

我猶豫不決的個性讓我按照母親的意思進入彰化秀水國中充當一名不合格的工藝教員,因此我必須接受一些必要但乏味的專業學分訓練,對我而言,它與我的興趣背道而馳,但我又缺乏拒絕教課的勇氣,在速成概念式的學分訓練中,我仍然是一名笨拙而令人失望的工藝老師,我曾拆開報廢的機車,但卻無能力裝回的屈辱經驗,至今仍心有餘悸。我對物像的直

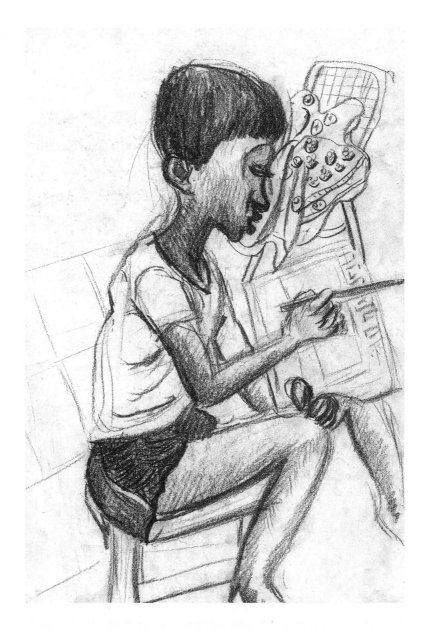

彰化學

覺，及描繪的渴望，使得我喪失理工技師應有的理性，我無法精確的指導學生的工藝技能及注意安全事項。在那些荒唐的日子裡，我只能盡其所能按照課本東摸西敲的，我這教錯課的壓抑也只能暗地裡觀察著工藝課學生操作的表情及動作並不停的描繪著。我直覺的想到教員與學校生活的密切，同樣可以使美術與生活造成親密而互動的關係。一名因改週記而打瞌睡的女老師半張嘴而不慎流口水的樣子格外動人，尤其是金牙齒上的反光，更訴說著一種超乎常理的圖畫性格。辦公室的窗外，正好是陽光熾烈的大操場，幾名被罰站不想午休的國中生，或違犯校規而被處罰幫忙拖拽著砍下的榕樹枝的學生無奈行走的情景，使我突然感到學校變成一個大畫室，當然在一名無能的工藝教員眼裡，我無意也沒有資格嘲笑很像軍營生活下的國中校園，但每次看到校方無情的砍下美麗的樹木，使我傷心極了，尤其看到校長理著如同他勤於修剪小榕樹的頭，以建立一種莫名的權威，我便發出荒唐的笑聲，當然也忍不住畫圖的衝動。

3

至今回想起來，我辭去了七年國中教職的原因除了工藝教師的能力不足外，也無法忍受學校的管教方式，他們用一種類似特務、密報式的方法監視著學生的行為，更增強著本末倒置的教育假象。當然更無法忍受獨裁式的頻繁校務會議。因工藝教師的不稱職，轉變成偷偷摸摸的畫家所造成的良心譴責，及無法忍受法西斯黨化教條化下師生的乖巧虛假，而毅然辭去可靠的金飯碗。我不留後路的逃離了那升學主義、功利主義，工具化教育的圍牆，並且離開了溫暖的教員家庭來到臺北謀生，我感到所有美術上的活力隨緣式的隱藏在顛簸不安的各種

生活裡，只憑那樣正直概念及一線生機的希望，我欣然加入依靠體力短暫性的維生工作中，至少我不成為教條化教育底下的共犯，及不眷戀那儒弱自保的折腰式的薪水維生，白天我當過洗刷大樓的清潔工、擺地攤、打雜……，尤其乘著可怕的吊籃在二十樓高的大樓外往下望著車水馬龍的臺北市，那樣極富現代感忙碌雜亂的畫面，使得無聊清潔大樓玻璃的工作變得異常令人好奇興奮，常常感動得忘記美術遊子的苦悶。晚間我情不自禁的畫著白天所看到一些生動的感受，當我投身在那短暫而清晰的回想中，我才進一步的恍然大悟，原來我所需要的局部性的感動已包含了很豐富、很內在的性情，及控制不住的心理慾求潛藏在生活的過程裡，那些感動包含著色、香、味、觸覺性的刺激，已因其需要而自然的深化表現的技巧，這是很多美術學生無法想像的，很多人立志當畫家所形成上課式的包袱，並非脫離密切的生活而能附庸風雅起來，我暗戀著苦澀的生活，並且也因此忘記了貧苦流離失所的逆境。在臺北我搬了六次家，除了畫布、顏料及必備的工具外，我沒什麼家具，也因此使我思想簡單，不為不安的遷徙所苦，我不太清楚我搬家的確切原因，也許它與我多變的畫風有關，我無法用太長久的時間去適應環境，因為那種失去創意的打工日子只有更加添遊子的憂鬱與不安。在那些藍色的蒼白日子裡，我充滿各式圖畫表現的慾求，描寫性的現實與非現實的突如其來靈感性的圖畫充滿了我畫室的各個角落。太多只憑一時的感覺或敘說性的線、面、色的安排，使我在理性與感性的徘徊中交互戰鬥猜疑著，我連夜廢寢忘食的工作，發洩著直覺的快樂但也因此害怕如斷線風箏的結局，狂熱而接近殉美的衝力，使我對激烈的偉大畫家如梵谷、莫弟尼亞尼、傑森波洛克、羅斯柯……自殺式的圖畫無限的尊敬。欲罷不休無法停止燃升的火花，使得年輕

的我感到如同掉入無底深淵的害怕，還好以故事性、社會性的觀察及冷靜分析的構圖設計冷卻了我一顆即將爆炸的心，我想起德國表現主義的畫家葛羅斯的繪畫及西班牙天才畫家畢卡索立體主義的作品，從那些脫序的畫面我看出了藝術的深沉面，一種不被社會庸俗美感擊垮，而能冷嘲熱諷的圖畫，它浮出了濫情式的警戒線，而不成模糊感情的庇護所。這也是長久以來我蘊育著關心社會面，繪畫重現五二○事件警民暴力衝突的遠因吧！我在想，日治時代的臺灣繪畫，長期在帝展、府展、各種官方審美的體系下所庇護的安全體系及社會的美術地位，是否具備真正自由民主社會下的美感價值批判？或是因而掩飾了人性真誠的心？梵谷是因為當不成正直不阿的傳教士才變成畫家，高更甚至挺身領導土著反抗法國殖民地政府的剝削，德國表現主義的畫家如赫爾欽納、貝克曼、諾爾德、克利、葛羅斯，公然挖掘軍國主義的殘暴面目而逃亡，那麼臺灣的畫家除了誠懇畫出迷人的臺灣風景、水牛稻田、靜物、裸女外，難道沒有心動的其他社會性、政治性的思考題材可畫嗎？

當然如此從自己販夫走卒式的生活中所能讚賞普羅藝術的精神所持的質疑態度，是很令甜美悠閒的貴族階級頭痛的，也因此使我瞧不起為了商業包裝討好權貴嗜好的無聊圖畫。我知道我對甜美、溫馨式的玩意並沒有任何偏見，但它們缺少有趣的靈魂，也使我感到藝術變成權貴附庸的無恥，我以這樣複雜而富社會性價值批判的思想來壓抑那種天真自私的熱情，逃出那沒有骨氣的唯美，我居無定所，更加不安。

這樣充滿美術遊子式單身的尊嚴，更加深與商業討好系統的衝突，我逐日貧窮，重複性的勞力工作日漸失去魅力。在三餐不繼苦澀的十字路口中，我遇到了好心的收藏家杜文正先生，他購買了我幾張變形的圖畫，那些令美術商人不悅的玩意

竟成知心人的熱愛。至今我仍感激著他熱情的幫助，他雖有冷靜文雅的外表，但卻隱藏著善良熱情的心。不久，我又遇上一位富有仁慈仗義的茶館主人周渝先生及熱情的銀行家沈尙賢先生，他們不斷的購買我的畫作，如同收養無家可歸的羔羊般的仁慈。這些歷經三、四年貧困潦倒的畫家生涯立刻逢凶化吉的告一個段落。我開始富裕起來，不再擺地攤、教那要命的兒童畫或洗刷大樓，天無絕人之路，他們的仁慈及義行至今難忘，不論他們對我的作品及遭遇是否有全盤的了解，但至少他們對我的畫做出了心愛的選擇。面對著較其他貧困畫家富裕得多的生活，我不能假裝維持舊有的貧窮狀態，因為貧窮與富裕的偏見無法存活於樂觀的心情中。況且有較好收入的我，又能如何重新假裝那種面對貧苦的同情而畫畫呢？我是否因經濟的改善而失去想像能力的發展，或是我將面對未來可預估職業畫家生涯而努力呢？職業畫家的安穩及面對藝術容易陷入的悲哀冷感是否具有正面的活力，反謀另外發展的途徑呢？貧窮的教育及貧窮必備與創作者的親密度是否因安定而潰散？我是否因金錢的刺激而擊垮原有的夢想？我的朋友日漸增多了，見報的機會也增多了，我在社交的場合日見自己因喝了過量啤酒而腹凸腸脹，及中年人的遲頓固執而感到日漸腐化變質的危機與內疚。

這是人生的一大迷惘啊！但我不能道貌岸然的假裝回復那種苦行的委屈，難道金錢及定型的職業自古以來可以擊垮美術工作者的美夢？

4

一九八五年我在結束浪子生涯返回故鄉的途中，思考了很多，對這種種劇烈的轉變不敢掉以輕心，只好隨遇而安。一

進家門幼兒已長大許多，幾乎快認不出來，我難忍失職父親的暗痛，兩名幼兒陌生的眼神，好像控訴著無言的不滿，這樣付出疏離幸福家庭的代價及不稱職的流浪，到頭來卻在收入的穩定中重蹈安定的覆轍，人生無常啊！我持續的記著文字的札記，但它一點也不減少為人父親的自責。記那麼多又有何用？文學與藝術是增添人生的幸福或是只帶來更多的麻煩？當夜深人靜時，我癡望著兩個不斷成長幼兒側影時，已忍不住流下淚來。賣畫及其金錢的刺激對一名窮畫家的誘惑變成一種要命的考驗！安定並沒有任何罪過，但依賴安定而貪取不義卻是無恥的，我仍然蘊藏別人意想不到的夢想，我淡然面對外來無知的嫉妒，我開始冷靜下來反省著一種更合理的自處方式。在這畸型的人間冷暖裡，在整個威權體制急功好利的臺灣生活裡，我始終愛好不同於溫床主義的未來。

　　我必須學習著更謙遜的面對臺灣社會，過去離職遊蕩的不滿以致造成個人天真而直覺性的發洩，畢竟是不公平對待臺灣四百年來無主權、無國家、無主體性文化的臺灣社會，在臺灣歷經荷、西、鄭、清、日及國民黨政權的外來殖民統治中，一名藝術工作者難道能自命清高像文化雅士般的畫畫自娛？那些迴避現實，只在美景、美女、果糖衣式保護下的自保美學，是我長期以來耿耿於懷的惡質文化。因日本貴族文化或中國清談臣服於獨裁政治下的文人繪畫，依附專制封建而蒙蔽現實的唯美作風，甚至成為獨裁政權的傳聲筒藝術家，可以長期如此化裝門面、奴化人心嗎？一九七九年美麗島事件發生，我深深的回顧著日治時期文化協會為了爭人權、平等、自由的奉獻犧牲，除了文學作家外，畫家的聲音哪裡去了？

　　五二〇警民暴力衝突事件，更使我了解臺灣大部分畫家欺善怕惡的鄉愿作風，畫家的聲音在哪裡？沒有任何思考與意

見嗎？我在那惡夢式的夜晚站立天橋遠望著慘不忍睹的暴力場面，絕對優勢的暴力踐踏身無寸鐵的臺灣良心人士，我不安強烈的心悸的流著眼淚，我漸漸了解畢卡索目睹西班牙內戰慘無人道的連作。我無法壓抑個人心中的表現慾，面對大畫布、可怕的夢魘呼之欲出，突然感到個人式的壓抑、發洩、兒女情長的苦悶或快樂的情緒，義無反顧的掃入那貧窮的陰暗中。

我突然感到當一名現代臺灣藝術工作者的兩難處境，我到底要不要獻身於這缺乏臺灣愛、功利掠奪橫行、美術教育極差的野蠻社會而負起美育的責任，或是只憑自己冷眼旁觀的自由創作而自娛呢？如果相信美術可以提升尊重生命善良的本質，那麼以臺灣目前買辦附庸權勢的慘狀，是否已失美術人性上的意義？那麼明哲保身騎牆派的美術工作是否成為自由創作的口號掩飾及威權剝削的共犯？

天真熱情非官方統戰及民間浮華不實的買辦酬庸所能扭曲掌控的，長期美術官僚化、獎賞化，扼殺了人類天性的圖書包裝，臺灣人民的感覺在長期功利化國家機器運作緊迫盯人已瀕臨滅絕的地步。我在長期戶外寫生中，無不深深感動著土地、生物世界、勞動人們永恆的深厚美感，然而臺灣掠奪人性的都會集合，也在便利的科技中加速其惡質生活的庸俗化、物質化。我到底要假裝成淳樸如米勒虔誠的農民生活，還是我必須混進無規劃、雜亂的臺灣都會中紙醉金迷、貪婪、賭風盛行的惡劣體系，進行流淚式的嘲諷呢？它使我想起三十多年前美術社團天真無邪的直接表現，及至今遍體鱗傷的支離破碎處境。當我深入所謂鄉土主義的使命感時，是否因教條式的號召而失去可愛的心靈？也因此重蹈往日可怕軍營式美術教育的泥淖？還是我只得憑著個人式不思不想的畫著自認為過癮的東西？徹底的喪失臺灣主體性虛假的美術風潮，胡亂的跟隨世界潮流的

泛大中國、大世界無根式的買辦轉載作風？面對這種狹窄封建美學，西方美術世界至少經過幾百年歷史的抗爭，才得以掙脫人類心靈的桎梏，而釋放出自由創作的美感。而臺灣如速食麵或易開罐式騙吃騙喝的美術邪風，到底眞正感動轉變中的臺灣人或喚醒惡流中的臺灣社會，朝著他們主體性的未來邁進一步嗎？我們如何信任這種投機取巧的藝術，不是假借自由創新的媒體炒作風潮？我們又如何相信這種不是經由社會改造，經由人性眞假的大對決而形成的眞誠美感？

　　爲抵擋威權式的大中國空虛美術場面而發出巨大呼聲的臺灣鄉土美術，是否有能力超脫長期國民黨大中國主義的口號文化？是否在強大壓力下，也不知不覺陷進同樣教條式的美術文化死胡同？

<div align="center">5</div>

　　然而這樣廣大的美育問題，卻因身爲臺灣公民的責任而苦思未解，常常因爲身陷不義政權底下的省思而徹夜難眠。重讀梵谷、高更的圖畫，又再度燃起那天眞爲人的熱情。我承認自己是個不快樂的美術工作者，明明可以快樂的畫些幸福愉快的東西，爲何我必得扭曲構圖改變現實顏色，而使自己不快樂起來；但我又不得不重組一些感覺上的重點，當我喝了些酒直覺畫上突來的線條時，我便異常興奮，因爲長期寫生訓練背袱著多少難受的機械性及習慣性。那種強烈的習性也必得像演員般通過耐心的檢驗，我到處畫熟悉的題材，包括兒時農莊的回憶、國中教涯百態、當兵時如牢獄般的體會、貧苦單身漢的生活、家破人亡的外省老兵、家庭裡溫暖或破碎的感動、賢妻及可愛孩子們的背景。五二〇不得不面對的政治圖畫，它從實際

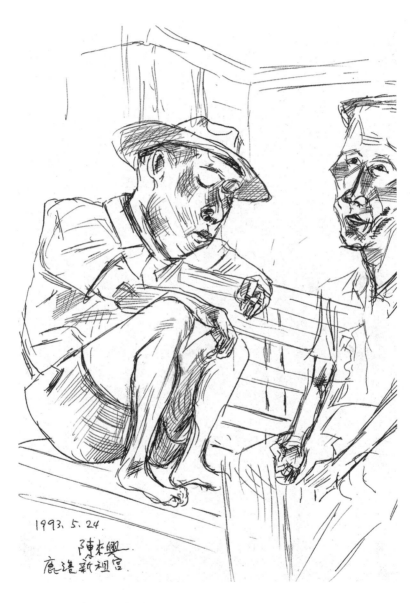

1993. 5. 24.

陳來興.

鹿港新祖宮

彰化學

的速寫連作、重組一直持續到油畫的完成，我的心得像設計家從構圖、感覺中抽離出色面的重點，不斷的實驗、塗改、重組，並且整體性的檢驗是否符合原先非計畫性的感覺，它與一般癡情、讚美性的寫生描繪有著截然不同的動機及過程。回想熱愛畫畫的童年至今三十多年的變化及持續的累積，突然驚訝於在短短的歲月裡，竟然經歷多少個不可思議的人生。

藝術是自私自利的行為嗎？藝術是在散沙上吃迷幻藥自娛的要命行為嗎？為了稍微滅弱那種狂熱的火焰，我得身陷那良心式的苦思中。我知那絕非自己的本性，也無意縱容它變成濫情式浪漫，塞尚為了畫自己的畫，努力了五、六十年以上，忍受多少接踵而至的失敗、寂寞與孤獨之後，才得以享受那藝術獨立的快樂。偉大的藝術家總是不斷開發那必得經過人類絕大自信謙卑的努力。

曾幾何時，我深受嘉南平原的感動，那樣的震撼，猶如母親溫暖的脈搏，也找不出或假借製造各種風格的藉口，風景的誠懇引導我表現耐人的特色，我佇立田埂上，幾乎淚流蔗田，遼闊的景色、咄咄逼人的威力，使圖畫工作者立刻變成大自然的弱者，逼得人不得不嚴肅面對猶如宗教上的寄託。但那與我們臺灣現代雜亂無根的生活差異太大，整個臺灣傳統文化無論硬體、軟體幾乎已達百分之九十五以上的摧毀，回憶被現實的惡質文化中斷、物化的虛無主義盛行，我又如何面對惡質的現狀與誠懇的土地文化真誠做畫？

唯有天真正直才可以看出大迷惘中的真相，但如何穩定自己的顏色與心中感覺在一個自己可以相信的藝術上，這是必須透過不只是三十年以上的努力，才能印證出自己對臺灣的熱愛，其間還包括不斷的實驗與冒險。臺灣全面物化的虛無面，已使我無法像老畫家誠摯的工作，我可以畫出迷人耐看的林蔭

大道來安慰中年人脆弱的心靈，面對可怕的商業掠奪性的環境、五花十色底下悲哀卑賤的生靈，臺灣人何能安身立命？五二〇事件的驚悸猶在耳際，浪漫、唯美、政商買辦的風潮何時停止，夜深時猶能聽見土地的心跳，我知道那些殘存的美感，就像孟克無聲的吶喊！

　　　　　　——刊載於一九九四年六月二和三日《自立晚報》

BMW500
——一個戀物狂的獨白

　　我對於機車或汽車的熱愛，並不是真正對汽機車的性能、構造有特別的了解，當然也沒有什麼修車的親身經驗，不像一般修車廠的工人，在污黑的車底下爬進爬出，弄得全身髒兮兮的。機油、汗水、廢氣、金錢、職業的熱愛與無奈，或生意經的偷工減料，這對我而言是多麼困難啊！我對於汗流浹背，有著粗壯的手掌的工人，打從心裡尊敬，我說一些由衷的讚美話語，他們卻以奇怪的眼光看著我，搖搖那油污的頭。

　　我說了這麼多，當然我對引擎是多麼外行，像一個白癡一樣，縱使我當國中工藝教員的日子裡，我一樣只懂得一點非常外行的皮毛。我曾在師大修過小引擎的課，約略知道進氣、排氣、點火、爆發的流程原理，但僅止於知識名詞的流程而已。我們在工廠團團圍住那個正在說明小引擎機件的功能、作用及它的位置的教授，由於上課的人數太多，把熱心講解的教授擠得密不通風，沒有搶上好位置的學生，像被遺棄的零件一樣，只聽到聲音但無法看到實際汽車引擎內臟的構造，然而這麼多熱心的老師的認真學習和熱愛上課，真是帶給授課的教授有著莫大的安慰與快樂。不知他們是真正想把所學的回去傳授給學生或是他們只為了積分而討好教授，或是他們真正需要汽機車必備的知識，就不得而知了。但不管如何，我們也只是看看

機器或圖片，像觀光客一樣東看西摸的，永遠知道一點皮毛而已。

　　我們上課的地方雖然設計不良，但永遠是那麼乾淨，每天都有工友輪流擦拭地板及窗戶，教授個個看起來都像是去機場送行的官員，乾淨、穩定而體面。不像我剛說的修車廠那麼邋遢油污，如果高尚的行為或場面，只是以乾淨不乾淨或體面不體面來下定義，那麼修車廠的工人只好淪為粗俗的人。在我們的社會裡，不管你在工作、知識或智慧上有沒有實力，基本上人們不在乎隱藏於人心的內涵，而只注重外表。修理機器和講解機器原本是一體的，而理論與實際操作的一致性，原本是面對機械的正確態度，但在我們社會裡卻是分開的。記得我以前曾經拆過一部報廢的機車，不但不會修理，而且忘了如何組合回去。儘管如此，我照樣得到我的學分，照樣站在講臺上講解引擎的構造及原理。其他的老師怎樣我便不得而知了。

　　像我這樣對汽機車原理十分不了解的人為何會那麼熱愛引擎呢？而且被稱為藝術家或畫家的人，為何又那麼喜愛如此冷硬而粗俗的機械呢？不怕貶低自己的身價嗎？一般學藝術的人，在我們社會很流行喜愛大自然的東西，樹木、花草、夕陽、落日、古董、佛像、古松、梅蘭竹菊，就像浪漫大詩人所寫的那種行雲流水的偉大意境，然而我卻不忌諱的說出自己喜歡的東西。顯然我並不是閒得沒事幹或是莫名的無聊才愛上這些粗俗的東西，在這些引擎為主的交通工具裡，雖然原理都一樣，但其外型卻有很多種，在臺灣有將近五百萬輛的汽車，將近八百萬輛的摩托車，但其外型看起來都差不多。人們購買汽機車都相當注意價格、耗油量、零件是否容易找，還有它的折舊率是否合理……。大部分中產階級的經濟計量，是多麼一致，也多麼符合流行的理性原則，也由於這種考量所造成小康

家庭的幸福，正是大部分的民眾樂意接受的，你很容易在各種
風景區的相片裡及各種團體活動中了解那種原因。或從郊遊、
烤肉、踏青、露營的豐足表情裡，看出中產階級安全、成長又
有希望的微笑。

　　顯然我的喜愛是多麼違反常理，正好是汽機車選擇裡最
糟糕的一種，我完全不喜歡，甚至是排斥一般消費者一致的選
擇，我天生厭惡大量宣傳的東西。我喜愛那種很特別造型的汽
車或機車，當然是指它的板金或顏色、線條部分。有一次我開
著沒事路過臺中一條很蕭條的街道，突然在一間很暗的店裡看
到一部非常古典、非常迷人的大機車，是一九六○年出廠的德
國製BMW機車，排汽量五○○CC，我立刻跳下車，帶著如同
發現寶藏般的眼光，癡癡的欣賞，我太感動了，它像一隻會說
話的動物，全身是發亮的漆黑色，在陰暗的光線下，不斷的散
發出一種極為古老的氣質。尤其油缸的感覺非常接近德軍的鋼
盔，它簡直是一件藝術品，一具充滿生命力的雕塑。以往我們
對於藝術品的觀念，一直集中在美術館的陳列或是與大量日常
生活無關的東西上，然而這部機車不但是一部機車，而且是一
件會載物頗為迷人的玩藝。我不怕你們笑，我看到它就像看到
情人般的立刻一見鍾情了；整個感覺毫無抵抗的被那心愛的東
西占據了，世界上愈特別的東西，它的麻煩可能愈多，而這可
能是我寫這部小說最有趣的地方。

　　我非常客氣的問候著機車的主人，他是一個看起來很冷漠
的中年人：胖胖的臉型中看來有種蒼白的膚色。不知他對這個
世界很失望，還是他的本性本來就非常冷淡無趣，他正坐在一
張鐵製的辦公桌前開著桌燈看報紙，這是我們社會常見有點知
識的保守人士常見的姿態，當然還包含自己不喜愛看報的偏見
在內。一副非常不愛理人的自我主義的樣子。

彰化學

「老闆？這部車子賣不賣？」我輕聲細語，盡量很禮貌很客氣的問著。他連瞧一下都沒有，也沒有任何回答，好像這個世界除了他沒有別人的樣子。機車店裡（這算一個機車店？）非常安靜，除了那一部迷人的玩藝以外，幾乎沒有其他東西了，好像還可聽到蚊子嗡嗡的飛翔聲從陰暗的角落傳來。在這等待回話的片刻中，氣氛是多麼沉悶嚴肅，像等待法院的判決宣讀一樣。雖然對方冷若冰霜，但我還是充滿希望，如果這部機車真是他的心愛之物，要不要賣，在短短的片刻裡，也是很難定奪的事。而且這部機車，以現在機車實用、輕便、防水、經濟效益的理性標準來看它，它簡直變成即將面臨陶汰的廢物一樣。所有骨董都有一個共同特性，沒有行情、稀少性，而且實用性很低。在臺灣這個社會裡，人們已普遍接受一種分工的效率，在很短的時間內可以賺取很多利益，並且在這利益的預估與保障賺取普遍的幸福。我欣賞BMW就像欣賞一幅畫一樣，帶著天真或近乎無知的眼光。我非常厭惡太普遍的東西，好像有太多的人留著一樣形態的髮型，蓋一樣的房子，穿一樣的服裝，每天說同樣的話，做同樣的事。我常聽到我們已非常流行的一句話：「臺灣已進入多元化的工商社會。」但在我看來卻是多麼單元化啊，因為人們所認定的價值觀是多麼一致啊！在獲利的過程裡，在生產與分配固定化的過程裡，人們不用有任何思考，不必要有任何感覺。因為那樣的模式已非常條理化。我甚至想車主在沉默中，甚至於不愉快的氣氛裡是否和我有同樣的想法？他是否認定我會是他厭惡的一般人中的一個微不足道的遊閒份子？或是他故做沉默狀而抬高價錢呢？

輕易表達熱情在這個社會是多麼危險的事啊！等待解答是痛苦的，我很單純的不顧自己的能力想擁有這部機車，因為我愛它，他俘虜了我的心，使我忍不住想占為己有。顯然的，我

因為喜愛而尊重的詢問，並沒有獲得對方善意的回應。他繼續看報紙，我真不敢相信，這樣一份充滿廣告，充滿資本家謊言的報紙有什麼重要的意義讓他看那麼久？不想直接表達排斥訪客的方法多得很，雖然假裝看報固然無聊，但這算是挺有趣的一種，至少所有報紙都深藏他們傳播上的生意經。幽暗的空間裡，彷彿傳來了像老皮箱那種腐朽的霉味。天花板的死角裡，隱約掛著稀疏的蜘蛛網，更增加一點古舊而懶散的氣氛。大概在我的人生經驗裡，能玩得起這樣的摩托車，也不是什麼泛泛之輩，也許他拿著少數人的喜愛來堆高自己孤僻的習性。也許他在其他生活上遭受更多的不如意，然後不動聲色的等待倒楣的對象。他假裝看著那份無聊的報紙，因為他已預料到我不會那麼早離開，我的喜愛寫在臉上，露出一副飢渴的樣子，並沒有預留任何後路。只要他沒有任何表示，他便可以像欣賞動物園裡的動物，安穩的欣賞著。

我已完全進入這個強烈的誘惑中，沒想到，我真的把這麼重要的熱情投入這樣不值得投入的一個泥沼裡。好像在人生的過程裡，把最不被重視的直覺與良心大部分浪費在這無謂的消耗裡。我承認，人在癡情的感受中，幾乎是愚笨的，我們因占有的慾望大過於自發性的想像力時，往往在那一段難熬的時光裡是空白，好像考試一樣只等待最後的答案。好像只等待一場激烈球賽的輸贏的判決。事實上大部分的觀眾只是以掌聲來掩飾他們脆弱的空白時間，一個最後的判決，代表一個終結的希望或失望，才可能滿足平凡心靈中的無奈，而我們大部分的活力也依循這樣無可理喻的最荒唐的結果。而我竟陷入這樣的期待裡，我已失去任何理性分析能力來面對這樣一個喜愛的思考過程或結果。剛寫這篇文章時，我已試著對機械的理解，忍受著不實際受訓的委屈，無能的工藝老師的遺憾來緩和我對機械

（某種可愛造型）的瘋狂熱愛，但此時已按捺不住，BMW500
迷人漆黑色澤、堅固耐用的美學永恆性格，代表德國文明誠實
的耐人尋味，甚至是完美主義的剛強造型就露骨的攤開在你的
眼前。尤其在幽暗的光線下，它隱藏於機械中的神祕性，卻有
說不盡的味道。我對它的熱愛已近乎於一種荒唐的一廂情願。
不知有多少次，每當我看到BMW500在任何一個地方，我總是
流連忘返的看了好多次。啊！真是百看不厭啊！我知道，了解
得愈多不見得會喜愛，但我已喜愛了，像墜入情網一樣，包含
了無數的錯誤，也在所不惜。我已承認藝術是唯一魅力，當然
包括了她的技術層次，也許這是失去藝術天分的人唯一慰藉，
它像瘋狗一樣的失去理性，尤其當我們潛入海底，望著那無底
深淵的迷茫世界，絕對殘忍的豔藍海底的無窮感覺，那也代表
著一股無盡的瘋狂力量，在那種不可思議的感覺裡，我們實在
很難用一種像學者或科學家，小心翼翼的在實驗室裡通宵達旦
的做實驗般，從玻璃鏡片的反光裡，我們感受到一股嚴謹的氣
息。過去我賣了大量的畫作，畫家與收藏家分別表現了獨自的
熱情，才能使這種不能溝通的價值觀落差產生了恨意。也許這
些使我痛恨的收藏家剛開始也具備了如同我迷戀BMW500那種
狂熱的需求，等待畫家的回應。所不同的我只是在畫畫與答應
賣畫之間的熱情並沒有中斷，我答應得多麼輕鬆爽快，這下反
而使尋寶者失去追蹤的樂趣，因為那麼容易得到手的東西，也
反而最容易被獵捕者看不起。在熱情的戰鬥裡，獵擊者的堅持
往往與被獵獲的困難度成正比，人們絕對會重視辛苦得來的東
西。這也是在現代消費市場裡失去對生命的耐心與對待萬物輕
浮的原因，因為廣告與資訊的轉變是那麼快得令人眼花撩亂。
我不知車主是天生冷漠的人或是他故做愛理不理的樣子，永遠
保持那種穩重而冷靜的態度。好像我性格的弱點毫無遮掩的暴

露在他的掌握中。我一直懷疑，人的熱情是否可以兩面使用？照理說：收藏這稀有摩托車的人其脫俗的熱情，已促成在世俗的世界裡讓我找到一個難得的同好或知音。他怎麼可能用那麼冷漠的態度來對待一個瀕臨瘋狂而癡情的人呢？

他不知把那份該死的報紙翻了多少遍，我敢說翻報簡直像挑小毛病的查帳員，他眼鏡已滑到他鼻樑的尾端，從那種老花眼鏡片的厚度裡，散發出一種無情而冷僻的感覺，彷彿一些不堪入目甚至是一流的報紙廣告從他鏡片裡反射過來，他不做任何可否的表示，好像我和他的BMW500在這一刻裡並不存在，他寧可維持那樣緩慢，無法獲知結果無奈的等待。好像一群捕野豬的獵者，團團圍住一堆陌生的草叢等待野豬的出現。果然他冷漠甚至是冷靜的估計是正確的，他知道我已愛死BMW不可能輕易走開。就像失約的愛情約會，等待中的情人雖然心急如焚，但愛情的渴望已勝過爽約的不道德。這也非常像目前臺灣國家定位不明的處境，製造很多奇奇怪怪的理由，使人們永遠也無法明確知道他們到底是臺灣人還是中國人，血統與政治的分別在哪裡？而執政當局便很容易利用這種模糊化的弱點，占盡了統治階級的利益。所有的答案好像都是神祕感的終結者，而很多的幻想力，甚至是虛幻的影像都來自於對神祕不明朗狀態的盲目猜想。

我蹲下去，又站起來，不斷的鑑賞著我的獵物，像欣賞一個愛人般的。從它的半禿圓的引擎蓋上，我聯想著德軍的鋼盔，德軍的殘酷已被他們的美感征服了，它的美感象徵著一種精神文明的重要性，像是尼采的超人哲學，也像德國表現主義的繪畫，其中抽象部分的精神性好像也無形中融入了BMW裡。其實對我已習慣臺灣人那種隨隨便便生活習慣性而言，我同時也享受了那種不認真甚至是輕浮的快樂，那種得過且過的

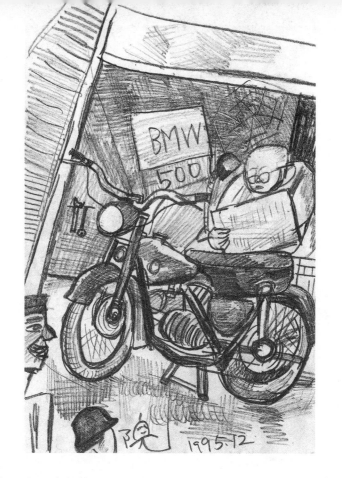

隨意，當然也包括了偷工減料的成分。當然基於反向作用在這
種文化裡，假藉著隨便而貪戀著人性墮落而腐化的錯覺，這是
我無法忍受的，可能這也是我愛上BMW的原因。

　　崇洋的罪過輕易的被肯定，但造成崇洋的時代悲哀原因，
誰曾去考慮過呢？BMW的油箱看起來是那麼實在，不論造型
姿態永遠與整部車配合得那麼好，它的板金是那麼厚實，而那
種厚度是一種必要，而不是誇張的浪費。車身的骨架最令人激
賞的是結構的均勻美感，簡直天衣無縫，換句話說那種力學的
功能與美學的配合，有種說不出的協調美。

　　不知這個高高在上的主人是否具有如同我一樣的感受？
不知道那樣的感受是否同時融合在他愛車的性格裡。當然在這

個世界上莫名其妙喜愛一個人或一個東西，或一座山或一棵樹或一個水池的人很多很多，其原因雖可以理性的方式分析、推演、理解，但由於喜愛而墜入一種要命的嚮往，其過程是天眞的，在那天眞衝動的進行中，它具備著更大的力量，是無法輕易阻擋的。也許這個冷漠的車主，這個十分高傲的人，他並不一定有我對德國工業文明，耐用、堅固、美感歷史淵源的理解。也許這樣的背景因素，充其量只不過是他直覺上的誤解而已，但不管如何，那是他不明究裡的一項喜愛。有的人並不輕易表露他的喜愛，因爲他感到對人坦誠是一種失去防衛的表現。在銀行、證券行、或任何辦公室裡，我看到無以計數穿西裝的人，他們盡量以客氣，或大家公認爲得體的方式，像書寫公文的形式來保持那種可以建立彼此安全感的距離。當然有些人把他的喜愛當成一種寄託。我看過釣魚的人、玩鴿子的人、玩狗玩蘭花的人，他們在那種喜愛中也容易忘卻人生的煩惱。然而那樣的喜愛，也必須有或多或少的族群、同伴共同參與。

　　顯然我的對象是孤僻的人，他有種完全靜止而冷漠的感覺，就像BMW冷僻的倒影，我眞不敢相信，他在自己的孤僻裡將會有任何想像力，也許他什麼也沒有，也許他眞的有誘惑別人的虐待狂。他像是個靜態的獵物者，那是不需流血流汗的捕獵方式，像個張羅在角落的蜘蛛網，等待那隻不小心誤入陷阱的昆蟲。但不！我絕對不是一隻昆蟲，我甚至是一個欣賞者，但絕不是那種看落日或看夜景可有可無的欣賞者。我感到眼前東西的美感，已觸動我熱愛奇特之物的某些素質，它是機械與感覺的完美結合。我不喜歡被一種表面的東西迷惑，我的迷戀裡當然帶著濃重的理性成分，然而我想這卻是一個孤僻的人無法讓解的，否則他怎麼可以無動於衷呢？

　　白色的牆壁因爲年代長久，而泛著一層淡黃的污垢痕跡，

雖然整個小店面布置簡陋，但沒有雜亂的感覺，也沒有類似美女色情的日曆海報，我看過很多有美女搔首弄姿與機車合照的海報，常常有種被欺騙的感覺，地板上雖然有乾涸機油的痕跡，但感覺上是乾淨的，那種乾淨帶有整潔勤於收拾工具的機械工廠的俐落氣質，牆上簡單的掛著修理機車必備的工具，所以與這部迷人的機車配合得恰到好處。

　　我也常常懷疑，幾十年來幾乎我喜愛的東西都是外國貨，我也特別偏愛美式的老皮鞋，常常在西門町的某些街道小巷，找尋越戰時代遺留的美軍用品，那些東西對我來說，不管實用或不實用，總有一種老實耐用的感覺，這對我被稱呼為臺灣鄉土畫家的人來說，是多麼可笑的事啊！怎麼自己本土的東西不愛，而偏偏愛上外來的東西？這是否是長期的被殖民的心態造成呢？我厭惡那種花花綠綠、專依賴廣告誇張而不耐用的臺灣貨，厭惡那種流行打折而便宜的東西，我並不否定它們在短時間內實用性的方便，但我總無法看到一種誠實而真心的產品。匆忙，除了附合一種現代生活上所要求的效果外，還能帶給人多少溫馨的美感？我站在路旁看著匆匆忙忙的汽機車飛駛而過，發出絕情的引擎聲，空氣裡不但烏煙瘴氣，而且充滿科技生活中的暴力，人們自引以為傲的科技，省時省力的生活，但卻是一種瘋狂式的愚笨，世界上主導的力量使人類變成一個毀滅性的大機械。人的生活沒有個性，換句話說，沒有自己獨立自主的一套，在更大的競爭中，人類追尋一個可以短暫滿足的答案。我在暝想中，發覺自我的幻夢是多麼脆弱，我尋求一種永恆的感覺，哪怕只是葉縫中的一輪明月，都會使我的世界變得清純起來，在這個時代，學會支配自己是一種幸福，當然它遠離了一般的社會價值觀，那是一種以自己的方式去找尋一種永恆的方式，莊嚴的力量，必須從整個宇宙無垠的觀點去思

考，什麼東西關始捕獲你的心？什麼事情在心中產生那種詩樣的感覺？我厭惡一種快速的產品，我厭惡證券行及所有的超級市場：厭惡所有的廣告招牌，在花花綠綠的顏色及幾何冷硬的形態下人們所要的食物完全忽略了勞動手工的滋味，那種產品並非依賴勞力的體會和內心的感動而形成的，而是一種現代人偷懶和投機取巧的方便所形成的。

我常常狂熱的希望我能以一個和動物一般的本能去生活，像古代的人刻苦耐勞的去生活，那是我與自然唯一對話的方式。透過軀體與雙手的力氣，你好像可以觸摸到土地的心跳與樹幹的脈動。我常常夜深人靜在自己的畫室傾聽著地蟲的叫聲，一個不可思議的世界，永遠的被匆忙喜愛資訊與廣告的現代人所忽視的世界，在現實中唯一可以溫馨的就是你必須專心的去感覺被人拋棄的世界。一群癩皮狗，在天橋下、在一個烏黑的角落裡活動起來，在那令人難過而淒涼的抓癢聲裡，你卻能感到一種不可思議的生命力，一股被拋棄的活力。沒有人知道坐在合作金庫前，老是把頭抬起來望著天空的那個骯髒的瘋子到底在想什麼？但可以確定的是一個個匆忙的商人，趕赴宴會、穿得挺體面的現代人，是從來也沒有擁有那個瘋子自由自在的世界。在忙碌裡大家拼命的湧往相同的目的，但大家只是充當一個分工而無聊的零件。瘋子的世界無法想像，此時此刻不管他想什麼，或是他的腦子一片空白，但卻完全獨立自主的活在他自己的世界裡。

長時間的沉默，使我對他的想像與估計失去了耐性，不管如何，這絕對不是善意的待客之道，他偶爾挖著自己的鼻孔，以便使自己的呼吸順暢，偶爾扒扒大腿的癢，這是看報的人經常有不自覺性的習慣，那些小動作，也表明了他不理會任何人，好像世界只有他一人的存在而已。我已不知自己在那裡待

了多久，難道愈珍貴的東西，都是那麼冷漠而不近人情？如果我以前能夠學習這個機車的主人對待所有占我便宜的收藏家，今天我也不可能活在充滿自我遺憾的悔恨中，甚至是自我墮落的地步中。難道人擁有可貴的東西，就必須同時製造更大的胃口來對待求真的人嗎？他的態度一直像冷硬的鐵門般的冷漠，在寒冷有雨的天氣裡，從沒有善意的大鐵門為你而開，尤其當你花完了口袋的最後一塊錢，而流浪在街頭的深夜裡，那種感覺更加強烈。我已開始懷著惡意，如果他最後不得不開價，那個價錢必然是我負擔不起的，好的藝術品如果不能以更清新的智慧與感覺來善待它，它將變成一個可怕的誘惑，也終將淪為有錢而無知者手上的玩物。

　　我厭惡自己的愚蠢，這種接近玩物喪志的心情像波浪般的起伏著。我的身旁不知什麼時候來了隻發著惡臭的癩皮狗，好像以瞧不起人的目光盯著我。

　　「老闆！開個價錢吧！」他連頭也不轉動一下，非常刻薄的揮揮手，我只好像隻縮了尾巴的狗默默的走開，這時天空正下著多日的毛毛細雨，我任由雨水滲入肌膚，冰冷無情的溫度冷凍了我的心。往後一個星期內，我經常做惡夢，我仍然念念不忘我的BMW，好像它的四周永遠充滿著高壓電，使我碰不得，好像我站在一個看不到谷底充滿雲霧的懸崖峭壁上，一不小心就墜入萬丈深淵。我常常在驚叫中半夜醒來，冷汗浸溼著我的枕頭。我甚至把長期對收藏家的恨意完全轉移到機車行老闆的身上，對於他的冷漠、無情，我甚至有連自己想起來都會心寒的惡毒想法，充滿了無能釋懷的腦際，他為什麼只把那誘人的玩藝擺在那裡？有問題，他為什麼不騎？他的體型為何與那機車完全不配？也許他是重度高血壓的患者，他不能騎那玩藝，不然可能因為腦中風而意外摔死在地吧？多少次我路過那

無情的店舖，好像他永遠那麼規律的坐在藤椅上看報紙，白胖的圓渾體態隱藏在寬鬆的睡服中，我保持故意裝作不在乎他的樣子匆匆走過，心臟難掩砰砰的跳動著，好像望斷無緣的愛人擦身而過。

有時，我不免反過來想，如果他今天輕易的賣我機車，我輕鬆的買到它，甚至是分期貸款，在家人妻子無法諒解的鬥爭中強制買到它，又怎麼樣？當然我不會再做惡夢，對老闆的恨意與屈辱也隨著慾望的滿足而立即消失，BMW的神祕、難得的感覺也立刻瓦解了。我也曾經擁有過一些在市面上難見的東西，但如今我又如何對待它們呢？它們大多已被我遺忘了，甚至躺在抽屜裡與床底下，與蜘蛛網與蟑螂、蛀蟲為伍了。世上得不到的東西，實在眞惱人，愈是得不到的東西，愈是想得到它。也許那個高傲的中年人已玩膩了BMW500，所剩的就是如何來玩弄別人，他知道總有一個特別的傻瓜正處心積慮、不知死活的誤入他的陷阱。啊！我的心裡，永遠有著無邊的慾望，也許這正是活下去唯一的理由。要使人與眞理做朋友，唯一條件便是懂得放棄，懂得遺忘，這是不是愛情的道理？除了占有以外，我是否能冷靜下來享受體諒的樂趣呢？我不斷的在我心裡交雜矛盾的過程中反省著，但卻如同酒精中毒，或吃檳榔抽菸一樣眞是不見棺材不落淚。

想不開！眞是想不開，明明知道，即使今天我擁有它，老闆意外的把他的愛情轉讓給我，這下子也等於把一個天大的麻煩轉交出去一樣。你知道萬一這部機車出了問題，也許只有德國人或他會修理，那些要命的零件將貴得離譜，如果我眞的擁有它，你大概不難看到我垂頭喪氣的推著機車在路上走，滿頭大汗，成為親人或朋友的笑柄或成為文藝界無聊嘲笑的話題。我的外表已夠邋遢了，從結婚到現在將近二十年，在親朋的印

象中，我從沒穿上像樣的體面的衣服，我的西裝只穿過一次，永遠那麼新的掛在衣櫃裡，只是尺寸完全不合現在的身材。沒有任何打扮得挺體面的淑女願意跟我跳舞，我的牛仔褲沾上好多顏色的油彩，沒有一條褲子在藝術的蹂躪下是完整的。常常因爲懶於洗澡，上衣沾滿著頭皮屑、檳榔汁與髮絲，常常有女人看到我如同碰上惡煞般的驚叫閃開了，比一個搬瓦斯的工人還不如。啊！這世間爲何大多數的人都只注重別人外表的打扮呢？就像他們只看到舞蹈動作的形式，而無心或無法深入體會舞韻的本質？我已說過了，我喜愛靜靜的感到任何圍繞在身邊東西或人物的本質，我靜靜的感到畫室周圍雜草旺盛的生命力，繪畫對我生命中的需要，從經驗裡肯定它的形式是因爲那種不斷生長力量的需求。我感覺到那樣的愛情已不知覺的轉移在畫布上，才能滿足我這遊手好閒的中年歲月。

　　人生的矛盾是生命力的泉源，你知道我是個不喜歡規律生活的人，我厭惡辦公室的生活，厭惡開會程序，我眞不懂，爲何這世間大部分的人每天都過著同樣的生活，過著沒想像力的生活而覺得幸福？難道幸福只是一種統一品牌的商品？人們不喜歡獨特，因爲獨特是最沒有族群性的一項冒險。我這樣瘋狂的愛上BMW是不可思議的事，然而我也知道，唯一能使自己內心解放的，也許只好不要再在乎他們。

　　我知道，對於我喜愛的東西，我是多麼自私啊！然而如果不那麼自私，我又如何癡情小心眼？幾天來，我已想不開了，愛BMW的心不管如何是解不開了，老闆也知道我常常從他的店面走過，但他始終郎心如鐵，我已變成他好像存在又好像不存在的獵物，他愈是冷漠，我感到愈加瘋狂，也許我需要去看心理醫生，太太勸我到公立醫院精神科去檢查看腦筋有什麼問題，她雖然很了解我有強烈的死心眼，但她絕無法理解，

那是我生命力的泉源，我因得不到它而充滿活力，吃不下、睡不著，心理醫生能爲我做的，可能將把我變成一個無趣的平凡人，也許心結解放了，但我也活不下去了。

一個多月了，這難熬的歲月，內心充斥著矛盾、無奈，我知道這種內心的折磨已使我筋疲力竭，我在自己的臥室裡坐立不安，在鏡前梳下了好多白髮，自畫像裡有著浮腫的眼圈，它們有一種解不開的迷惘，也像靜池中的漣漪一般由小而大的擴散出去，我眞不敢用世間的邏輯去探究一種奧祕的未知去了解我心愛的東西，就像畫畫一樣，一見鍾情的感覺是那麼非理性，似乎與人類正常的視覺格格不入，但是不合理的造型、色彩或比例，扭曲的、誇張的線條，卻能散發出不解的魅力。至今一直不明白，BMW絕對是引擎工業、板金工業裡一件理性的產物，生產這麼棒的摩托車，絕不能和畫畫一樣，用直覺的衝動去對待，違反其人體工學的實用性。同樣一部任何新型的日本重型機車，絕對有BMW最基本的功能，甚至由於科技的日新月異，其防震、防水、機械、齒輪、冷卻與潤滑系統其性能絕對超越BMW許多。爲何我明知它在這個時代淪爲落伍，跟不上生產線的玩藝，而我竟對它執迷不悟？

我想，所有的問題皆出於感覺已超過實用的觀念，它必然有某些文明的特質深深的吸引著我，這也是我在藝術上無法解脫的迷惘，如果冷靜有計畫的態度也是藝術自由形式的一種，也像所有冷邊藝術的絕情反抗著濫情主義的任性，那麼這個迷惘也是因癡情的盲點造成。常常我像一般正常的畫家外出寫生覽勝，我是多麼眞誠的想把所見的一草一本盡收眼底。我知道，爲了公平對待萬物，爲了不扭曲事實，我是多麼認眞，像刺繡的工人非常精細徹底的描繪，爲了補充體力我吃了兩個麵包和一瓶牛奶，爲了不使飢餓影響我筆觸的力道，工作非常順

利，汗水布滿了我的額頭，腋下與前胸都潮溼了，汗水與油彩意外的攪拌著。田裡的牛隻對我使著鼓舞的眼神，然而當工作完成時，那永遠也放不下心，永遠無止境的模仿，也只得勉強收尾。我在落日餘暉中望著酷似自然的作品，幾乎是失望透頂了。啊！它竟成為一個標本，是一件失去生命的拷貝，為何那種說不出迷人的自然特質離我遠去？那種也無法以語言述說的癡情何在？一切都靜止了，自然的氣味沉厚的感覺消失了，只剩下一層薄薄的表皮，大自然在人類的邏輯裡，真的像研究生物的學者那麼理性，或那麼駕御所有存在之物嗎？我們自以為耐性與專注，卻完全取代了本性天真的流露，我們實在無法想像辦公或行軍的人去面對自己真實甚至是野蠻的心靈世界，當我對BMW的愛情被藐視，就像任何人把癩皮狗與誠實的感覺一併驅逐，我覺得這絕不是人間善意的相處之道。

　　我要怎樣做才能暖化老闆的心？他真的是那麼絕情無趣的人嗎？也許他曾經在他過去的事業上受到重大的欺騙，吃了天大的虧，也許他也曾經如同我一樣，對朋友對任何人輕易流露出毫無防備的天真，他一定不是一個天生就心懷惡意的人，他也不自覺多少學習到BMW誠實的精神。然而，如今他害怕了，害怕所有接近他的人，除了那機車從不對他說謊以外。他在幽暗的地方獨自欣賞著他的寶貝，這是匆忙而俗氣的現代人或任何辦事員或土地掮客所沒有的空間，就像常常獨坐在合作金庫前曬太陽的那個瘋子一樣，安安靜靜擁有自己凡俗以外的天空。自我封閉對我而言，是件不可思議的事，因熱情而受騙的恨意，雖然在短短時間內一時想不開，但不管日子好壞都要過，臺灣的國際定位未明，很多人期待那個歸宿的答案，無形中卻增加統治者的神祕性，他們總是苟延殘喘的延長攤牌的日子。然而，這很不合我心急的胃口，我總是無法按捺住我的熱

情。以前不管我與畫廊老闆不滿的衝突有多少次，然而我仍然在一陣痛飲的模糊中又再度受騙失身，我的熱情很容易被掀起，毫無抵抗的，只要對方隨便說兩句喜歡聽的恭維之語，尊嚴便很快掉入他的陷阱。雖然我是多麼痛恨冷漠無情的人，但當我冷靜下來的時候，我是多麼瞭解他們的處境？我瞭解他們的冷漠、淡薄並沒有什麼惡意，他們也許只是想保護自己而不是報復別人。可是話說回來，他應該有所選擇，我並非什麼惡徒，只是他不瞭解而已，甚至是不想瞭解。這個老闆也許認為所有靠近他的人，都心裡有鬼，我偶爾躲得遠遠的，觀察他放下手中的報紙，調適他的眼鏡，輕輕的以他肥胖的手撫摸身旁的狗兒，那隻手看起來是多麼慈祥輕柔，由此可見他也有點人情味，對世間並沒有我想像中那麼絕望。

我想，所有的問題，該出在他對我什麼也不了解，只是那一面陌生人之緣，這和一部急駛而過的汽車的感覺並沒什麼兩樣。啊！我是不是應該想辦法來吸引他的注意力？我的樣子、我的服裝、我的表情、我那參差不齊的鬍子有什麼過分無禮不妥當的地方嗎？在我們社會裡，幾乎什麼都要包裝、什麼都要廣告，我對穿西裝、洗得乾乾淨淨，說話輕聲細語的人原本沒有什麼偏見，也沒有什麼惡意，只是因為自己喜歡或隨意的穿上一些粗糙的衣服，居然引起很多人沉默性的不愉快，甚至感到特別訝異，不知所措。常常在義賣的餐會上，只是因為坐在檯面上幾乎全是穿得挺體面、挺斯文、西裝革履的人群，感到自己突然失去交際的信心而渾身不自在坐立不安，突然感到一種弱勢者的恐懼而發抖起來。所以每當我面對那所謂正式的交際場合，我只好躲得遠遠的，隨便找個安靜而無人的地方，抽菸、嚼檳榔，把自己藏在幽暗的地方，哪怕只是面對一棵大樹發呆，也會感到心裡有種莫名的舒服。

　　我極不願意違反自己的本性來引起他人的注意，你知道，我極厭惡自己的不誠實，也正因為如此才使我全身無任何吸引人的神祕感。我認為自己的外形並沒什麼毛病，沒有什麼惡疾，如果我突然像政治人物或外銷商人或某某董事長穿起筆挺的西裝，在他的面前出現，也許他會為了社交的禮貌破例的和我談價錢，臉上露出客氣的笑容，可是我無法用這種庸俗的方式騙取我心愛的東西，我想BMW會諒解我的善意，而且這樣的包裝也太違背我做人的原則。如果到目前，我已打消對收藏家的恨意，也許我會想，他那麼熱愛我的畫的原因，正是我的外表及我的藝術並沒有欺騙他。我曾和一位收藏家外出勘查一塊山坡地，準備蓋起那耗費重資的鄉土美術館的預定地時，我從車窗內，望著那剛收成完美麗的農田時，鄉野的植物散發出無窮的生命力，與收割中的稻田土黃色澤交融出一幅幅感人的圖畫，此景此情也使我對他關懷臺灣鄉土的愛是多麼充滿信心，由於目睹鄉土的生命力將與他的藝術產生母子慈愛的對話，沿途的一景一物在此回歸大地的心情中幾乎感動的流下淚來。心想這種自發性的從土地裡長出的美感，也喚醒著鄉土美育的使命感，它充滿了我豐富飽滿的鄉愁心靈，啊！那一刻，僅只那一刻，我的印象是多麼深刻，我已經不再想賣不賣畫，或什麼樣公平價錢的問題，雖然身為人父有經濟上的尊嚴、那高價的房屋貸款，及還債的失眠，使我滿腦子充斥著預算的煩惱，但想著收藏家即將蓋起臺灣第一座鄉土美術館的熱心，我的心裡多麼安慰啊！那樣的感覺多好啊！從此我再也不用孤僻了，我不用再做美術使命的逃兵，我真希望我們的友誼，藝術上的知音，就這樣相互成長、保持下去。此刻我深深的感覺到，我一向自以為用心的張開眼睛去看的世界，何處不是美術館？這樣的信念對我而言是絕對的真理。機車行的老闆可能

和我以前一樣曾賣掉心愛東西，也是個受害者，但是我在心裡假想著，他不是收藏家，至少他擁有一件眞善美的東西，這東西是不會騙人的，它也正誘惑著我這中年人的活力，至少他沒有什麼大使命感，他沒有標語，沒有聲明，沒有口號。他像烤香腸的人，不斷的散發著猶如歸家溫暖的香味，即使他因此而提高了好幾個的價錢，像一個古董商的愛錢貪婪一樣，至少BMW不會騙人，他也不用鄉土來僞裝，因爲堅固耐用的特色也就正是鄉土精神的本質。

啊！我在內心掙扎了多少次，我不想讓這不合情合理的陌生感持續下去，我應該主動製造眞正接觸的機會，也許我此刻如同收藏家、畫廊的老闆、或其他繪畫收藏家，看中了喜愛的獵物。但我可以保證，我如同愛人般，我只想愛它，沒有其他生意上的企圖，如果我能擁有它，我將全心全意的保護它，管它有沒有零件，管它實用不實用，它在我心目中的意義，已遠離冷酷的機械性格，不知對方有沒有和我擁有同樣的感受。如果他只是以物以稀爲貴來釣胃口，來謀取難得的暴利，那麼他投注在寶物上的愛情，在我看來，簡直是天大的不值，我將成爲他最好的獵物，他必定難以考慮轉讓給我。至於價錢問題，可能無法商量而且變成折磨對方的酬碼。如果他眞的不想賣，爲何他故意把鐵門開一半？而且那一半正好可以隱約感到BMW的風采？啊！我愈想到那一半的誘惑，便使我坐立不安，我責怪自己，已經到這個歲數爲何仍然那麼容易受感動？它使我坐立不安，我總是很不放心的路過那裡，看看我的愛人有沒有被買走？雖然在臺灣好東西、好人總是那麼孤苦伶仃，那麼寂寞，但不管如何總會有人欣賞它。他們不一定像我愛得那麼瘋狂，但他們將不會對它冷漠。想到此，我便更著急了，總是害怕它被人買走，就像愛人突然間嫁給別人。

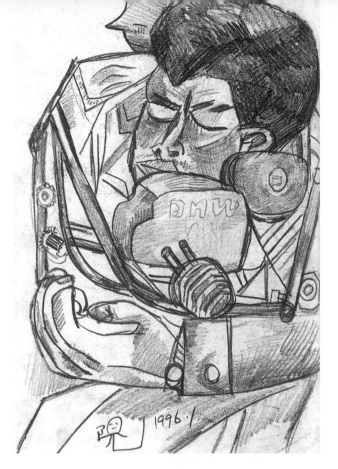

1996.1

　　我必須用一個與BMW有關的配件來吸引主人的注意，第一我看這機車缺少專用的後座皮箱，我知道，以我的審美觀點來看，如果有專用大皮箱的懸掛，至少可以增加車身的穩重感及襯托一種永恆性的古典美。但哪裡還能找到六〇年代的德製大皮箱？還好，以前在電影裡常看過德軍也常常使用這樣的摩托車，為了戰爭的需要只附加了邊車和機槍，但卻不需皮箱，除了郵差以外。當然我自然而然的聯想到德軍的鋼盔，可能是從它油箱的造型及大燈的圓弧感想到的。不怕你笑，德軍的鋼盔是我最喜歡的帽子，是我夢寐以求的東西，雖然在臺灣這個現實社會裡戴著它走在街道上，顯得很新鮮、很古怪，但它不失為最有安全性又最有個性的安全帽。但，天啊！我如何去得到這樣的

鋼盔？除非你住在德國，自己請打鐵店耐心打造。這將是一件比BMW更難得的東西，我找遍了我們城裡所有賣軍用品零件的商店，幾乎什麼都有，就是沒有這樣稀有的帽子，我只希望戴著它故意在老闆面前晃去晃來，看看他有沒有什麼好奇友善的反應，也許不幸他仍然看那無聊的報紙，只把我當成街頭常見的瘋子般的看笑話。

　　是的！我的熱情已被當成笑話了，我過去的收藏家已把我當成畫壇的笑話，因為我幾乎把我自認為美好的圖畫都賣給他們，我剩下什麼？頂多只是一股苟延殘喘的癡情而已，因為不懂節制自己的熱情與坦白，所以他們的作法我自己應負大部分的責任。就像所有真正愛臺灣，為了獨立建國民主自由無私奉獻的這些憨人，被殺、被關、被抓，把將近五十年無怨無悔的熱情奉送在政客們的大豐收裡一樣？當然我想得太多太複雜了，太泛政治化了。在臺灣，每個人都活在政治裡，但都那麼害怕政治，躲得遠遠的。今天我的問題面對的只是私人的嗜好、個人的戀物狂，在整個臺灣社會、政治的局勢大環境裡顯得多麼微不足道，而且在一般功利社會的價值標準裡，簡直和瘋人的世界沒有什麼兩樣，然而誰知道在我的死心眼裡，仍具備著極大的想像力，極囉嗦的自言自語，像寫一篇極不耐煩的小說的形式進行著。

　　日子在焦急、矛盾、患得患失的時光中度過，突然我在一個很不起眼，甚至是幽暗的軍品店找到了我的鋼盔，但絕不是真正的德軍鋼盔，而是一頂美製仿德的膠盔，很新很實用，但不耐看，只好將就一點，不然不知要找到什麼時候才能找到一頂像樣的，而且價錢還可以接受，我存下了太太給我三天的零用錢，過著像清教徒勤儉克慾的生活才買到它，大約兩千元左右吧！

當天，正是一個風和日麗的日子。我像小孩般得到心愛的玩具那般的快樂，從塞車行列的空隙中直奔機車行的店舖，陽光使得蕭條的街道注入一股活潑的生氣，生鏽的鐵門看起來有種古老而新鮮的感覺，使得冷酷無情的門面透出絲絲的溫暖。幾隻癩皮狗正吃食著門邊一些腐爛的食物，他們多麼自得其樂，爭食的活力減輕了疾病的痛苦。不像我全身充滿了焦慮、急躁。我戰戰兢兢的靠近店舖，很想裝成若無其事的樣子，奈何我的雙腳不停的顫抖著，好像有種使不上力的輕浮感，我見到自己在陽光下的倒影是那麼可笑，抖動的影子，好像頓時失去了穩重的信心。在距離門口大約有二十公尺的地方，我的兩腳顯得多麼荒唐無力，我真的害怕起來了，匆匆走過的路人以奇怪的眼光看著我，偶爾有些年輕人以輕浮的微笑瞧著一個荒唐的怪物。我的冒牌德軍膠盔，因為不怎麼合我頭顱的尺寸，太小了，使我的頭型增長了許多，看起來實在有點滑稽可笑，在強烈陽光的室外，門內的空間顯得非常漆黑，只遠遠的看到摩托車露出模糊不清的輪子。我拖著沉重不安的腳步慢慢靠近，好像正一分一秒的接近一枚定時炸彈或是什麼致命的地雷一樣，並且要裝成很自然不造作的樣子，我的內心更加害怕了，流出了冷汗。此刻，我只希望他抬頭看我一下，哪怕只有五秒鐘的時間也好，我確信自己的外形，一定有相當的吸引力，雖然古怪而滑稽，但對人沒有什麼害處，我已無法忍受一切的冷漠，我也不會相信人們就這樣失去好奇心而對固定或既有的價值觀有興趣。希望他們能轉變想法，不妨看看有何特別奇怪的事物。雖然我曾經或目前為了宣揚臺灣獨立建國的理念，而開著宣傳車到處宣傳民眾來聽演講，人們大部分卻表現得漠不關心，好像臺灣的存亡與他們無關，然而他們是活生生的臺灣人啊！真的，這是千真萬確的，臺灣前途大事，臺灣

人不關心，叫誰來關心啊！我的車子開得很慢，比步行還慢，比水牛還慢，但幾乎沒有人注意我，路旁機車店的人繼續他們手上的工作，賣檳榔的人繼續包檳榔，美容店的女藝人繼續她們頭髮的藝術，進出便利商店、在超級市場的人繼續他們那無限制的消費購物，路邊辦桌請客的人張羅他們的排場，我的宣傳車繼續播放著當天晚上新臺灣人巡迴演講的消息，但人們幾乎連看都不看，好像臺灣是如此安定、一團和諧，沒發生什麼事一樣，只要不激怒中共，就會永遠安康幸福一樣，好像我的宣傳車雖這麼大臺像開船一樣駛入鄉村小道，就像一部潛水艇一樣，沒有任何異樣。啊！臺灣人你們在想什麼啊！為何連一點反應都沒有？臺灣難道不是一個國家嗎？難道她只是中國的一省？你們願意當真喜歡接受那樣可怕的專制統治嗎？今天臺灣政治再怎麼腐化，再怎麼官商勾結，教育再如何的僵化、教條，黑道、金權再怎麼盛行，道德再怎麼淪喪，都還可以透過政黨政治建立制度徹底來改革，但一旦臺灣被中國併吞，我們什麼機會都沒有了，到時候連這可憐、這短暫的安定，像美容院裡安心的理容，都沒有了，大家四、五十年來不管多少的努力，累積了多少財物金錢或房產，皆化為烏有，你們到底在安定什麼？

　　難道冷漠是一種疾病嗎？是一種瘟疫？我實在無法理解、無法想像，我的車子行走在一個小小村莊的巷道裡，心裡感到萬分寂寞與悲哀，就像現在的心情一樣，所不同的我此刻仍然抱著希望，抱著那幾乎是可憐而好笑的希望，而坐在宣傳車的駕駛座位裡，我卻覺得萬分絕望。國家的存亡比什麼都重要，它關係到每個人的安危問題，所以希望愈大，則絕望愈深，比起我這私人的戀物之情，我的麻煩我的問題又算什麼，真是微不足道。記得當時鄉間的街道愈行愈狹窄，車窗前有著粗糙鋼

筋水泥的鄉下樓房與古老的三合院交雜並錯的唐突村景，感覺非常醜陋與不協調，我的心情更壞了。偶爾從幾棵殘留的香蕉樹碎葉裡，還可以看到幾隻小鳥跳躍著。風吹動著遠處的竹林，一排排的木麻黃樹，才使哀傷的心情緩和下來。道路上到處可以看到生鏽的鐵條、鐵片、廢棄的汽機車、塑膠垃圾、骯髒的雜物及無人理睬的動物死屍，一股濃濃的惡臭從飼料雞場傳來，從這些景象看來，這幾乎是臺灣無論鄉村或都市或任何社區的髒亂，看來，我已了解那種冷漠的背景因素。一種極為貪婪的臺灣現代文化，一種短視獲利自私無情的文化，已深深的駐留於人心內。想到此，我真想把擴音機關掉，因為在如此殘破、難看的空間裡，這種宣傳的聲音使得環境與心情更加雜亂起來。尤其車行在偷工減料坑坑洞洞的顛簸路面。至今想起來，那種心境的惡劣，可能就是我不小心把宣傳車開入田邊臭水溝的主要原因。演講會設在村子裡一間用水泥瓷磚、塑膠、破璃片裝飾新蓋的非常難看的廟口前舉行，時間是晚上七時半，但直到六時半左右，我的車子還陷在臭水溝裡，進退不得。

　　啊！老闆啊！請不要拒絕我，看我一眼吧！我不會再想到國家大事了，我絕不會把辦演講會的情緒帶到你的面前，這純粹是你我個人的私事，請你通融一下，看我一眼吧！你也許會喜歡我的帽子，即使你不了解這帽子與機車之間有著他們歷史上、美學上、實用上的密切關係，而且如果你騎上BMW，需要一頂可靠的安全帽，什麼帽子能比這一頂更適合？我在心裡祈求著，雖然我與那刻薄的鐵門那麼近，大概只剩下七八公尺吧，但感覺上卻是那麼遙遠，在我的感覺裡，在我任性的想像空間裡，數計式的距離，並非真正內心的距離，否則我們如何計算宇宙的無限？我活在主觀的感覺中，更肉麻的說，活在

愛戀的感情裡，這短短的距離，可以說非常近，或是無限的遙遠，而它卻只存在一念之間，像宗教般信念，把想像肯定成信仰，但這決定權已不在我自主性的範圍內，決定要不要和我見面聊聊，即使車子不賣，我便已心滿意足了。最糟糕的是我必須無限的等待，而答案永遠成為未知數。所以我只是窮緊張，好像面臨一種決定性的審判，而這要命的審判並沒有發生在雙方的互動上，而是我心裡的自我設限。這是戀物之情的幻想，而且想像得愈深，則那種期待的痛苦便愈大。也許對方一開始根本就不理會任何陌生人，就這麼簡單的一般凡俗的道理，不管我對他的想像是出於善意或惡意，不管我想像的內容是貧乏或豐富，他的頭腦也許像一顆古老的大石頭一樣麻木不仁，沒什麼感覺。人與人之間不管產生什麼樣的關係，至少他們一定要有種共識，一種同樣的猜想，或是相同的行為與動作，由於每個人不得不花更多的精神，以冷漠自私的態度來保護自己，它使所有的想像變得更加孤單，人們在多數流行的風氣裡，找到一種庸俗的共通點，譬如對名人、流行崇拜的依賴，對於那種不用心思而能輕易逗笑的歌星秀，就傻呼呼的笑起來了，也藉此來保護自己。在我們社會裡，人們盡可能找到隨波逐流的共通點，庸俗不但可以掩飾內心的空虛，而且還可以製造多數的喜好，掌聲裡常常有股盲目與熱情的混合體。人們盡可能避免特殊，事實上他們也無能特殊，有太多的人塞了五小時的車去觀賞陽明山的櫻花，很多人塞了八小時的車從臺北趕回南部吃年夜飯，大家都堵在一起了，毫無選擇動彈不得。

　　我已經看到他了，不用說內心更加緊張起來了。突然間我那白日夢式的想像力好像失靈了，腦子裡空空曠曠的，一點感覺都沒有，只聽到心跳的叫聲，像讀秒的限時炸彈，我的額頭布滿了汗珠，在陽光下閃爍著。雖然在這麼冷的天氣裡，他

像往常一樣，加上了一件像運動員常穿的那種棉質外套，仍然坐在那破舊的藤椅上看報紙，他拿起桌上的老花眼鏡，用一張衛生紙擦拭著沉厚的鏡片，不慌不忙的掛在他的耳朵及短短的豐肥滾圓的鼻樑上，連對我瞄一眼都沒有，他的臉色跟平常一樣，洗得那麼乾淨，彷彿還帶點剛從被窩裡遺留的餘溫。微弱的光線，在他的臉上浮出一種虛弱的中產階級的顏色表情，有種靜態與冰冷的感覺。突然我的心都快碎了，胸口淌著汗水，我已經自嘲式的表演到這裡，像荒唐的默劇，但卻一點點吸引力也沒有。頭上的膠盔在寒風中搖晃著，好像要浮上來，像一個不穩定的瓷碗，隨時甩脫不合尺寸的頭顱。他仍然繼續偽裝若無其事的不斷看報紙，當然如果前面有臺電視機，他也必然放下報紙改看電視，我從沒看過這樣沒有表情的人，突然他像一個用膠質或什麼金屬做的人一樣，五官只是鑲在一團圓渾的肥肉上，一動也不動，聚精會神的閱報，室內靜悄悄的，天花板上的一隻壁虎好像黏在平面上癡視著牠的獵物。我好像面對一個死亡的世界，記得以前在紐約的人行道上看到一具非常酷似真人的翻版雕塑，非常有現代冷漠都市人那種行屍走肉的感覺，透過乾淨透明的大玻璃窗，反射著一種冷酷的感覺，與眼前的世界是否有同樣的氣質？那樣的感覺像冷凍庫般的把心裡燃燒的熱火澆熄了。

　　我常聽很多收藏家在背後批評我的畫量太多，創作太快的原因，大概是我對熱情的衝勁是完全無法剎車的，我無法一邊喜愛蘇丁的、梵谷的、杜庫寧的藝術，又一方面喜歡契柯洛斯、硬邊藝術的畫。在熱情的創作裡，有種無限的感覺，好像一種接近爆炸的快感，好像把油門踩到底，飛馳在高速公路上那種永恆又短暫的快感，然而不管如何也只能拋開一切集中精神才能維護那樣的快感。熱情中我立刻喪失了思考力量，但卻

使得感覺變得非常強悍而單純。我痛恨這樣的冷漠，尤其是這種好像掩飾什麼微弱的無能的懦弱，此刻我已快控制不住，真想用力去踹著鐵門，如果我立刻爆發無法控制的脾氣，我真不相信，他仍然會無動於衷嗎？我真懷疑，冷酷的面具裡，還剩什麼熱情？我常常看到令人感動也非常冷漠的雕塑品、油繪，我也一直想了解，這樣嘲諷式的都市型藝術品，除了構想、精確的設計與意念外，是否具有與我相同的熱情去完成他們的作品？或者只是頭腦裡的設計與意念？也許這個老闆內在熱情，也許他的冷漠有不得不面對世界一種說不出的苦衷，然而他就是那麼固執，任何有關我正製造人情味的努力，一點都引不出他的興致。

當我的收藏家那麼庸俗化只因為看穿我不懂得釣他們股票商的胃口，只因為我再也不新潮、不神祕而遺棄我，使我的熱情無法攀緣任何寄託的對象，這是否是一種人間殘酷的真相？也許人類面對熱情的利用，才能達到政治上的目的，我站在那裡猶如一個受刑的囚犯。好像看到一個宣判案件的法官，突然我感到自己可憐的尊嚴受到極大的侮辱。

你知道，自從我離開美術圈，離開那處處充滿交際應酬、成群結黨的藝文界，我已經至少有五年的時間，過著與世格格不入、安靜而孤僻的生活。然而我孤單的累積，卻造成重歸人群的一種期待。我多麼謙卑的期待人們善意的回應，在寂寞中發洩我的熱情，溫暖了我瀕臨冷漠的心。我知道，照一般人的看法，我處事的能力是非常低的，低得連自己都不敢相信。因為在生活上的邏輯、順序，可以說完全為多餘或無用的想像及熱情所取代，我曾經把麵包車開進田裡面，又在泥巴中撿拾污黑的麵包，我的羊群吃了剛噴農藥的鮮草，為了逃債我又離家出走。

買臺機車居然是那麼麻煩，那麼心事重重，其心路歷程竟然可以寫一部小說，未免小題大作，故弄玄虛，其實買賣是最現實的，最乾脆的，不要就算了，如果你不得不有種暴力的傾向，頂多把老闆拖出來揍一頓就算了。的確在臺灣，你對於忍無可忍的事，也只有三條路可走，類似統獨之爭文字遊戲。一條路，這是大多數人走的路，即忍氣吞聲、聽天由命、隨波逐流把悲憤轉化為懦弱與永遠的奴性；第二條路保持沉默、故做神祕、故做麻痺狀，伺機與對方合作；第三條路，只好不計代價和他拚了。然而那股龐大的惡勢力是不可思議，除非你不要命了，就像面對黑道、財團或收藏家一樣，我只好滿懷惡意，我真想把這代表自私拒人於千里之外的鐵門炸掉，然後自我了斷，我知道一旦發生那不堪設想的後果，必定圍觀更為多看笑話的人，他們將會把平日的不愉快、不滿意或任何怨氣全部轉移在你的身上，化做一種嘲謔式的好奇心。

回想起來，我是個真正沒有用的人，我是個很少發脾氣的人，通常我喜歡將自己的不滿轉化成美術創作或寫作的力量。在我的記憶中，我頗能體會父親的心情，他那種逆來順受的不愉快，常常表現在一種不會傷害人的粗魯中，也許他一貫做事的草率作風，正好反應積壓在心中的不滿。他是個極端沉默寡言的人，偶爾有種順從母親責任口吻的傻笑，他輕易的把被責罵的不滿轉移成一種發洩式的命令，叫我去清水溝，幫他用鐵絲綁著絲瓜棚竹製的支架。三十五年前的一個夏天早晨，我心不甘情不願地與父親共同架設絲瓜棚，雖然忙了一個早上，汗水溼透了衣服，但整個棚子因為在心情惡劣下勉強搭起，它搖搖晃晃的，隨時都會垮掉，經過商量有些部分必須重做。父親命令我按住小梯子，但因為我沒寫習題被母親用細竹子打了幾下屁股，心中非常不滿，以致於按住梯子時，心不在焉，突然

竹梯鬆動了，父親從大約三尺高的地方跌下來，剛好壓在我身上，父子倆只能從泥土地爬起來。我從沒看過父親發那麼大的脾氣，他大聲罵了幾句：「沒有用的東西！」那聲音響亮得驚動所有停在樹上的鳥，連在屋頂上行走的鴿子也飛走了，還好我沒有受傷，只是整個絲瓜棚不堪一拉地倒下來了。我知道我只能忍氣吞聲，我不能隨意爆發脾氣，如果控制不住可能會毀去所有，這點我與父親的性格是相通的，從晚飯後傳來客廳裡父親微弱的琴音，我諒解了那種父愛溝通的方式，也許這正是日後我種下愛藝術的主要原因，非任何言詞可以解釋的。

　　母親專制跋扈與她的母愛責任感是並行的，她愈對我用心愈照顧，愈多的叮嚀與警告，我便愈受控制得喘不過氣來，那種責任感，是非常社會化、世俗化、面子化的、樣樣都得得第一，強烈不認輸的性格。母親經常提起她日治時期上小學在班上的成績都得第一，並且連任六次班長的紀錄，那種領導統御的光榮使命感，在她的能幹的生命力裡，連她自己也不覺得有任何不妥的行事作風。她曾經在十五、六歲時從龍眼樹上跌落入圳溝裡，而面不改色，自行游回岸上。說也奇怪，也許這正是她嫁給我父親最主要的原因，或許是性格上的互補作用造成的緣分。我當然也繼承了母親那種強悍生命力的血統，但我卻十分厭惡專制，我很厭惡被命令，但我了解那命令並非來自我父親，而是母親威力的轉移。

　　差不多二十年前吧！那時我已結婚生子，並且在我們縣裡的某一個國中任教，有一年中秋節，母親好意的買了一些賀節的禮物，一盒月餅及一串香腸，並且託我一定要在中秋節以前，將此禮物送到校長的家。當然校長很客氣不見得會接受這樣節日的賀禮，但至少也是主從之間聯絡感情的方式，而且也是表達對長輩的一種敬意。我心想，無論如何，我實在無法對

這樣的校長表達任何敬意，記得當時在修完工藝科教育學分後，我深深的感覺到我所得到的知識，只是課本裡的一種表面知識，而非實際面臨修理小引擎的眞正經驗，我對它仍然只是一個修了學分的門外漢，如何站在講臺上假裝成一個專家？我看過校長一副道貌岸然的樣子，他一邊砍樹，一邊要綠化校園，你知道要我隨隨便便對一個人產生敬意並不是件容易的事。說實在的對這樣校園建築物的樣式、植物的生態整理、升學主義、補習賺外快盛行，如此醜陋惡行泛濫的國中，要我對任何人產生敬意是困難的，而且我也只好一天天痛恨自己的懦弱，即使強制要我去尊敬這樣一個校長，頂多只是順便聊上幾句。在臺灣物質如此橫行的社會裡，我更不願意用如此可憐的禮物去討好可憐的人際關係，我十分難過，本想當面拒絕母親保護兒子職業安全的好意，但你知道，我和我的父親一樣，逆來順受優柔寡斷，並且害怕母親生氣，便十分委屈的答應下來。

　　我把那難受的禮物綁在摩托車的後座，為了怕別人發現，用一塊不透明的塑膠布包起來，那天晚上，正好是中秋節的前三天，街道上的小孩已玩起了沖天炮，一種時代改變中的過節氣氛洋溢著我們的村莊，雖然距離眞正的節日還有三天，但月亮圓圓的高掛在天空，沿路吹來涼涼的夜風，如果沒有那種做教員像做奴才的心情，如果不要有禮品、面子、不正常的教育生態，或害怕校長不高興的心情，這該是多麼迷人的夜晚啊！街上的樓房看起來像是坐落路邊的大型燈籠，發出透明溫暖的燈光。老天啊！我的心情卻是多麼沉重難過，騎著機車一點也不輕快，我愈想愈不對勁，憑什麼我得送這該死的禮物？害怕他特別注意我？害怕他老羞成怒找我麻煩？於是我騎不到五公里，便轉向一條漆黑、沒有路燈的農路去了，月亮看起來已不

再那麼圓了，好像對我這突來的轉變，破壞人間大和諧很不諒解的樣子，我騎得飛快，沒有什麼目標，風在耳際裡咻咻的叫著，我彷彿感到自己的眼角流出淚水，不知是悲哀還是夜風的侵襲，只是心中一片慌亂，我感到違背母意的那種恐懼，侵犯著人情世故的生命力，對校長不禮貌，甚至是一種藐視，使我全身感到十分輕浮，我的車子停在一個無人的偏僻的荒地，眼前一排排黑壓壓的木麻黃樹，海面颳動著淒涼的風聲。我很想把這該死的禮物拋棄在野地裡，讓野狗吃得痛快，在我的想法裡，這一定比送到校長家爽快多了，而且至少可以使一群野狗享受短暫飽食的快樂。但後來我又改變主意了。萬一這地方偏僻得連野狗都不想來，豈不白白的浪費這麼好的食物嗎？想著想著，我只好把車子騎回學校來，雖然我們校長有著一般人說頗有長者的風範，但我就是非常討厭那種故做威嚴狀的冷漠，那樣的表情好像也故意壓抑著給部屬的任何一絲絲的笑容。還有他那令人討厭的西裝頭，他永遠抹上一些發亮的髮油，雖然他的頭髮已稀疏到不需要任何髮油來固定他的髮型。他把所有學校的樹修剪成整整齊齊的幾何方塊，好讓那樣的整齊配合那種發令式的威嚴，這些種種僵化教條化的黨國作風令我十分厭惡。那天晚上我與孤單的值夜老師共同分享那麻煩的禮物，並且喝得酩酊大醉。當然我接受事後母親的狂怒、校長的異樣臉色、同事們異樣的眼光。我們之間有種無法諒解的誤會與距離，然而那也正是我辭去教職的重點原因之一。我這點私人難言的小故事，主要證明我並不隨便公開發脾氣，我承認對於不順心不滿意的事，我不會爆發要命的衝突。但至少我會黯然離開而不傷人。所以，雖然老闆這麼不解人意的對待我，我雖難免對他有種惡劣報復的想法，可是從不會實現。

　　想著、想著……一不小心我那不合尺寸的膠盔突然掉下

來，在人行道上發出極清脆的聲音，安全帽在地磚上滾動了好幾圈才停止，我被這清脆聲音驚醒了，這聲音不止是一般物體墜落的清脆，而且是具有決定性的清脆，它比我小時候在母親前打破任何碗碟的聲音更具震撼力，而且也從失意的往事裡立刻拉到無情的現實來。這聲音一定可以使老闆嚇一跳，尤其在這種冷漠而平靜的定格裡，受驚動是很容易的事。他一定會想到他心愛的機車有什麼不對勁，他鐵定要跑出來看一下發生了什麼事。雖然我那麼勉強的戴上不合尺寸的膠盔，使得我的頭變得多麼可笑，在正常的視覺裡變得多麼荒唐。這種突來意外的掉落，這種唐突的窺伺是極端不禮貌的。事先也沒有約定，也沒有打電話是很難使人接受的騷擾，縱使把我臭罵一頓，我也無言以對。此刻，我只希望他放下報紙，衝出來看看發生什麼事，我的膠盔在人行道上已經停止旋轉，像隻翻了身的烏龜，它多麼唐突與環境非常不搭調的躺在那裡，我甚至不去撿它，因為我如果立刻去撿它，萬一老闆出來，也許看到我正撿自己的帽子也就不計較了，說不定他可能冷冷的看我一眼，立刻關下那重重的鐵門。至少有一分鐘，不！也許有三分鐘，你知道我不十分清楚。一個雜亂的人，一個魂不附體的人，是完全沒有什麼時間觀念的，反正，時間過得非常緩慢，室內靜悄悄的，老闆一點反應也沒有，他一動也不動的繼續著他的閱讀，我從來沒看過這麼麻木不仁的人。難道他是個重聽的人嗎？或正在修練什麼內門的氣功嗎？他真的連一點意外的興趣都沒有嗎？我果真一點也都不能引起他的注意嗎？他的興趣超過了任何一個走過的路人嗎？這奇恥大辱的恨意簡直不比我對收藏家或美術界更糟，那個早上我草草收拾這屈辱的殘局，失去觀眾的失敗默劇表演，失魂式的回到家裡，我像一個行屍走肉的人，還好沒有什麼人來煩我，否則可能有人會倒楣。

　　我深深了解，以臺灣現實的觀點而言，我是個與社會如此格格不入的人，我已是一個徹底無望的人，那種失去希望的感覺，當然是日積月累的成果，日常生活的屈辱，我還可以忍受，可是當我最重視的事情或東西被忽視時，我的藝術、我的教員風格、我的戀情，我是多麼無法在心裡取得應有的平衡。突然間，任何樹木的葉子不再翠綠了，它們沾滿了灰塵，幾乎所有可見的東西像失去生命的垃圾，一種極為頹敗的受傷感像中毒的河床，幾乎使我失去節制。現實上的挫折，不能或無能以現實的方式來處理，也只好有種毀滅的性格傾向，我天天喝酒、吃檳榔、抽了好多包香菸，不知是我已被這些毒物控制，還是我把它當成毀滅自己的寄託。你常常可以看到我在一些老酒攤前喝得爛醉，與一些被我們社會認為最沒有用的人稱兄道弟。在酒精的麻醉裡企圖放棄BMW要命的情結，至少傷害自己比傷害別人更沒有良心上的負擔。收藏家、校長……這些人的形影在我酒精的發酵中，好像個個都已不是我心想的惡徒，他們突然變成田裡面的稻草人或白鷺鷥，每個人可愛極了，機車行的老闆更可愛了，他在我醉茫茫的意志裡，居然像長了翅膀的聖誕老公公般的搖著慈愛的鈴聲自天空降落。天啊！在我獨飲中我突然與所有的怨情大和解起來了，突然不記前嫌般的變成好朋友，所有新仇舊恨都展開笑容，伸出友誼的手。整個老酒攤背後的關廟，已不再神祕、幽暗，突然金光閃閃的左龍右鳳的像天空般的為我而開，一切都是可愛極了。啊！可愛的酒精，妳至少短暫的從我狹窄的仇恨中，救贖我失落的靈魂，我真希望酒神的力量不要停止，永遠不要停止，不要讓我再度煩惱操心。我心愛的圖畫、BMW、小引擎的學分、建國的理念是徹徹底底的身外之物，你看現在我不是好好的嗎？沒什麼牽掛、沒有什麼損傷？重要的是我在酒國的幸福中重拾一種愛

人如己的慈愛，雖然五六年來我幾乎沒有任何收入，我厭惡畫畫，也厭惡上班，厭惡一切一切的謀生方法。大概也是如此，逃避面對妻兒的責任，才使我有時間想東想西，自尋煩惱。我希望自己的物質慾望降到最低，希望我只吃一點東西，像所有草食動物般那樣簡單的過活。太太給我的零用錢，我還好可以節制的使用。有時我不免暗地裡佩服她那種慈母般的耐性，那種好像看穿世間一切罪惡的鎮靜。有時她獨自開車至北部，幫我在求學的兒子們洗衣服，清理房間，表現了母愛的無遠弗屆！我對兒子們的疏遠的內疚也一併在她默默的行為裡稍做彌補，那種獨吞所有生活苦楚的耐性，使得我這孤僻的藝人，可以有空間為所欲為。這樣的內疚，我也毫不客氣的轉移在酒桌上，我喜歡夜深獨飲的情調，在我家鄉裡，我幾乎沒有任何朋友，頂多只是普通一兩個閒得發慌的朋友，由於年齡接近，所以輕易的回想往事，共同分享甜蜜的童年。

啊！我是多麼墮落，我只能渴望平靜而本分的生活，但我一點也不守本分，我害怕酒醒，我害怕清醒，我害怕正常的邏輯觀，每當我回復常態，我的心裡便充滿了恨意，我知道只要我再喝些酒就好了，但我厭惡成為菸、檳榔、酒的奴隸，盡量克制自己也可以證實我處事的能力。有時我故意拒絕朋友的邀約，想考驗自己有多大的能耐。收藏家的往事，已深深的埋在無可挽回的遺憾中，剩下的當然是這該死的BMW的老闆。我現在對他已無任何寬容了，無論我再怎麼表演已不再引起他的注意了，我不再有任何可愛或荒唐的回應，我已經看破了，對待冷漠無情的人不需要有任何善意的誘導。

大概一個月前吧！我在臺北閒逛時，無意中在一樓樓房的階梯上，看到一名十分熟悉的反對運動的義工坐在臺階上不知在想些什麼？由於天空正下著毛毛細雨，無法看清他的表情，

天空一片灰茫茫的，但他的樣子雖然不怎麼特殊，但卻是有著兄弟般的親切，我打著傘慢慢走過去，沒想到幾乎還距他尚有三十多公尺遠的地方，他便驚喜的跑來跟我握手，啊！那一刻我是多麼高興，他穿了一條又舊又髒又有破洞的牛仔褲，強力的手勁雖然難受，卻使我感到一種非常溫暖厚實的感覺，沒想到街頭勇士的下場竟是如此孤單。我們相見高興了停呆一兩分鐘，不知要說什麼才好。

「你不是那個最衝的錦雄兄嗎？怎麼一個人在這裡？」我看到他的眼眶幾乎已經溼了。不知道是雨水還是淚水，好像隱藏著一種無法用言詞表達的悲傷，他告訴我他已經好幾天沒有吃飯了。我說現在已經很少人絕食靜坐，而且很多人也認為靜坐的抗爭階段已經過去了，反對運動的檯面人物正忙著與惡政權妥協，沒有人再相信街頭抗爭與街頭靜坐能喚醒什麼人民的良知，頂多只成為路客的笑話而已。

「你怎麼好幾天沒吃飯？沒錢？阿雄兄。」他點點頭，臉色有種歷經滄桑和酒精輕微中毒的感覺，他好像極困難的終於說出他的困境，雨水夾在他臉上的皺紋裡，一種勞動者與流浪者艱困的表情湧現在他的臉上。自從立法委員選舉以後，他便回自己的家鄉宜蘭，幾個月來一直都沒找到什麼像樣的工作，家裡又非常貧困，父親的醫藥費又是那麼繁重，只好再回臺北來，看看選上立法委員的老朋友，能不能替他想辦法，沒想到那些已過關的立委，假裝不認識他，對他的態度非常冷淡，連借一千元暫時當車費都沒有，我聽完以後，覺得很痛心，以阿雄兄的個性，絕不會隨隨便便開口求人幫忙，他一定把以前同甘共苦的立委當成自己的兄弟，才破例出口，他是一個十分勇敢而老實的人，沒想到多年街頭抗爭運動無私的奉獻，換回來的卻是那麼絕情的對待。雖說無怨無悔的當掉自己的青春幸福

面對坐牢的威脅，但人畢竟是人，我只能無用的安慰他，靜靜的塞給他我唯一的一千元。我突然想到中秋節前的禮物，至少眼前的這位兄弟是我唯一認為可以接受這樣禮物，值得尊敬的人。他幾乎掉下淚來，一切都不用說了，也是我預料中的事，對於滿身傷痕的我，我當然是頗能了解這種人間冷暖的事。我看他逐漸遠去的背影，瞬間沒入匆忙的車陣人群中，在茫茫的細雨裡，我們短暫的熱情也瞬間冷卻下來。

　　啊！一切都無法挽回，我已說過多少次了，在我們的社會，冷漠像是一種流行病，你絕不可把它當成存款或儲蓄一般來看。相形之下，機車老闆的可惡與立委的翻臉不認人相比，是多麼微不足道，但我就是吞不下這口氣，我讓自己惡劣的情緒在內心裡發展著，雖然我有將近一兩個月的時光不想走近機車行，我故意忽視它，我知道BMW是無辜的。我一定要讓那個自以為是、唯我獨尊的老闆，遭受一種難堪的報應。以宗教的立場而言，所有的報復顯得多麼抽象，升天堂或下地獄，這是所有善良人們的想像而已，於事無補，一般人的宗教觀是因為法律缺乏公義或面對惡勢力的無奈，怕事而產生眾蒼生的無力感，弱勢者的受傷程度是與宗教的幻想力成正比的。換句話說，現實面的受傷度愈重則其想像力愈豐富，我們從十八地獄圖可以看到窮兇惡極、鬼哭神嚎的地獄大懲罰，慘不忍睹的圖畫裡，就可以知道在我們的歷史裡，淤積著多少民怨，然而對於一個近乎酒鬼的我，除了虔誠模仿寫生圖，可以轉移那種深深的怨氣外，其餘的時間我仍坐立不安，在那股不安的情緒裡，我的確產生很多靈感，來創作新穎的圖畫或曲折的小說，但我已無法忍住這口氣，我實在很不願意以藝術的方式來轉移現實的怨恨。

　　此刻機車的主人在我的想法裡已經不再是單純的機車老

闊，他同我所熟悉的立委一樣可恨，他甚至是個懷著很深心機的政客。至少政客很容易表演他的熱情，而且對於群眾的掌聲，永遠是敏感的，並能及時做溫暖而激烈的反應，而他像蜥蜴一樣的冷酷，或像黏在牆上的壁虎，在捕獲獵物前可是一動不動的，連一點表情也沒有。他甚至比我的收藏家，或交際應酬、欺善怕惡的藝術界或偽裝空虛的藝文家都可惡，他正利用任何人的熱情，使上釣者的熱情沸騰到決堤的頂點，至少我們很容易看出政客健忘的嘴臉，它甚至瞞不過一個可憐的義工，不管如何他們也善用群眾的健忘症，所以他們永遠有他們的支持者。

至少，我很難保持自己的平衡，好像突然間戲院的出入口被堵死了，我已完全無法考慮到對方，因為他也完全沒有透露任何訊息，可以讓我去考慮。我讓自己的恨意在內心裡滋長者，我至少想出十種以上陰毒的方法好讓他難看，這真是個大思考的方向。我用盡了心機，並且也享受著那可怕暗算解放的快感，在這麼多惡毒的陰謀裡，我整個心思都用來比較各種陰謀的優缺點，但很奇怪愈狠毒的，則其樂趣就愈少，與其說我痛恨他，不如說我痛恨那種冷漠，那種冷漠不知堆積多少惡劣的社會風氣，累積了多少無以平反的民怨。他只是個謎，也許他只是一個無知的代罪羔羊，我為我惡毒的想法感到萬分可恥，十幾個害人招數裡，沒有一個不是令我感到發抖寒心。

啊！我下不了手，不知是什麼力量，好像來自那名義工的眼神，好像來看妻子側影的感覺。停止，忘了吧！忘了一切。最後甚至只好找到下臺階，選擇一個最輕微的，不！甚至只是一個惡作劇式的玩笑而已，實在不值得在我的小說裡提起。你知道，我對於仇恨的處理基本上是滑稽的，雖然稱不上善意，但至少也得使我的仇人，像暗房裡的顯影，露出他的狐狸尾

巴，他也許知道是我幹的，但我知道像他們這種人幾乎所有的弱勢者都可能變成他們的仇敵。至少我能學他故意不理睬的從他面前走過去，因為他為了維持那種固執、他的驕傲，也不會輕易做出如何異狀來改變他對我已具有的態度，然後我便可以趁機欣賞他多疑的眼神，一對沒信心但不斷滑動的眼珠子，我的內心痛快極了。

　　他一定從沒想過，這件事是我幹的。當我按了門鈴後，他拉開鐵門，看到火光炯炯正燃燒的紙團，不管他多冷淡，沒人可以在一大清早聽到急促的門鈴聲可以無動於衷的，也許他可以不理會任何動靜，但對於聽到門鈴而立刻下來開門這種習慣，是不知不覺的，我一直擔心萬一來開門的人不是他怎麼辦？萬一是他兒子，或他太太，那我豈不是害慘了無辜的人嗎？我不相信那傢伙是個單身漢，他一定有他的親人或朋友跟他住在一起，這是我做這件糗事前先害怕的，我全憑孤注一擲的猜測。我想這間有鐵門破舊的店面，可能全世界也只有他有那種能耐待在裡面，和BMW孤僻的性格一樣，所以沒有別人，也只有他會來開門，而且最主要的是看看自己心愛之物有何不對勁，一定會很匆忙的趕來。

　　天啊！那天晚上我做這件事前，你不知道我有多害怕，我預先帶著報紙，反正你知道我是個多麼痛恨報紙的人，如果你要讓一個人不快樂，你要讓一個人黑白不分、神經分裂，你只要一直讓他看報就行了，不管哪種報紙都一樣，權力的競賽全是天下烏鴉一般黑。我帶著衛生紙和一堆厚厚的報紙，至少有二十張吧！慢慢的走出我的畫室，那一天晚上我照完大鏡子，只畫了一半的自畫像，便心灰意冷，沒有任何靈感，再也畫不下去了，啊！他媽的，我始終抓不住那樣墮落的感覺，那種心懷惡意而又荒謬的感覺，不對！我的心神一直不能集中，

只要我有臨摹練習圖畫的習性，我便畫不下去了。那天晚上月亮非常皎潔圓亮，像一塊清澈的黃玉高高的掛在天空。你知道我是個喜歡夜間散步的人，我沿著四周都是稻田的農路走著，當然四周非常安靜，只是遠處傳來汽車急駛的聲音，間歇的擾亂夜蟲的叫聲。在現代臺灣人的生活中，這已是非常難得的安逸，月光不費力的遍灑大地，把建物、樹叢、稻穗像顯影般的浮出了輪廓，散發著神祕而陰森的亮度，使迎著晚風的稻穗雜草像張溫柔會動的地毯一樣，發出沙沙的聲響，有種無可言喻鄉野的沉厚，廣大的田園一個人也沒有，偶爾聽到幾隻野狗的叫聲，在這難得的空間裡，真是有種隨遇而安的感覺，幾乎任何地方我都可以任意去大便，但我畢竟野性不足，仍然提心吊膽，雖然也許只需要三分鐘，我就可以盡情的解便，並順手一滴不落的把它包起來，但我就是一直不放心，也許附近的農舍，或三合院會突然跑出一個人來，就為了有什麼農具忘記收進屋子裡。或是突然跑來一隻飢餓的野狗，不管如何，我總是不放心。你知道，我是非常忌諱暴露自己肉體的人，尤其是屁股，我甚至連上公共廁所都不能順利小便，尤其那種沒有隔間的公共小便所，我無論怎麼急，小便總是不順利，我總覺得好像四周有很多不友善的眼光，像考試作弊一般的正偷看著，除非我有個隱密的小房間，沒有任何被窺伺的可能才行。基於這樣的擔憂，由於這種脆弱的隱私權，我當然看看四周有什麼最暗的地方，當然除了畫室旁的幾棵大芒果樹外，已沒有別的地方可以選擇了。

但這塊大樹下的空地雜草叢生，而且落葉很厚，它與窄窄的農路相隔只有一條水溝，以前我為了在白天或晚上乘涼，不得不清理一塊本分的空地。你知道，我是多麼懶散的人，我一向不喜歡只為了乾淨整潔而勤勞的工作，我總是要有些好的感

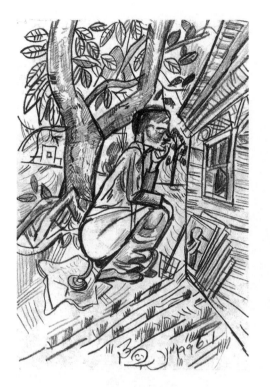

覺，才可能去做些事。我並不是喜歡隨地大小便的人，除非萬不得已，我的畫室當然有廁所的設備，通常我在儲水槽上方會放上一兩本短篇小說，這是我上廁所的享受，但今天晚上的時間很奇特，我偏要到室外去不可。以前我曾在深山裡充當一名不適應甚至是可笑的菜園工人。便常常有在果樹下解便的習慣。在那麼滿山是蘋果、水蜜桃極為漂亮的果園裡解大便，真是人生的一大享受，再也沒有一邊安然的解便一邊看山景更使人心曠神怡的事啦！

　　我是個不會無緣無故上山看風景的人，我一定要隨便找上一個藉口，才能順便去看風景，我對於美感的需要是來自於我不得不去生活才產生。今晚我只是帶著強烈惡毒的意念，這意念當然包括二十多年前中秋節的不快樂在裡面。那種與山裡天人合一解便的感覺是多麼不同，而且這大樹下的陰影裡雖稱得上安靜神祕，但好像隨時有種突發不安的異狀產生。因為在臺灣的平地裡，已幾乎找不到真正偏僻的地方，這附近的居民雖然沒幾戶人家，但對我來說已經很多了，而且由於加工業改

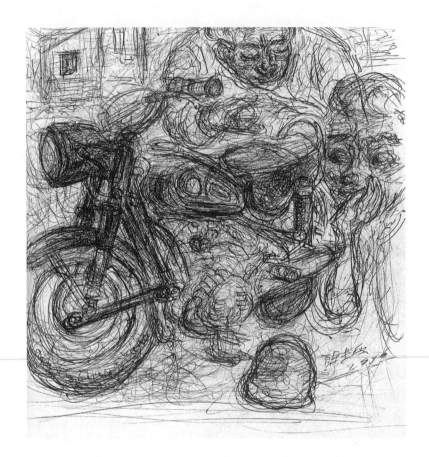

變了農民生活的秩序，使你無法以農村的想法去了解人們的起
居。而且這樣惡毒不雅的做法，把自己的大便用厚厚的報紙包
起來，對任何人都是不可思議的怪事。如果你在深山的果園
中，或是什麼原始森林裡做這種卑賤的糗事，才沒有人要管你
呢？

　　我光亮的屁股在陰暗中顫抖著，至少有幾千隻的蒼蠅蚊
子立刻圍住牠們的獵物，本來透過芒果的葉縫，仰望著天空一
輪皎潔的明月，這是人生難得如詩歌般的享受。我也不在乎自
己薰著難聞的臭氣，我的不安與蚊蠅的侵襲、月亮的監視，使

得我蹲不到兩分鐘，便已完全受不了。我快速的想著，我要使那位冒犯我、藐視我的老闆如何難堪的事，我將引火燃燒自己的髒物，而同時也必須盤算那正確燃燒的起火點，它必須分秒不差，最好是他開鐵門時，他將毫不考慮的而且很大力的賤踏我的大便，他必然毫不考慮的把燃燒的火團踏熄。這是萬無一失的，雖然我在蚊蠅的釘咬中大便，但卻有股非常把握有自主性、主動性的力量不斷的喚醒我內心的快活。相形之下我戴德軍膠盔那種滑稽的室外秀，顯得多麼可憐與可笑啊！這是什麼惡毒的心機，使我產生那樣絕妙的靈感？我知道這正是我人生或是做畫家生涯中唯一可以挽救自己失敗處境的一種卑賤的方式。

想不到我把收藏家、畫廊老闆、機車行老闆、威嚴的校長、藝壇風雲，一併算進這微不足道卑劣的惡作劇裡，雖然非常無聊，但卻那麼容易使我滿足，我的樂趣也將在這個見不得人的報復中復活。我敢說這樣的惡作劇絕不會對人造成什麼可怕的傷害，頂多只是老闆踩上了我的大便，重要的是那些大便是我的，是在我的胃腸內積壓了好多天的排洩物，並且是我在大樹下親自製造的傑作。

你知道我非常厭惡太正常的生活，我指的是那種有規律、有計算，並且毫無反抗的虛度光陰的生活。雖然過了一些時日，我一再回想那件可恥的惡作劇，都會令我內心十分尷尬，但著實令我內心十分快活，至少我被畫廊、收藏家欺瞞的事已獲得小小的紓解，不再那麼耿耿於懷。我還記得，那天一大早的情形，雖然室外光線十分微弱，空氣裡還濛著一股霧氣，我看到老闆急匆匆的毫不考慮的踩著那團火球，我躲在陰暗的地方發出無聲的大笑，我看到他不但是腳底而且全身的睡衣都沾了我的大便。我早就盤算我的惡作劇一定會成功，我甚至可以

在他踩大便、在他撲火之時慢條斯理的走過去，裝成晨間散步的路人，甚至去幫他撲火，他一時也無法想到是我幹的。我逐漸了解到很少人在他權益受損時會無動於衷的，我不相信在他的門前，他還會像平常一樣那麼專注的看報紙？對付這種人一點都不能遲疑，不能有任何丁點友善的念頭，最好火團愈靠近他的BMW愈近愈好，他不拚命才怪呢？我太喜歡看他穿著睡衣褲連眼鏡也來不及戴，奮不顧身的衝出來踩大便的情形。哇！那個糗樣，真是大快人心。你看，他突然變成一個非常有活力的人，用盡力氣去撲火。事後回想起來，當天早上我是多麼緊張，多麼患得患失啊！其實我只要按門鈴從容的點燃報紙便行了。

是不是心中有種累積的恨意，有種不懷善意的詭計，才能真正驅逐那天真浪漫的情懷，由愛生恨的後果是可怕的，它不是和他做最後的一拚兩相毀滅，便是使自己充滿著設計的細膩，而且要使你害人的藝術自然而不露痕跡，萬無一失的周全計畫，這種人們稱為心機或是成熟的想法，還真的連自己都不敢相信，那麼背逆你做人的原則。記得那天早上，我按了門鈴，由於街上的車少、人少、我便清晰的聽到火急下樓的腳步聲，我的心跳也隨同他的腳步聲加快著，我必須預計聽到第一個腳步聲及至他開門的時間，何時點燃報紙最為恰當？萬一由於緊張或由於報紙潮溼沒有點著怎麼辦？而且包紮物要燃到什麼程度才會引起他撲火的衝動？這些種種的細節千萬不能失手，否則其後果不堪設想，而且最重要的，你在做這種下流事時，千萬不能被任何路人或旁觀者發現，否則便會前功盡棄。

我不瞞你說，這種卑鄙近乎可笑的報復，雖然對我來說，已獲得短暫的快感，像小偷一樣報了一個小小的老鼠冤，但卻僅止於快感而已，它並沒有因這樣的行為而取得人與人之間的

諒解。也許我太重視自己的大便沾在仇人的身上、腳底下的那種快感，但仇人只是出於一種自保式的撲火本能，他根本無暇去考慮到在報紙團中隱藏著什麼絕妙的玩藝，那對他而言並不重要。不用說，事後他絕對會想到我，這當然可從事後我仍然裝成若無其事從他眼前經過的反應看得出來，他可能預感到我可能會報復，但他千萬也不了解這樣毫無意義而又骯髒的惡作劇，算是什麼樣的報復呢？但不管如何，他用非常奇怪的目光看著我，好像在想，我的神經是否有問題。事實上惡作劇並沒有改變什麼，他依然看他的報紙，BMW依然是BMW，我只是覺得內心常常升起一股莫名的舒服，不至於使自己那麼死心眼，免得把他們想得太壞。我突然想起工藝受訓的日子來，在學員擁擠的課堂裡，我真的一點也搞不懂引擎的原理，只暗暗的聞到一股從爭先恐後中所散發出來的屁味，我也無法想像我日後變成一個戀物狂，這些見不得人的遭遇，也只好藉著寫作自言自語寫出來，也許可以稍稍彌補我內心的愧疚。

——刊載於一九九五年十一月《臺灣新文學雜誌》第五期
　　榮獲一九九七年「王世勛文學新人獎」小說類首獎

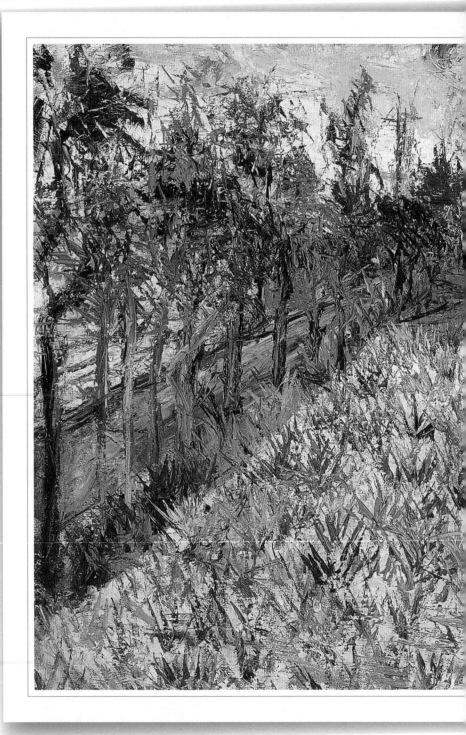

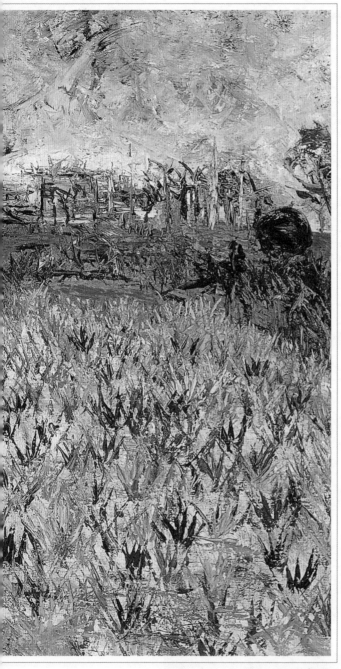

後山的鳳梨園

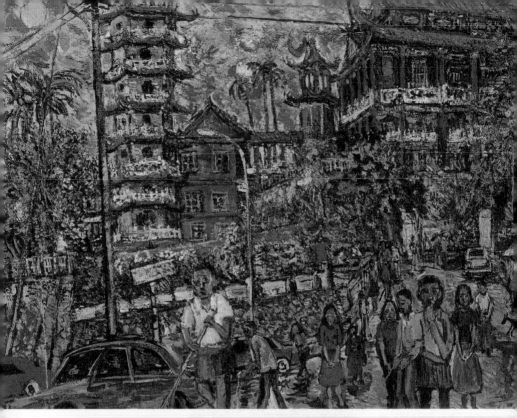

2-1 | 八卦山的早晨
油　畫 | 100F / 1992

2-2 | 鹿港老街
油　畫 | 25F / 1992

2-3 | 彰化市一角
油　畫 | 30F / 1992

2-4 | 大佛後面
油 畫 | 25F / 1993

2-5 寂寞的兵營
油 畫 100F / 1993

2-6 體育場轉角
油 畫 25F / 1995

2-7 ｜天橋下的景色
油　畫｜60F / 1996

2-8 ｜兒時八卦山幻想曲
油　畫｜50F / 1980

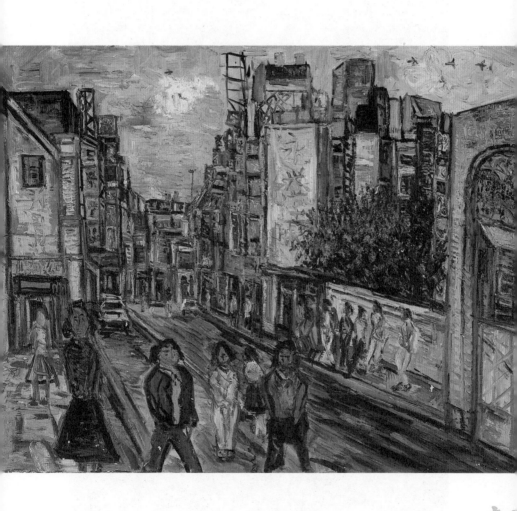

2-9 | 彰化市街道
油　畫 | 60F / 1984

彰化學

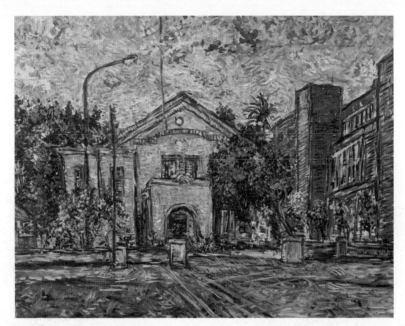

2-10 彰化中山堂
油 畫

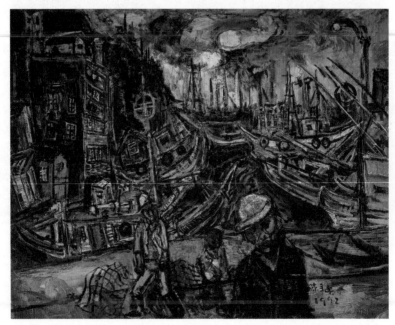

2-11 黃昏時的漁港
油 畫 25F / 1992

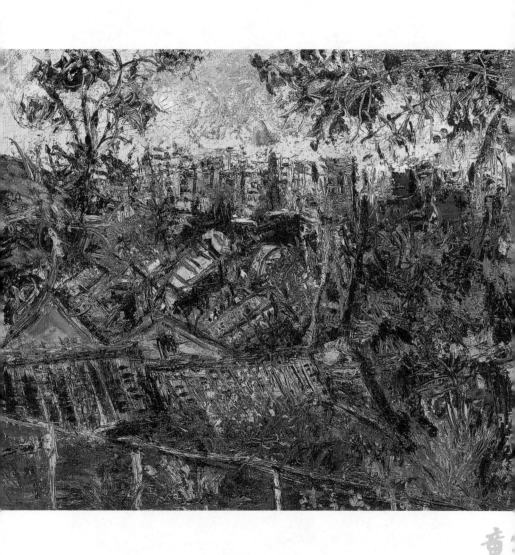

2-12 | 卦山社區
油　畫 | 25F / 1990

彰化學

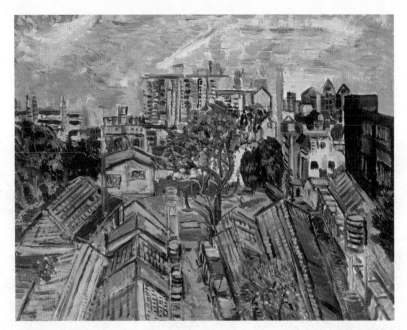

2-13 | 社區風景
油　畫 | 30F / 1994

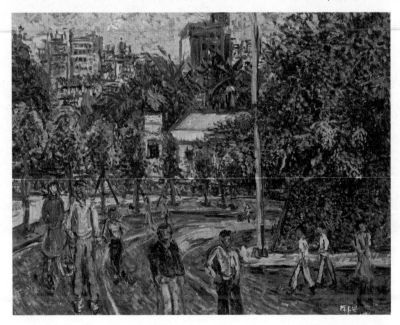

2-14 | 八卦山一景
油　畫 | 25F / 1996

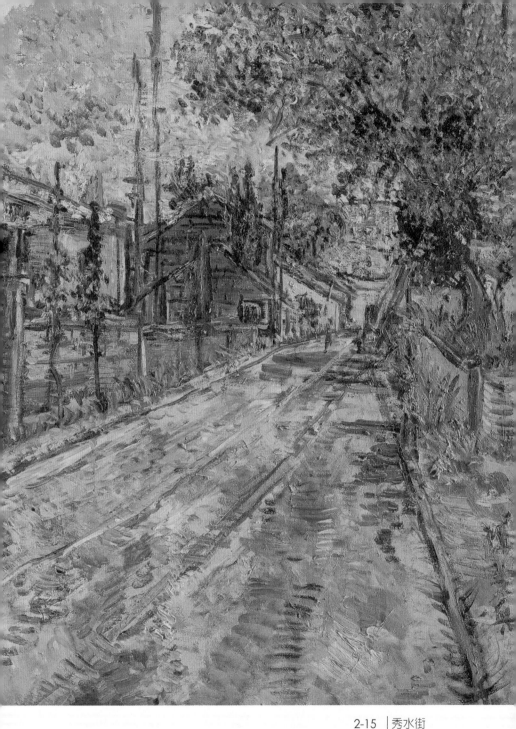

2-15 | 秀水街
油　畫 | 30F / 2002

彰化學

2-16 | 鹿港民俗館
油 畫 | 100F / 1991

2-17 ｜ 鹿港小巷
油　畫 ｜ 50F／1980

2-18 | 鹿港夜景
油　畫 | 30F / 2008

2-19 ｜後山的鳳梨田
油　畫｜100F / 1990

彰化學

2-20 埔頭街
油　畫 30F / 2000

2-21 | 鹿港廟宇
油　畫 | 100F / 2008

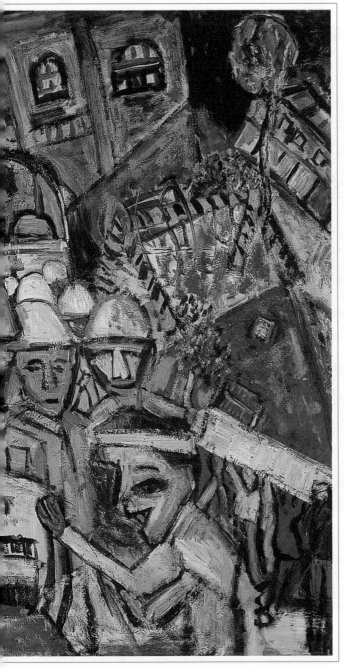

心戰喊話

自由民主　獨立護土

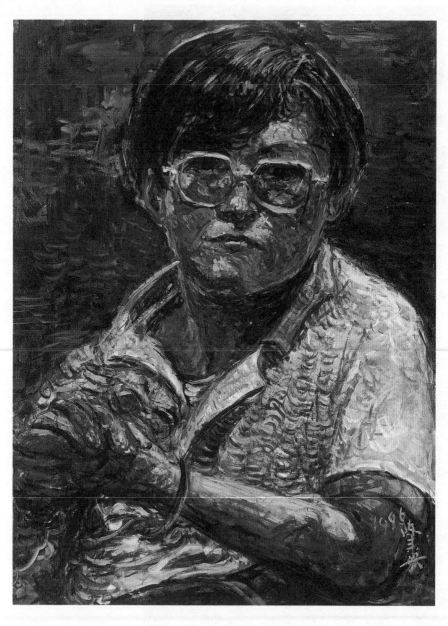

3-1　｜鄭南榕
油　畫　｜30 F / 1996

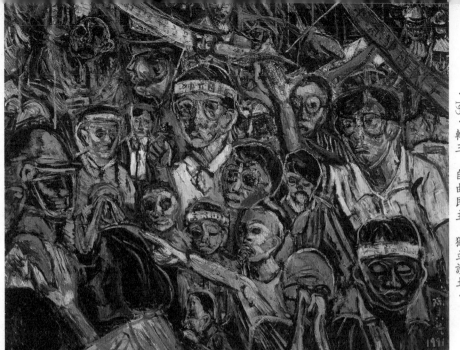

· 193 · 輯三 自由民主 獨立護土 ·

3-2	獨立抗爭
油 畫	100F / 1991

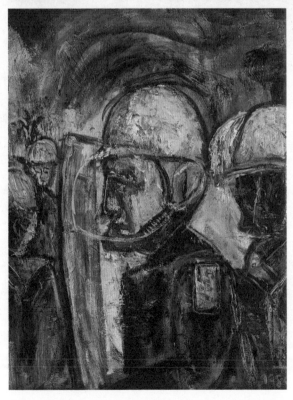

3-3	五二〇事件
油 畫	25F / 1989

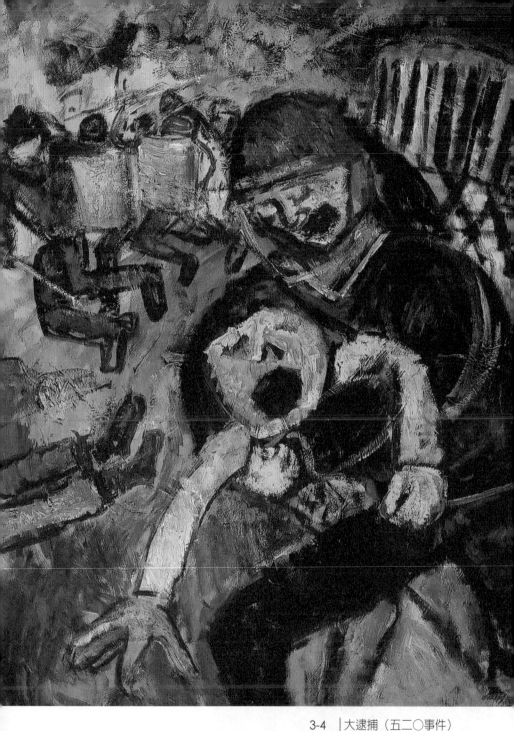

3-4 | 大逮捕（五二〇事件）
油　畫 | 60F / 1989

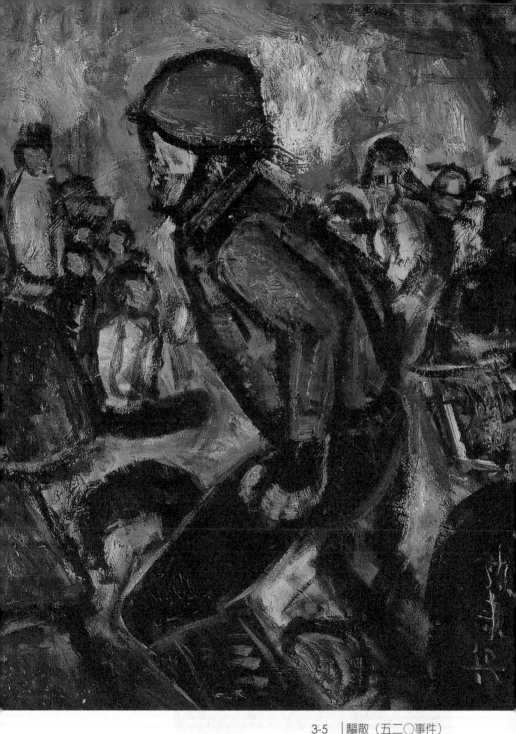

3-5　驅散（五二〇事件）
油　畫　25F / 1989

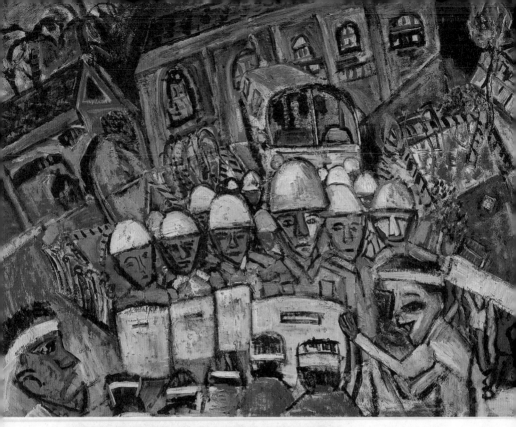

3-6 ｜ 心戰喊話
油　畫｜60F / 1988

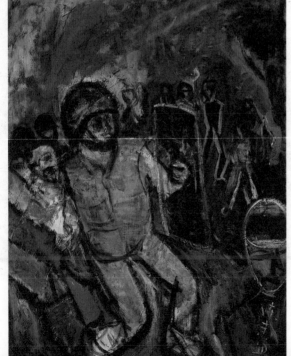

3-7 ｜ 街頭大逮捕
油　畫｜60F / 1989

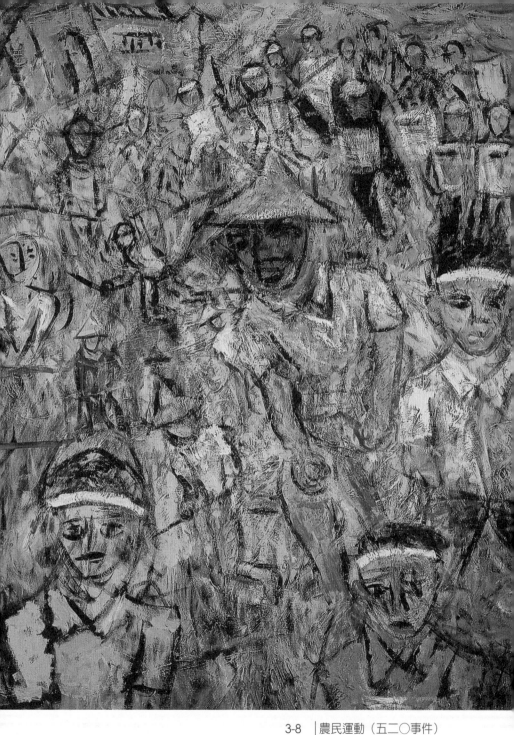

3-8 農民運動（五二〇事件）
油　畫 60F / 1988

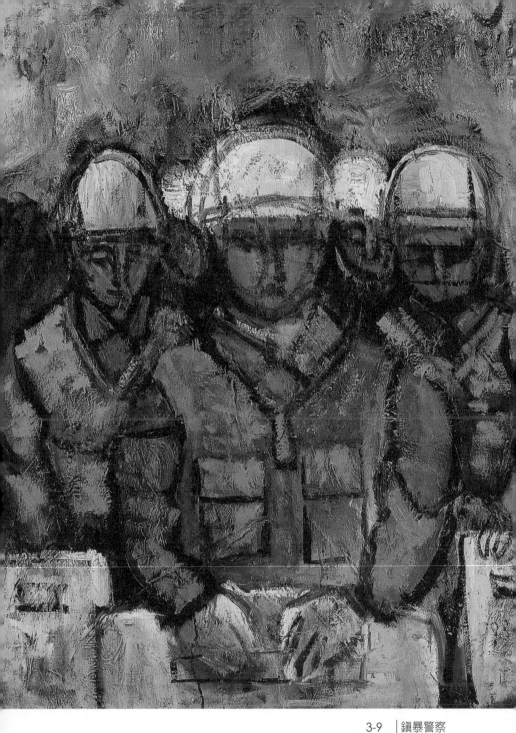

3-9 鎮暴警察
油 畫 25F / 1989

3-10	請願的農民
油 畫	20F / 1989

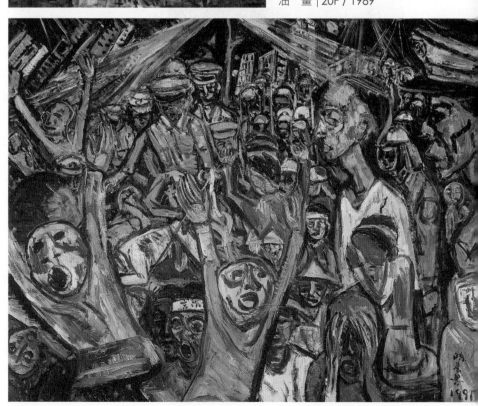

3-11	五二〇抗爭事件
油 畫	100F / 1991

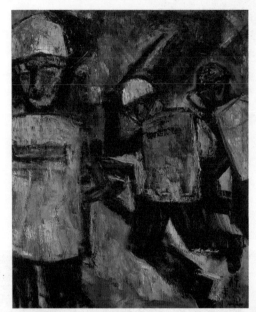

3-12 | 五二〇抗議事件
油　畫 | 20F / 1990

3-13 | 農莊的羊群
油　畫 | 20F / 1975

3-14 | 夢幻的農村
油　畫 | 25F / 1988

3-15 | 夜深的老牛
油 畫 | 25F / 1988

3-16 | 狂歡的民間節慶
油 畫 | 60F / 1993

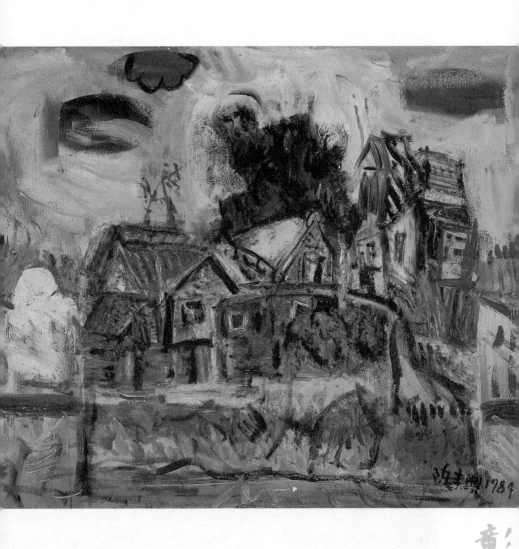

3-17 | 颱風天
油　畫 | 25F / 1984

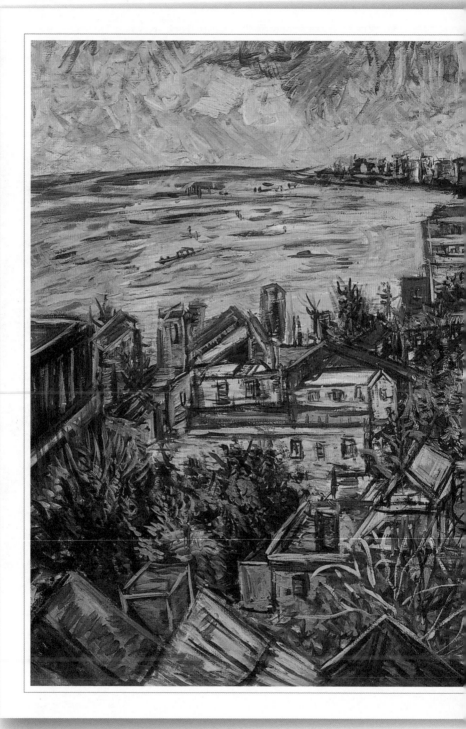

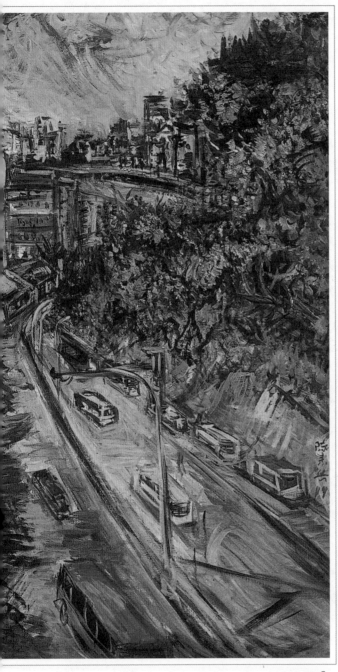

淡水風景

輯四

臺灣風土 街頭巷尾

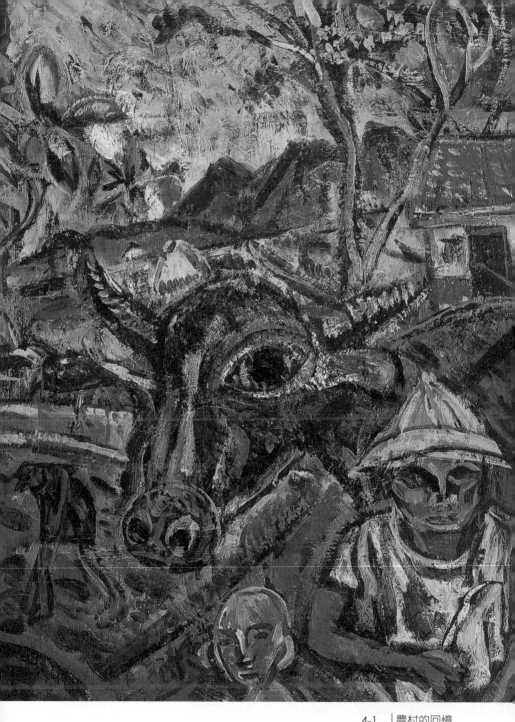

4-1 | 農村的回憶
油　畫 | 25F / 1985

4-2 　恆春風景
油　畫　25F / 1986

4-3 　淡水風景
油　畫　100F / 1988

4-4 | 古坑林蔭
油　畫 | 30F / 1990

4-5 | 九份風景
油　畫 | 50F / 1992

4-6　｜檳榔山
油　畫　｜25P / 1996

4-7　霧峰的山景
油　畫　100F / 1991

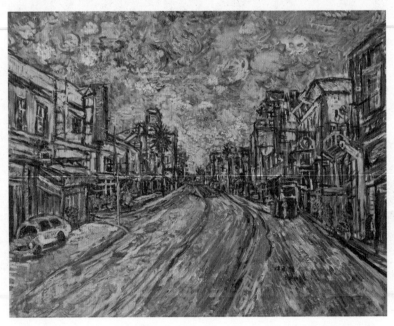

4-8　苑裡街景
油　畫　25F / 2003

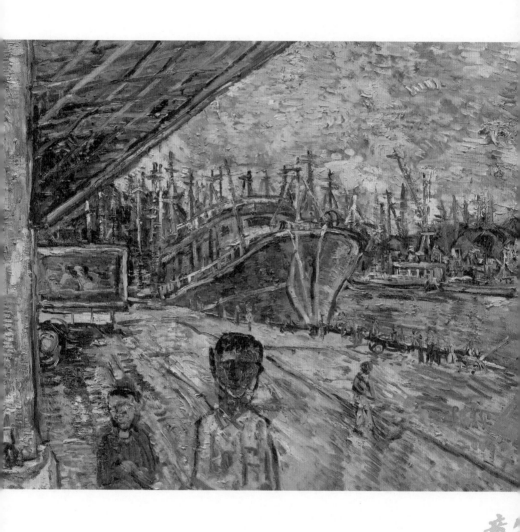

4-9 | 港口
油 畫 | 30F / 2009

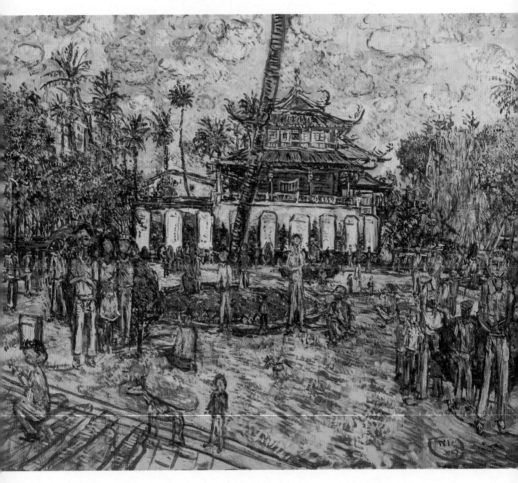

彰化學

4-10 | 臺南赤崁樓
油　畫 | 100F / 2007

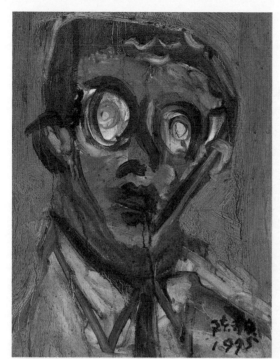

4-11 | 魂不附體
油 畫 | 6F / 1975

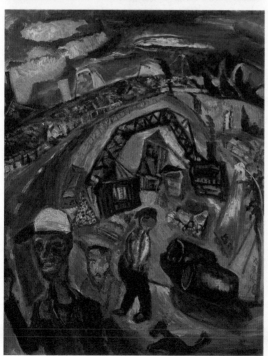

4-12 | 工地的夜晚
油 畫 | 25F / 1984

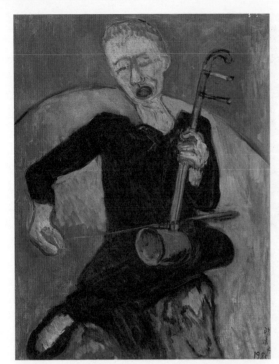

4-13 ┃ 拉胡琴的老人
油　畫 ┃ 25F / 1985

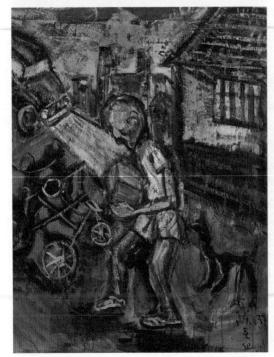

4-15 ┃ 夜晚的工人
油　畫 ┃ 25F / 1990

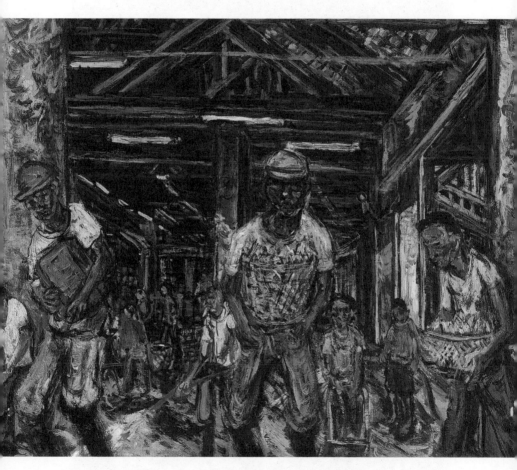

4-16 | 漁市場
油　畫 | 20F / 1990

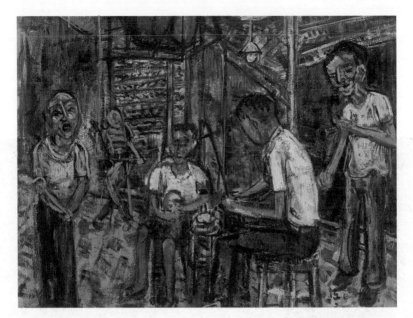

4-17 ｜ 唱北管的人
油　畫 ｜ 25F / 1991

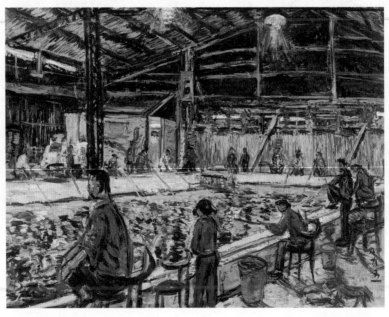

4-18 ｜ 夜間釣蝦場
油　畫 ｜ 20F / 1995

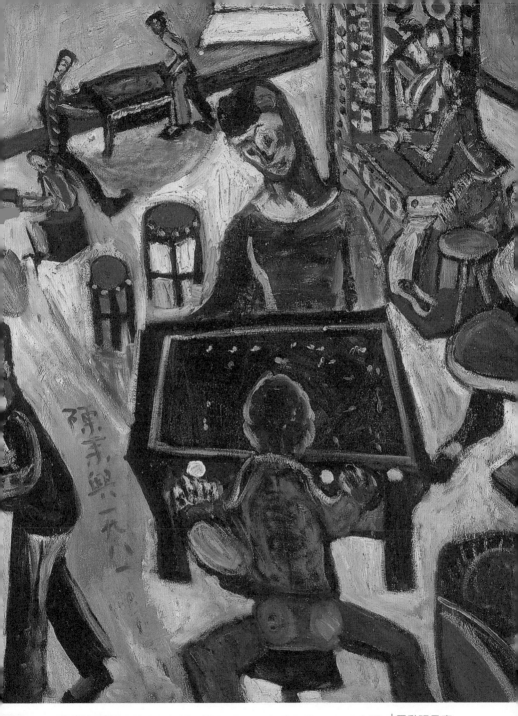

4-19 電動玩具店
油 畫 20F / 1981

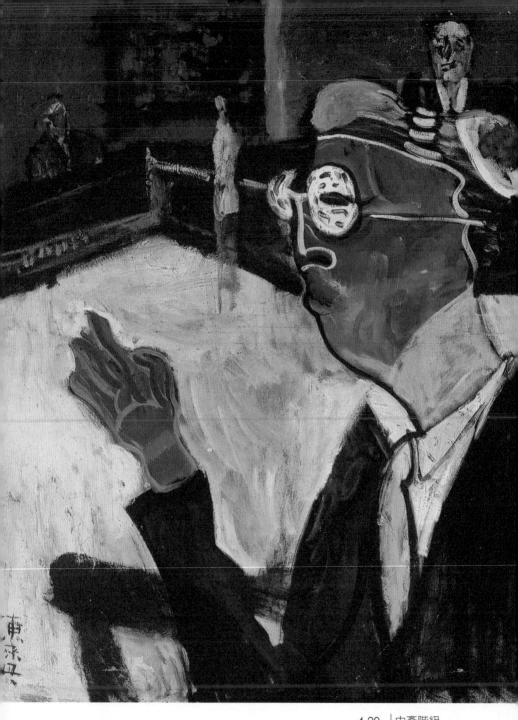

4-20 | 中產階級
油　畫 | 60F / 1981

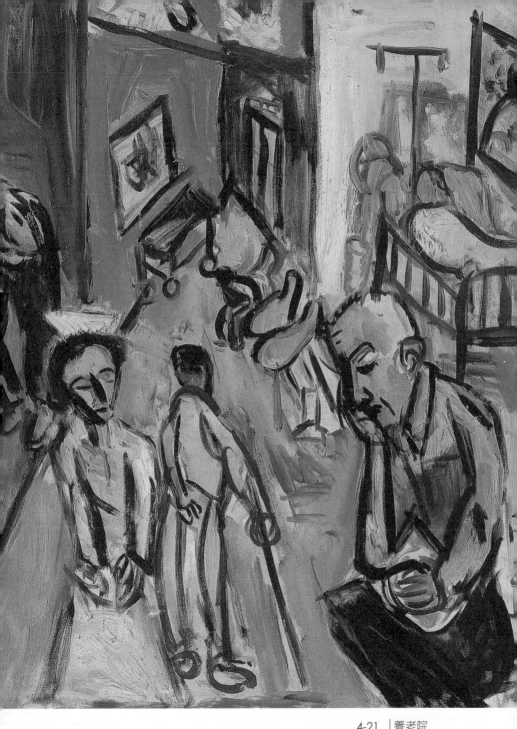

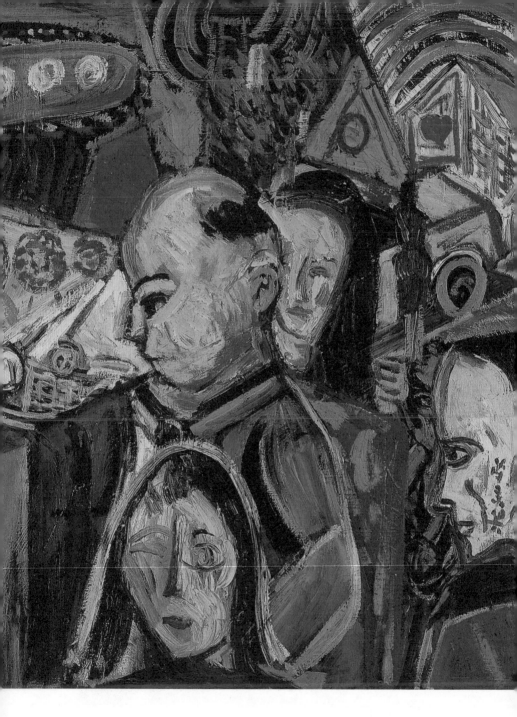

4-22 　浮華的世界
油　畫 ｜25F / 1990

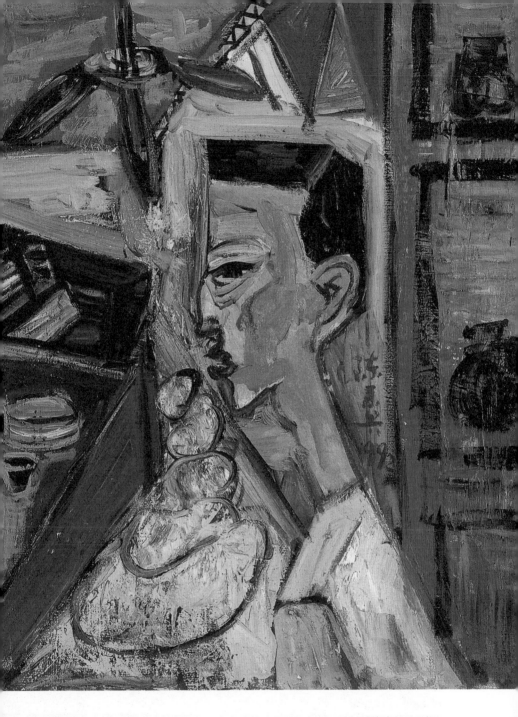

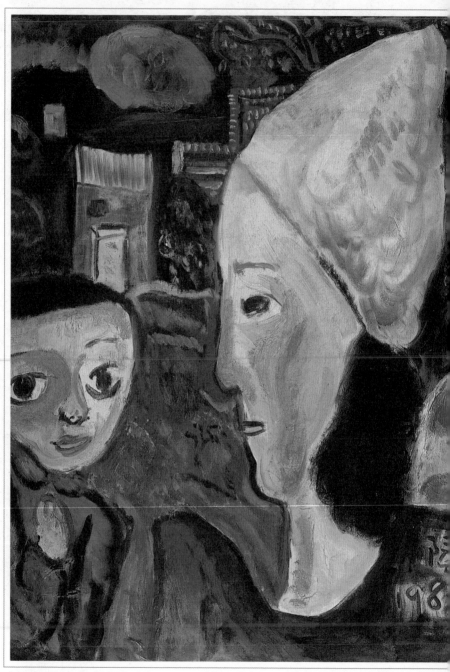

月夜愁

畫家沉思　家庭生活

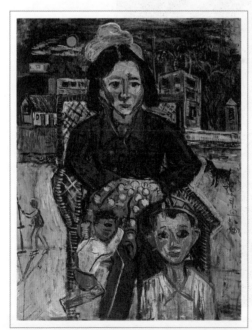

家庭

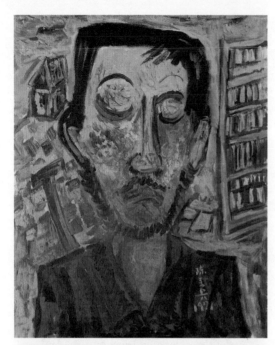

5-1 | 現代畫家的沉思
油 畫 | 30F / 1971

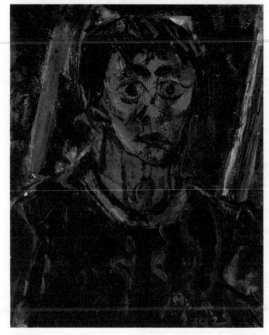

5-2 | 鬱卒的自畫像
油 畫 | 25F / 1992

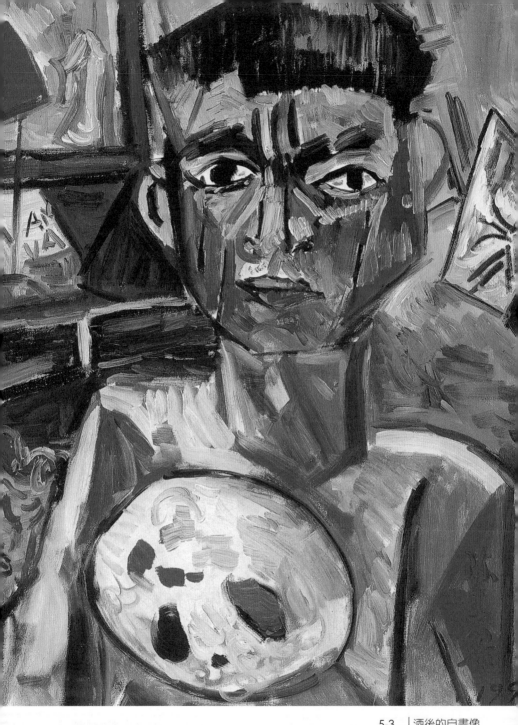

5-3 ｜ 酒後的自畫像
油　畫 ｜ 25F / 1996

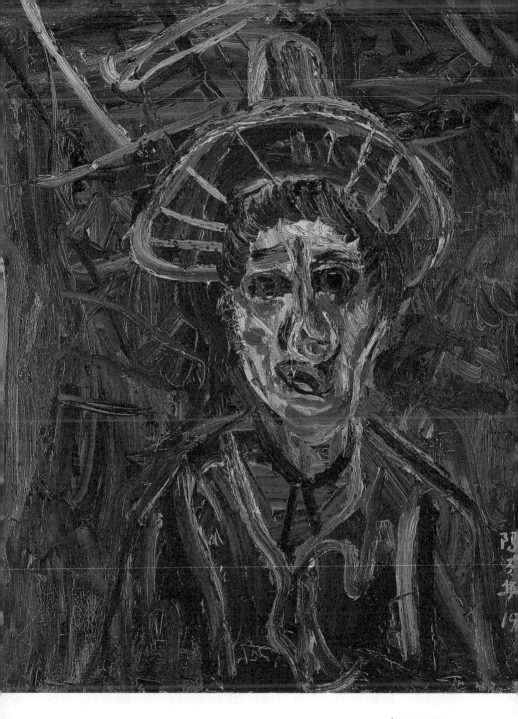

5-4 深夜的酒鬼
油 畫 25F / 1990

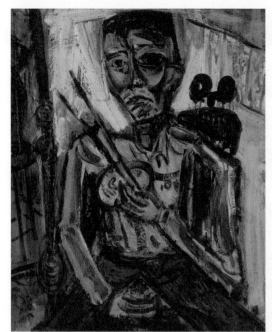

5-5 ｜ 畫架前
油　畫 ｜ 25F / 1993

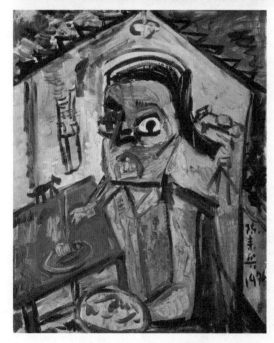

5-6 ｜ 靈感來時的早餐
油　畫 ｜ 30F / 1971

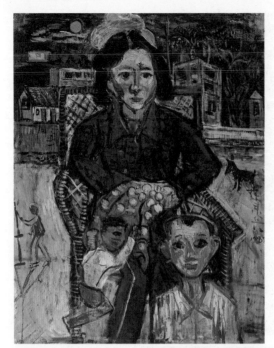

5-7 ｜ 家庭
油 畫 ｜ 60F / 1987

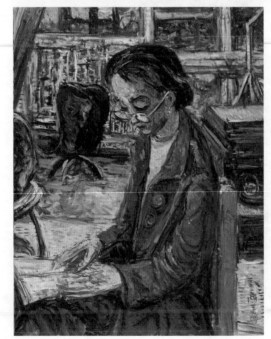

5-8 ｜ 家庭主婦
油 畫 ｜ 20F / 1995

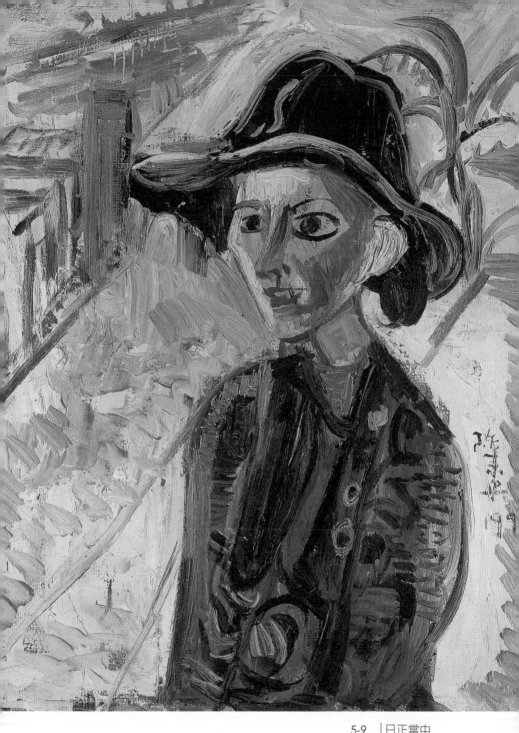

5-9　｜日正當中
油　畫　｜25F / 1991

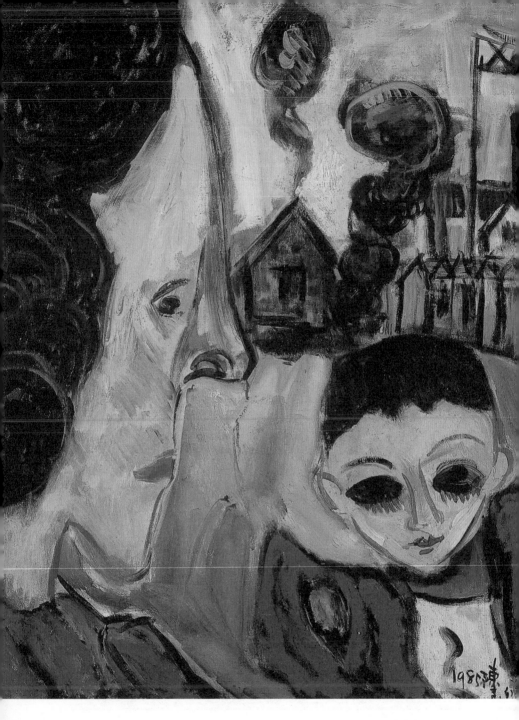

5-10 ｜鄉愁
油　畫｜25F / 1985

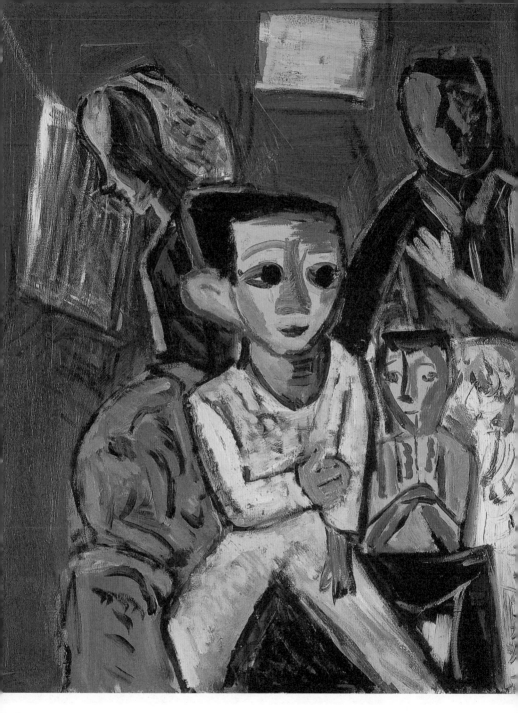

5-11 | 下一代
油 畫 | 25F / 1991

5-12 | 哥倆好
油　畫 | 25F / 1983

5-13 國中生
油　畫 25F / 1978

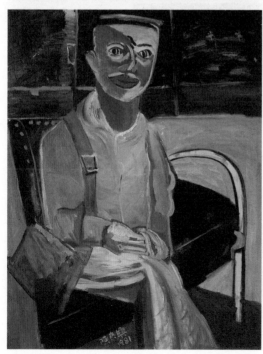

5-14 夜車裡的高中生
油　畫 50F / 1981

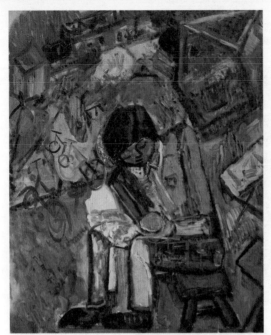

5-15 傍徨的兒子
油　畫 30F / 2002

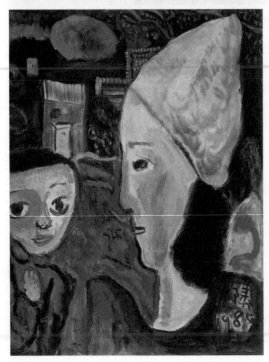

5-16 月夜愁
油　畫 25F / 1985

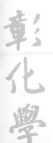

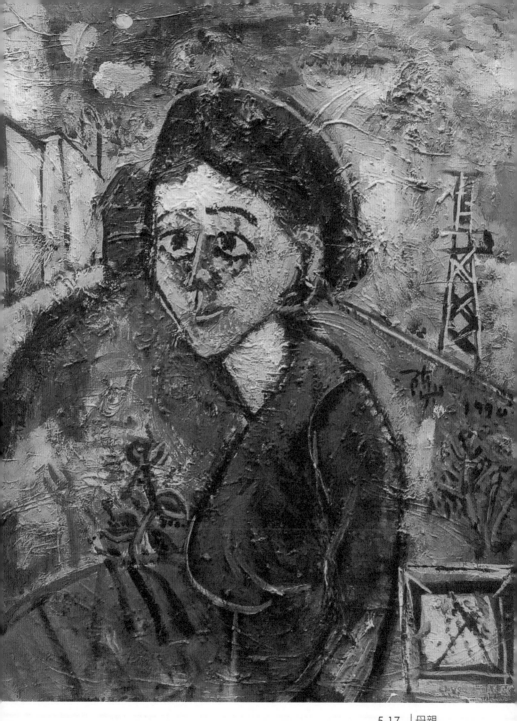

5-17　母親
油　畫｜25F /

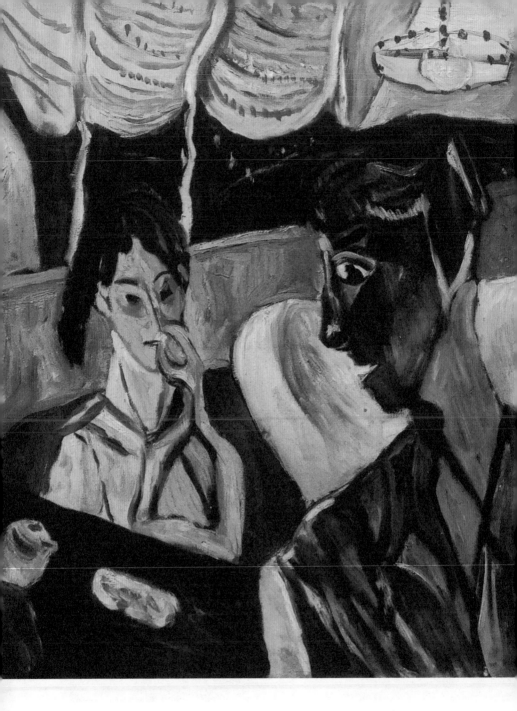

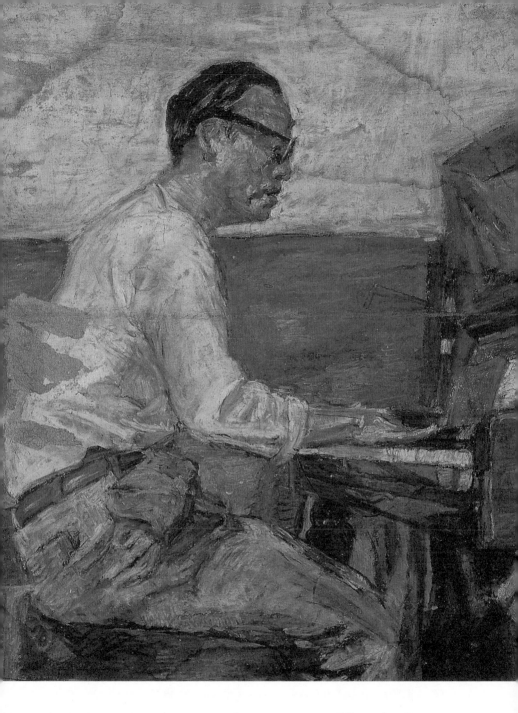

5-19　　我的父親
粉臘筆紙板 | 25F / 1976

【附錄一】

抓緊社會脈動的畫家
——我所知道的陳來興　　　　　林央敏

實踐臺灣畫家的責任

　　一九八九年五月廿日起,陳來興在臺北「報廢」的新北投車站舉辦「五二○事件」週年畫展。稍前,他已在臺中開過一次,引起藝術界的震撼,同時也引來那一批一向假借藝術之名,而不肯也不敢正視臺灣現實的畫家和藝評家們所非議,說陳來興的畫脫離藝術藩籬,指責它們(作品)過度陷入政治與意識形態的紛爭。但陳來興並沒有退怯,仍然繼續他的路。這一次展出正好完成他的「靈感」,實踐他身為一個臺灣畫家的責任,也實現了一九八八年仲夏,他在美國訪問時許下的諾言。

　　一九八八年暑假,我有四十天的時間和陳來興一起巡迴美國大小城市。那時「五二○事件」剛發生不久,所有心繫祖國(臺灣)的旅美臺僑和留學生都很關心,他們從美國報紙上看到國民黨的武裝暴力憲警狂犬般攻打臺灣農民與大學生的殘酷景象而義憤填膺,一致譴責國民黨比共產黨還要沒人性,同時也為那些也是臺灣子弟的憲警感到悲戚與可恥,一個人受到了國民黨的奴化與愚化教育之後,竟會失去臺灣愛,而背叛真正的國家,向苦難的衣食父母下毒手,在那一陣子,每一顆和臺

灣土地相連的心都同感挨了一記警棍，即使遠在太平洋彼岸的臺灣人也與「五二〇」同悲傷，紛紛解囊捐助受難者。陳來興這位先覺的臺灣畫家，自然也會感動，因此他除了賣畫捐款之外，還計畫用他的畫筆來紀念「五二〇」。果然一年後，繪畫的五二〇問世了。

轉折與蛻變

臺灣社會由於長期處在政治高壓統治與白色恐怖中，再加上國民黨專政當局不斷利用各種管道散布不實的中國情結，使得四十年來的臺灣藝術家們都患上一種症候群，即像長頸鹿一般，若非空想中國，就是遙望西方，一部分的人躲在象牙塔中拚命「抄襲」中國古畫，而怡然養生，自命高雅；而另一部分的人則關在溫室中，努力模仿西洋化派的形殼，而自詡具有全世界的視野，把留學巴黎或紐約當作進入藝術最堂皇的殿堂。唯一輕視或忽視的就是自身立足且生養成長的本土臺灣。一來他們因為「怕到最高點，心中有國民黨」，不敢太關懷臺灣現實，擔心個人的利益前途與「藝術生命」會因此受到國民黨的摧殘，二來，他們因為從小接受國民黨的反臺灣教育，便自然而然的失去藝術家應有的「社會參與」。受過臺灣式「正統的」美術高等教育的陳來興自然也不例外。但在一九七〇年代末葉，由於鄉土文學論戰的勝利，臺灣意識逐漸抬頭，美術界也開始興起一股鄉土風，於是水牛斗笠農夫、古廟籬牆斷壁、枯藤老樹昏鴉、小橋流水人家……傳統田園景觀成為鄉土派畫家筆下的構圖。陳來興這一類的作品也很多，他在畫壇的名氣也由此建立。某些具有臺灣人意識的收藏家尤愛他的作品。然而嚮往過現代主義的他這時卻產生了困惑，創作心境徘徊在

「鄉土」與「現代」之間，畢竟那些代表鄉土又看來賞心悅目的東西都已經老舊成過眼雲煙，只是童年回憶，能引人懷念，卻不具時代性與現實性而顯得呆滯。可是所謂「現代」，和臺灣這塊土地又沒有什麼關聯，而顯得虛無不堪，在陳來興看來，當時的「鄉土」與「現代」都似乎少了「什麼」，才互相衝突，無法整合。他想這個「什麼」必須找出來，於是他有一點本著朝聖和一窺究竟的心情，在一九八六年隻身跑去紐約住了一陣子，觀察紐約的街頭藝術表演，參觀大都會美術館的世界名畫，閱讀紐約的藝術評論……。最後，陳來興發現，所有大畫家筆下的世界名畫原來都是鄉土畫，也都是地方畫，任何畫派的誕生都有它的時代背景與環境因素，在紐約那種高度工商化的都市，很自然會產生抽象畫，抽象畫在這裡才有根，有鄉土的基礎，並不是純粹空想出來的。於是陳來興返臺後，畫風蛻變，一心一意投入他所親身感受的臺灣鄉土，他要把現實的臺灣畫下來，這樣的畫，就是現代主義的鄉土畫。

與社會脈搏同心律

經過這番轉折之後，陳來興的筆已經和臺灣的社會脈動一致了。他發現四十年來的臺灣在非法的國民黨殖民政權統治下變得很糟，都市和鄉村充滿髒亂、市儈的氣息；山被亂墾，地被亂挖，水被污染，建築雜亂無章，交通壅塞混亂……，人的生活，與豬犬一樣。吃得更好了，但是內心空虛矛盾，道德敗壞，競相投機追逐淺薄的物慾生活，到處充滿掠奪性的不安。於是，他的畫風大變，畫出了臺灣藝術史上未曾出現的頗具現實感的「鄉土畫」，也是同時代的其他臺灣畫家未曾試探的風格。

　　我看過陳來興這時期最主要的兩類畫，在寫物部分，無論是鄉村或都市，都呈現一種共同基調，即「混亂的感覺」，看他的「農村」彷彿可以嗅出農藥與工廠廢水的氣味，水牛的眼睛隱含著憤怒。看他的「城市」，也能感受到一氧化碳污染的天空，景觀變形而扭曲，橫亙街頭的怪手（挖土機）似乎在摧殘著都市的靈魂。而在寫人部分，他用畢卡索的變形技巧，使「臺灣人」成為受傷的怪物，眼神呆滯冷漠，或者一臉委屈，無處宣洩，那種感覺難以名狀，只能從第三世界被壓迫搾空的人身上找到類似的影子，總之，陳來興這一時期的作品，用傳統的審美眼光來看是多麼「不美麗」，但是一眼就會刺痛人心，原本就有菩薩心腸的人看了還會受到強烈震撼，而引起深省。

政治黑手在背後

　　不過，陳來興的這一改變，並沒有使他在名利方面得到好處，反而因此窮困，受國民黨一貫性政治干涉藝術的那隻隱形黑手所壓迫，而幾近隱姓埋名，比如他的作品無法再度登臨各大畫廊或官方美術館，當然，陳來興也不屑在這些失去藝術自主性的場所展出，此外，害怕國民黨干涉的大小報紙、雜誌也不再介紹陳來興，因為他的畫「太本土」又「非常臺灣」，這正是國民黨統治者所忌恨的。又如，有一次，他在臺北的美國新聞處開畫展，某電視公司的藝文記者來了，也錄影了，但是突然在門外看到國大代表周清玉送來的祝賀花籃後，電視臺便退怯，而把陳來興的畫展「抽掉」了。這情形，尤其當陳來興的畫大量出現在《臺灣新文化》雜誌（被國民黨查禁最多次的文化性刊物），並發表強烈批判臺灣美術界的文章之後，陳

來興大約已列入美術界的政治黑名單了,所以曾經有個專門收藏陳來興作品的收藏家,原來客廳掛著陳來興的畫,但經「高人」指點後,立刻取下,真正把陳來興的作品「收藏」了。

覺醒的抗爭意志

但是陳來興並沒有被這樣惡劣的環境打倒,而回到原來的與生民不關痛癢的畫風,他反而在孤寂苦惱中堅定方向,努力前進。一九八八年五二〇農民抗暴事件發生後,農家子弟出身的陳來興從報紙及錄影帶上看到流血的場面而深深感動,也深受打擊。他說:「雖然隔著電波的距離,但我仍然可以感到臺灣人還隱藏著一股活力,在警軍的暴力追逐下,人們驚慌的逃跑或靜坐呼喊著和平,使我想到畢卡索的大作『柯爾尼加事件』!」他覺得長期受壓抑的臺灣社會,突然出現了一道曙光,這道曙光就是臺灣人開始覺醒了,包括向來安分認命的窮困農民也看清了暴力統治者的面目,而勇於抗爭了。這股強烈的感覺打開了他內心的鬱悶,直覺的想把「五二〇」畫下來,描述內心的悸動,因此一九八八年九月初,陳來興和我連袂從美國回來後,就全力創作五二〇事件。

五二〇事件的系列作品約莫半年多完成,並且開始展出。我們可以從作品體會出臺灣農民處於被壓迫情境下的可憐無助又無奈,還可以看到已淪為壓迫者工具的制式暴力的殘忍。兩者正在代表經濟「奇蹟」的高樓底下「扮演」出一幕幕椎心刺骨又驚天泣鬼的人間悲劇。我想,任何一位關心臺灣社會苦難的觀賞者看了這些作品之後,都會和五二〇事件的受難者感同身受,進一步把悲痛化為力量,強化我們臺灣人反抗奴役,追求解放的抗爭意志。

　　陳來興的這類畫在臺灣藝術界絕對是空前的，他曾經既謙虛又悲怨的說，在反映臺灣心跳，在爲島嶼盡責這方面，臺灣畫家遠不及臺灣的本土文學家，然而，他的五二〇系列，卻讓我覺得即使文學界，也沒幾人堪與並肩齊步，顯然他已走在臺灣藝術界的前端，而且成爲臺灣民族畫的開路先鋒。

　　　　　　　　　　　　—— 一九八九、五、廿四作

【附錄二】

現代畫就是鄉土畫
——訪陳來興

宋澤萊

宋：你最近寫了一篇很長的文章，準備發表在《自立晚報・副刊》上，我大致看過一次，覺得很有趣，內容很豐富，廣泛地談到當前的美術思潮、藝廊現象、美術教育，並切實地批評了它們，我看這些都與你的生活經驗有關。你要不要透露一點你的出生背景呢？

陳：我的祖籍是鹿港，但出生則在后里，因為我父親後來在那兒教書，童年在鄉村長大。小學在彰化海邊的草港唸了三年，又搬到彰化市的一所小學去了。我們家是公務人員的小康家庭。

宋：之後怎麼會想從事繪畫呢？並且決定唸藝專，我想你一定有很特別的想法。藝專給了你繪畫生涯多大的助益？

陳：事實上當時考藝專我並沒有很清楚目的何在。可能是我就讀彰化高商時得過幾次獎，給了我走向繪畫的鼓勵，之後就貿然投考藝專了。我不是很用功的學生，逃課是常有的事。但接觸了一些人，也接受了科班的繪畫技術訓練，無形中奠定了繪畫的基礎，同時也增加對事務敏銳的觀察力，進步是漸漸的、默化的。可是藝專時我還沒決定是否走上純繪畫之路，我唸的是美工科，美工科是一種裝飾味很強的藝術，大夥兒在技藝上相互抄襲，當時我認為即使

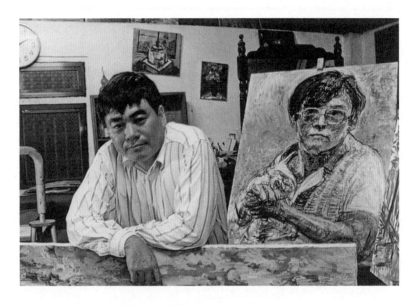

美工也要有很強的藝術基底、思想才行，不可只流於表面。

宋：臺灣的藝術家都很窮，就以文學上來說，過著像芥川龍之介、愛倫坡式的生活的人很多。藝專畢業後你怎麼謀生，聽說你在彰化教國中。看到些什麼？

陳：我服完兵役後，在山地幫忙種植一些東西謀生。但體力的挑戰是很現實的，後來經介紹，到秀水國中教了七年書，實際接觸小孩子，但我並不愉快。何以故？因為我在國中是上工藝課程，我不能做出什麼。

宋：聽說你又跑到臺北去賣畫了。很慘對不對？那段日子裡你怎麼挨過去的呢？

陳：離開教書工作是因為對教育失望所致。到臺北後，實際上並沒有事先計畫和保障的，但以前喜歡我的畫的人還是相當支持我。日子不安定，但也勉強過下去。首先我住在北投，收藏家固然來買畫，但收入不夠，只好也教一些學

生。後來又搬到永和，接觸到許多繪畫界的朋友。之後又轉住花園新城，但付不起房租，只好又到基隆去了。在基隆的海邊還好，因為不必付房租，大大地放心，白天去游泳、用功作畫，算是很「愜意」吧！整個臺北的生活讓我接觸很多人，我是臺北藝術家畫廊成員，這個畫廊是外國人辦的，在一個偏僻的角落。曾經有一個藝廊接洽展出，甚至在財神酒店掛了我的一批畫，但你知道，情況並不好，慘哉！（笑）藝術家畫廊我經常展出，一九八一年在美新處也展出一次。

宋：現在又回來了，對吧！我看現在喜歡你的畫的人慢慢多起來了。根據我側面的了解，很多的收藏者喜歡你的畫，是因為他們都從你的畫看出他們所喜愛的東西，甚至聽說有一位收藏家是因為你的一些畫作帶有梵谷風才買的。但這樣使我很懷疑，我倒看出你的一些畫乃至你的精神很像孟克。現在又發展一種鄉園的夢幻作品，接近夏卡爾了。你對我們這些觀眾的看法有什麼意見呢？

陳：談到這一點，就得談到我的繪畫動機了。我相信我的繪畫所要傳達的只有一點，那就是說：「把一個人固定的繪畫表現都拋掉，讓他復活成一個真正單純的人，再把他擲到生活來，看他的感覺是什麼。」這一點就是我繪畫的一切。所以我認為我不必一定要是一個畫家，但我要那種惑覺、感情能不斷提升我、教育我、成長我。而受到影響（比如德國表現派），那是一種技術或表現的手腕了，當然，我不能說我沒有和他們一較高下的企圖，所以如果說我被影響了，那是表面的，而且我願意被影響，你知道他們是那麼好，而且人格那麼高超。我仍要感謝收藏家，尤其在我們臺灣，他們願意在一個未見成名或許永遠不會成

名的畫家創作時購買他的畫，哪怕他們只想在畫者身上搜出一點世紀風潮的影子，那也就算很好了。但是，我也希望他們的感受力會更深，實質深入地去理解這個畫家的生活、靈魂，就像是一個至親好友。

宋：我看了你大半畫作，很奇怪的，你居然不受臺灣現代畫，諸如五月畫會、東方畫會、八大湊馬他們那批人的絲毫影響，他們主掌臺灣現代畫一、二十年，顯然現在的年輕人還有一點他們的痕跡，你怎能免去這種感染呢？

陳：最重要的可能是我不能由那兒學到什麼。有可能是我判斷錯誤，我覺得他們只在平面上追求改變，和這兒的土地、人情毫無關係。而我恰巧是一直在找尋這裡的人、事、土地與我的連帶感。剛好是一種反方向的進行，因此，我也就一面看著他們一面懷疑他們，朝著自個兒的路前進。我和臺灣的本土文學家很相近，都在尋求一種感動——來自於生活的、風土感情的、現實之夢的——把它表現在作品上，至於其他方面，我當然想多學，但有時也管不了那麼多。我相信，誠實是一切最好作品根源。

宋：我把你的畫看成兩個階段。前階段是一些理念上人道精神的表現，你畫了好多諸如車站的母親、醫院的病患、傷殘者、工作的女工、收割的農人……，顯然是一種對下層平民社會的描述和關切。現在第二階段卻很成功地發展出一種鄉園夢幻的作品，像靜靜的工廠被置在一種夢幻藍色的氛圍之中，一頭巨大的溫和而飽含人性的牛突出於淡黃的鄉園背景中，乃至以巨幅藍色為基底的鄉鎮景觀，充滿繁複、熱鬧但又不失溫柔夢幻的詩味之作，我顯然看出你的現實世界逐漸在開展，心靈也提升到一種層次了。出於好奇，我想問你，究竟近年來的文藝風潮，諸如鄉土文學運

動——包括最近的寫實電影風潮，有沒有給你什麼影響？

陳：過去我的畫會出現像你所說的人道意味濃厚的畫，我想是我畫作中極其重要的部分。唯一遺憾的是，那時的理念超過了實際，真的是受了德國表現派的影響，但我是臺灣人，我不可能一點臺灣感都沒有。畫油畫作品到現在已十年了，現在蘊釀出一種技巧上的直接表現，在尋求一種土地、風物、人民與畫的關係。這種東西不是一天兩天可以做成的，對於油料的性質都要揣摩，才能一氣呵成地表現出來。提到臺灣鄉土文學運動，這是很精采的，就以電影而言，以前的電影太空泛了，使人有無依之感，現在不只電影、舞蹈、戲劇也有改變。我相信繪畫上也要改變了。以前我們臺灣的畫真的是停留在一種裝飾的需要和畫家自我的消遣上。市面上非人性的畫也很多，有時我們很難抵抗那種力量，而使精神一再庸俗而墮落，所以臺灣畫是需要注入新的東西了，像鄉土文學、電影一樣，揣摩這兒的人真正需要的是什麼。最重要的是，能提升這群人的審美素養，改變民族性格，更新民族的靈魂。

宋：你能再談談對未來臺灣畫壇的期望嗎？

陳：回到本土上是必要的，必須使繪畫更落實在現實上，對繪畫的認識更素樸，不要讓虛幻的、假想的理念控制，隱瞞真相。我們都知道外國的所謂「現代畫」也就是當時他們的鄉土畫了，一切要築基在現實上才對。我要請大家看看我寫的相關文章，並歡迎我們的繪畫界前輩、年輕的新秀給我指教。

—— 刊載於一九八四年《臺灣文藝》

【附錄三】
陳來興 Chen Lai-Hsin 年表

一九四九　　臺灣彰化人
一九六一　　彰化市中山國民學校畢業
一九六七　　省立彰化高商畢業，商職六年期間，美術課外活

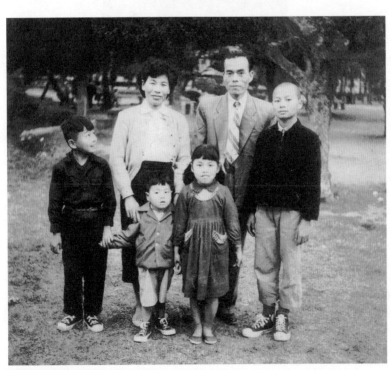

1958年攝於彰化公園，左起第一人為畫家本人、弟、妹、兄及父母。

彰化學

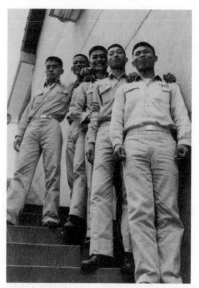

1967年攝於彰商校園，左起第一人
為畫家本人。

1984年與妻兒遊雲林草嶺留影。

1995年8月與夫人攝於畫室。

　　　　　　動受恩師黃文德先生熱心免費指導

一九七二　　國立臺灣藝專美工科畢業

一九七四　　獲聘彰化縣秀水國中任教

一九七七　　省立臺中圖書館個展

一九七八　　臺中文化中心個展

一九八一　　辭去彰化縣秀水國中教職

　　　　　　臺北藝術家畫廊個展

　　　　　　美國文化中心個展

一九八四　　臺北紫藤廬茶藝館個展

　　　　　　香港漢雅軒藝廊聯展

一九八五　　臺北春之藝廊聯展

一九八六　　臺中名門畫廊個展

一九八八　　美國巡迴演講畫展〈旅美臺灣同鄉邀請〉

一九八九　　五二〇北投火車站個展

　　　　　　臺北漢雅軒個展

　　　　　　臺中金石藝廊個展

一九九〇　　旅美臺灣同鄉會美東夏令營個展

　　　　　　臺中金石藝廊個展

　　　　　　臺南市「收藏家」藝術中心個展

一九九一　　臺中金石藝廊個展

　　　　　　高雄市阿普畫廊聯展

　　　　　　高雄縣鳳山國父紀念館聯展

一九九二　　加入臺灣教師聯盟

　　　　　　臺北吉証畫廊個展

一九九三　　淡水藝文中心開幕特展

一九九四　　臺北市立美術館油畫個展

一九九五　　臺中市文英館個展

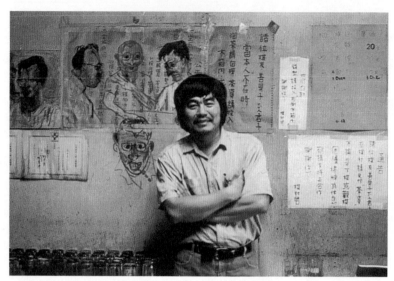

1995年8月攝於彰化圍棋社內。

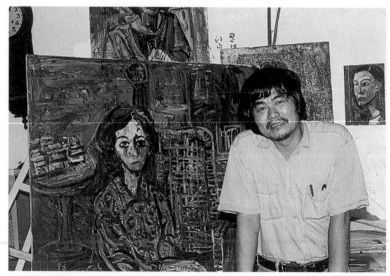

1995年8月畫家與夫人畫像合照。

臺北新元穠書店個展

一九九六　臺北市立美術館臺灣藝術主體性雙年展

一九九七　以〈BMW500 ──一個戀物狂的獨白〉獲得《臺
　　　　　灣新文學雜誌》「王世勛文學新人獎」小說類首
　　　　　獎

二〇〇〇　腦溢血中風昏倒在彰化圍棋社

二〇〇一　國立臺中美術館「臺中──臺北10+10＝21」聯展
　　　　　宜蘭羅東鎮展演廳個展

二〇〇二　「舊嘉義監獄的春天」邀請展
　　　　　彰化縣文化局邀請個展

二〇〇三　成功大學藝術中心、醫學中心邀請個展
　　　　　宜蘭縣立文化局個展
　　　　　大稻埕美術館個展

二〇〇四　清華大學藝術中心個展

二〇〇八　臺南，北京索卡藝術中心個展

二〇〇九　臺北紫藤廬，雲林縣文化處個展

二〇一〇　臺中無為草堂經常性展出

二〇一〇　美國巡迴展

二〇一三　成立陳來興美術館
　　　　　彰濱秀傳藝文中心個展
　　　　　臺中市鐵砲百合美術館個展
　　　　　國立臺灣美術館「刺客列傳三年級生聯展」

二〇一四　國立臺灣美術館收藏書作〈五二〇事件〉、〈一
　　　　　個認真的畫家〉
　　　　　橋仔頭白屋美術館畫展
　　　　　國立彰化學美學館邀請展

國家圖書館出版品預行編目資料

陳來興的土地戀歌／陳來興圖文，康原編.--初版.--
　　臺中市：晨星，2014.04
　　面；公分.--（彰化學叢書；43）

ISBN 978-986-177-847-1（平裝）

1. 油畫　2. 水彩畫　3. 素描　4. 畫冊
948.5　　　　　　　　　　　　　103003717

彰化學叢書
043

陳來興的土地戀歌

圖文作者	陳　來　興
編者	康　　　原
主編	徐　惠　雅
排版	林　姿　秀
封面設計	王　志　峰
總策畫	林　明　德・康　　　原
總策畫單位	彰　化　學　叢　書　編　輯　委　員　會

創辦人	陳銘民
發行所	晨星出版有限公司
	臺中市407工業區30路1號
	TEL：04-23595820　FAX：04-23550581
	E-mail：morning@morningstar.com.tw
	http：//www.morningstar.com.tw
	行政院新聞局局版臺業字第2500號
法律顧問	甘龍強律師
初版	西元2014年04月06日
劃撥帳號	22326758（晨星出版有限公司）
讀者專線	04-23595819#230
印刷	上好印刷股份有限公司

定價 300 元
ISBN 978-986-177-847-1
Published by Morning Star Publishing Inc.
Printed in Taiwan
版權所有，翻譯必究
（缺頁或破損的書，請寄回更換）

◆ 讀者回函卡 ◆

以下資料或許太過繁瑣，但卻是我們了解您的唯一途徑
誠摯期待能與您在下一本書中相逢，讓我們一起從閱讀中尋找樂趣吧！

姓名：＿＿＿＿＿＿＿＿＿＿＿＿＿ 性別：□ 男　□女　生日：　　／　　／

教育程度：＿＿＿＿＿＿＿＿＿＿

職業：□ 學生　　　□ 教師　　　□ 內勤職員　　□ 家庭主婦
　　　□ SOHO族　　□ 企業主管　□ 服務業　　　□ 製造業
　　　□ 醫藥護理　　□ 軍警　　　□ 資訊業　　　□ 銷售業務
　　　□ 其他 ＿＿＿＿＿＿＿＿＿＿＿＿
E-mail：＿＿＿＿＿＿＿＿＿＿＿＿＿＿＿＿ 聯絡 電話：＿＿＿＿＿＿

聯絡地址：□□□＿＿＿＿＿＿＿＿＿＿＿＿＿＿＿＿＿＿＿

購買書名：陳來興的土地戀歌＿＿＿＿＿＿＿＿＿＿＿＿＿＿

・本書中最吸引您的是哪一篇文章或哪一段話呢？＿＿＿＿＿＿＿＿＿

・誘使您購買此書的原因？

□ 於 ＿＿＿＿＿書店尋找新知時　□ 看 ＿＿＿＿＿報時瞄到　□ 受海報或文案吸引

□ 翻閱 ＿＿＿＿＿雜誌時　□ 親朋好友拍胸脯保證　□ ＿＿＿＿＿電臺DJ熱情推薦

□ 其他編輯萬萬想不到的過程：＿＿＿＿＿＿＿＿＿

・對於本書的評分？（請填代號：1. 很滿意 2. OK啦！3. 尚可 4. 需改進）

　　封面設計 ＿＿＿＿＿ 版面編排 ＿＿＿＿＿ 內容 ＿＿＿＿＿ 文／譯筆 ＿＿＿＿＿

・美好的事物、聲音或影像都很吸引人，但究竟是怎樣的書最能吸引您呢？

□ 價格殺紅眼的書　□ 內容符合需求　□ 贈品大碗又滿意　□ 我誓死效忠此作者

□ 晨星出版，必屬佳作！　□ 千里相逢，即是有緣　□ 其他原因，請務必告訴我們！

＿＿＿＿＿＿＿＿＿＿＿＿＿＿＿＿＿＿＿＿＿＿＿＿＿＿＿

・您與眾不同的閱讀品味，也請務必與我們分享：

□ 哲學　　　□ 心理學　　□ 宗教　　　□ 自然生態　□ 流行趨勢　□ 醫療保健

□ 財經企管　□ 史地　　　□ 傳記　　　□ 文學　　　□ 散文　　　□ 原住民

□ 小說　　　□ 親子叢書　□ 休閒旅遊　□ 其他 ＿＿＿＿＿＿＿＿＿＿＿＿

以上問題想必耗去您不少心力，為免這份心血白費

請務必將此回函郵寄回本社，或傳真至（04）2359-7123，感謝！
若行有餘力，也請不吝賜教，好讓我們可以出版更多更好的書！

・其他意見：

晨星出版有限公司 編輯群，感謝您！

請填妥後對折裝訂，直接投郵即可，免貼郵票。

廣告回函
臺灣中區郵政管理局
登記證第267號
免貼郵票

407
臺中市工業區30路1號
晨星出版有限公司

請沿虛線摺下裝訂，謝謝！

更方便的購書方式：

1 網站：http://www.morningstar.com.tw
2 郵政劃撥 帳號：22326758
　　　　　戶名：晨星出版有限公司
　　請於通信欄中註明欲購買之書名及數量
3 電話訂購：如為大量團購可直接撥客服專線洽詢

◎ 如需詳細書目可上網查詢或來電索取。
◎ 客服專線：04-23595819#230　傳眞：04-23597123
◎ 客戶信箱：service@morningstar.com.tw